천경자 평전

찬란한 고독, 한의 미학

천경자 평전

찬란한 고독, 한의 미학

초판 발행 2016. 6. 20
초판 3쇄 2024. 8. 23

지은이 최광진
펴낸이 지미정
편집 문혜영 ㅣ **디자인** 한윤아 ㅣ **마케팅** 권순민, 박장희
펴낸곳 미술문화 ㅣ **주소** 경기도 고양시 일산동구 고양대로 1021번길 33, 402호
전화 02) 335-2964 ㅣ **팩스** 031) 901-2965 ㅣ **홈페이지** www.misulmun.co.kr
등록번호 제 2014-000189호 ㅣ **등록일** 1994. 3. 30.
인쇄 동화인쇄

이 도서의 국립중앙도서관 출판시도서목록(CIP)은 서지정보유통지원시스템
홈페이지(http://seoji.nl.go.kr)와 국가자료공동목록시스템(http://nl.go.kr/kolisnet)
에서 이용하실 수 있습니다.(CIP제어번호: CIP2016013951)

ISBN 979-11-85954-15-8(03600)

천경자 평전

찬란한 고독, 한의 미학

최광진 지음

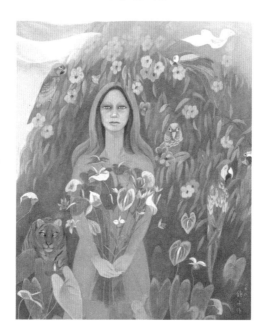

술과학

천경자 평전
찬란한 고독, 한의 미학

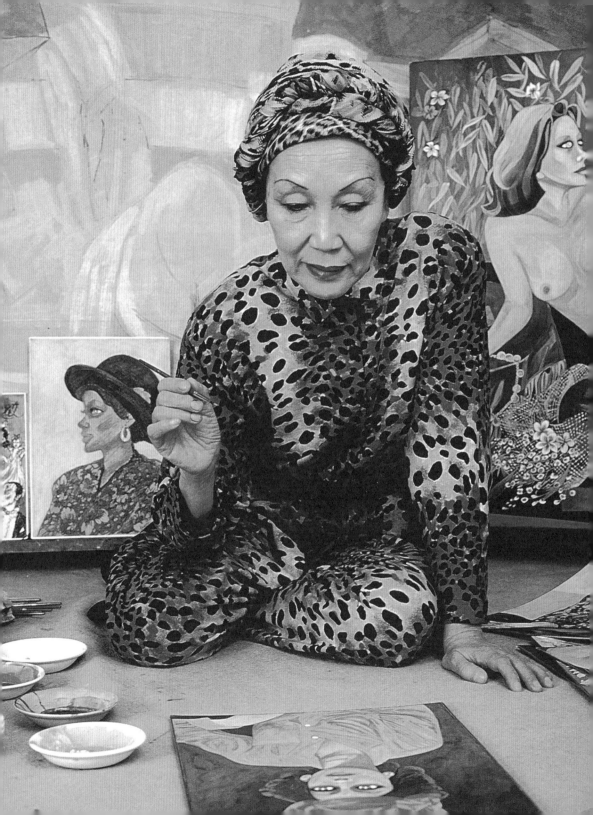

세상을 살아가면서 슬픔을 겪지 않는 사람은 없다. 우리는 누구나 인생
의 크고 작은 시련 속에서 고통을 당하고 괴로워한다. 그러나 슬픔이 아
름다움이 될 수 있다면 슬픔은 더 이상 불쾌한 고통이 아니다. 화가 천경
자는 진흙탕에서 핀 연꽃처럼 자신의 비극적 슬픔을 찬란한 아름다움으
로 승화시켰다. 그리고 불행한 사건들을 경험하면서도 세상과 타협하지
않고, 화가로서의 꿈을 실현했다. 찬란한 고독 속에서도 자신의 빛깔을
보석처럼 가꾸어간 천경자의 예술세계에서 우리는 삶의 고통과 슬픔이
오히려 영혼의 불꽃을 태우는 땔감이 될 수 있다는 교훈을 얻을 것이다.

천경자 화백과의 인연은 내가 호암미술관(현 삼성미술관 리움)에 재직할 때
천경자 회고전의 큐레이터를 맡으면서 시작되었다. 1995년에 열린 그 전
시회는 초기 작품부터 평생의 역작들을 한데 모은 대규모 전시회였다. 1
년 정도 전시회를 준비하면서 우리는 업무적으로 자주 만나야 했고, 전
시가 열린 한 달 동안은 거의 매일 만나 많은 대화를 나누었다.

특유의 전라도 사투리로 구사하는 천경자의 이야기들은 흡입력이 강
해서 나는 마치 영화를 보는 것처럼 빠져들곤 했다. 그녀는 놀라운 기억
력으로 드라마틱한 자신의 이야기들을 풀어냈지만, 이미 했던 이야기를
자제하는 자비를 베풀지는 않았다. 말투가 독특해서 그런지 20년이 지난

지금도 그녀의 이야기들이 생생하게 떠오르고, 구수한 말투와 소녀 같은 천진한 웃음이 그리울 때가 있다.

전시회가 끝난 후 나는 천경자 전문가가 되어 여러 차례 강의도 하고, 그동안 모은 자료를 토대로 천경자 평전을 쓰기 시작했다. 그러다가 나의 게으름으로 중도에 접어두었는데, 최근 그녀의 슬픈 작고 소식을 접했다. 대중들의 관심은 작가의 죽음을 둘러싼 무성한 소문과 〈미인도〉 사건에만 쏠려 있었고, 정작 작가의 작품세계를 이해하려는 움직임이 없어서 안타까웠다.

천경자라는 작가가 후세에 어떻게 평가될지는 아직 알 수 없지만, 그만큼 치열한 작가의식으로 오직 창작을 위해 자신의 삶을 불사른 작가를 찾아보는 것은 쉽지 않다. 그녀는 생전에 한국에서 가장 대중적인 사랑을 받은 작가였지만, 그녀의 인기는 오직 국내에만 한정되어 있다. 그러나 삶의 역경을 치열한 예술혼으로 승화시킨 천경자의 드라마틱한 예술세계가 알려진다면, 멕시코의 여류화가 프리다 칼로 이상으로 세계인의 사랑을 받을 자격이 충분하다고 생각한다. 이러한 생각이 오랫동안 밀쳐놓았던 원고를 다시 쓰게 했다.

이 책에는 천경자라는 한 인간이 불행한 시대와 험난한 삶을 살면서 겪은 역경과 좌절, 그리고 세상과 타협하지 않고 그것을 예술로 승화시키는 전 과정이 담겨 있다. 그리고 천경자의 인생노정을 소개하는 데 그치지 않고 인간의 슬픔과 한恨이 어떻게 예술로 승화될 수 있는지, 또 그러한 천경자 특유의 작품세계가 샤갈이나 고갱, 혹은 프리다 칼로 같은 예술가들과 어떤 면에서 유사하고 차이 나는지를 미학적으로 다루었다.

이 책의 부록에서는 희대의 위작 논란을 일으켰던 〈미인도〉 사건의 실체를 심층적으로 다루었다. 아직도 미제로 남아 있는 이 사건의 쟁점과

의혹들을 속속들이 파헤치고, 학술적인 논의로 끌어내 작품세계에 대한 이해를 심화시켰다.

천경자의 치열한 예술혼과 미의식이 이 졸저를 통해 삭막한 현대사회 속에서 고군분투하며 살아가는 독자들의 마음에 전해져 위로와 감동을 주었으면 하는 바람이다.

2016년
한아咖啞 최광진

〈노오란 산책길〉, 1983, 종이에 채색, 97x74cm

이 작품은 완성 후에도 계속 수정하여 1995년에 오른쪽과 같이 정리되었다. 천경자는 이처럼 완성한 작품도 계속 고쳤기 때문에 한 작품이 연도별로 차이가 나는 경우가 많다. 이것은 작품을 팔기 위해 양산하지 않고 한 작품에 온 정성과 혼을 담아 그리려 했기 때문이다.

"그림 그리는 시간이 가장 행복해서

한 작품을 재빨리 해치우기보다 두고두고 고쳐가며 그렸다"

「경향신문」. 1978. 9. 20.

천경자 예술의 마력

천경자 신드롬
●

전시장 매표소에서 시작된 줄은 호암갤러리 밖 서소문 거리에까지 한참 이어졌다. 15년 만에 열리는 천경자 개인전을 보기 위해 몰려든 인파였다. 그런데 이 같은 현상은 1978년 현대 화랑 개인전 때도 마찬가지였다. 당시에도 관람객이 몰려들어 관람객의 줄이 맞은편 인도까지 장장 150m나 이어지는 진풍경을 연출했다. 한국의 문화수준을 생각하면 이것은 매우 이례적인 일이었다.

내가 1992년 호암미술관에 입사하여 처음 맡은 전시회가 마르크 샤갈전이었는데, 그때도 반응이 뜨거웠지만 이 정도는 아니었다. 천경자처럼 생전에 뜨거운 사랑을 받은 한국작가는 전에도 없었고, 후에도 없을 듯하다. 물론 관람객이 많다고 해서 반드시 좋은 전시회는 아니지만, 기획자의 입장에서는 여간 신나는 일이 아닐 수 없다. 전시가 열리는 한 달 동안 8만 명이 넘는 관람객이 다녀갔고, 마지막 주말에는 하루 5천 명까지 입장하며 호암미술관의 입장기록을 단숨에 갈아치웠다.

전시장 안에서는 작가에게 사인을 받으려는 줄이 이어졌다. 인기 영화배우나 아이돌에게서나 볼 수 있는 장면이 전시장에서 연출되고 있었다. 그녀는 71세의 고령에도 불구하고 매일 전시장에 나와 밀려드는 관람객

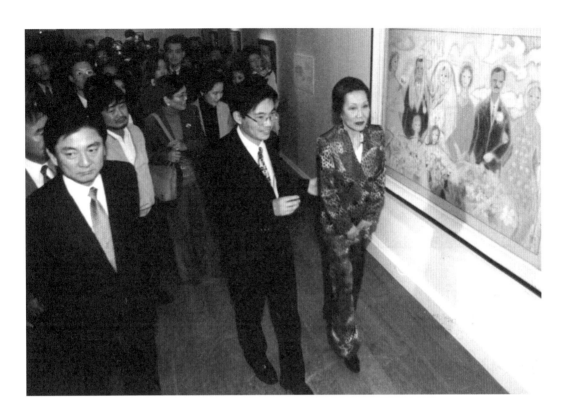

1995년 호암갤러리에서 열린 천경자 개인전 개막식 날 작품을 설명하는 필자

들에게 일일이 사인을 해주었고, 나는 한 달 내내 보디가드처럼 그녀 옆을 지켰다. 사인에 지쳐 팔에 마비가 올 정도가 되면 슬그머니 도망을 갔지만 그녀의 얼굴에는 활기가 넘쳤다. 때로는 너무 힘이 들었던지 옆에서 부러움과 안쓰러운 시선으로 바라보는 나에게 농담으로 사인 좀 대신해주라고 했지만, 관람객들은 기획자에게는 별 관심이 없었다.

그런데 전시회 마지막 날 사고가 생겼다. 사인을 받기 위해 줄을 서서 기다리던 여성 한 명이 갑자기 쓰러졌다. 피로와 산소부족으로 잠깐 정신을 잃은 것이다. 그날 전시장에는 폐막을 앞두고 통제할 수 없을 정도

로 많은 관람객이 입장해 있었다. 500평정도 되는 전시장 안이 그날처럼 좁아 보인 적은 없었다. 전시장은 벽면을 최대한 이용해야 하는 특성상 창문이 없어 환기가 잘 되지 않는다. 그래서 사람이 많으면 산소가 부족해지고 쉽게 피로를 느낀다. 쓰러졌던 여성은 다행히 곧 의식을 회복했고, 정신이 들자마자 그 와중에 걱정스런 눈으로 바라보던 작가에게 사인까지 받아갔다. 순간 긴장이 풀려 웃음이 나왔다. 천경자는 그 후 나를 만날 때마다 두고두고 이 사건을 즐거운 추억으로 이야기했다.

도록은 찍기가 무섭게 팔려나가 전시가 열리는 한 달 동안 무려 세 번이나 다시 찍어야 했다. 전시회는 모든 면에서 예상을 뛰어넘었다. 몇몇 여성들은 전시 폐막 후에도 발걸음이 떨어지지 않는지 불이 꺼진 전시장 안을 바라보며 로비에서 서성였다. 결국 나는 포스터 한 장씩을 나누어 주고서야 그들의 아쉬움을 달래줄 수 있었다. 전시회는 그렇게 성대하게 막을 내렸다.

그것이 끝이 아니었다. 전시회가 끝난 지 3년쯤 지난 어느 날, 20대 중반 정도로 보이는 여성이 나를 찾았다. 사연인즉, 3년 전에 천경자 전시회를 보았는데, 당시 출품된 작품 중 사고 싶은 작품이 있으니 작품의 출처를 알려달라는 것이었다. 그녀가 말한 작품은 〈황금의 비〉[47]라는 제목의 작품인데, 차가운 금속 느낌의 꽃들에 둘러싸인 강렬한 눈빛이 인상적인 작품이었다. 그러나 천경자는 다작을 하지 않는데다가 본인이 아끼는 작품은 팔지 않았다. 간혹 작품을 판 날에는 허전함에 밤잠을 이루지 못하다가 다음 날 다시 되찾아오기도 했다. 이러한 변심은 작품을 자신의 혼이 담긴 자식처럼 생각하기 때문이며, 여기저기 팔려 다니는 작품을 팔자가 기구한 자식이라고 비유하기도 했다.

전시회가 끝나고 미술관에서 몇 점의 작품을 구입할 때 구입 리스트에

나는 〈생태〉²를 중요한 작품이라고 생각해서 포함시켰으나 천경자는 한사코 팔 수 없다고 거절했다. 다른 작가들은 미술관에 한 점이라도 더 넣으려고 노력하는데, 나는 그녀의 태도를 이해할 수 없었다. 뱀을 그린 그 무시무시한 작품은 집에 걸어놓기도 어려우니 미술관에서 많은 사람들이 볼 수 있게 하는 것이 낫지 않겠느냐며 설득했지만, 그녀는 자신의 분신 같은 작품이라며 눈물을 글썽였다. 나는 마치 남의 자식을 뺏어오는 나쁜 사람이 된 것 같은 기분이 들어 결국 포기할 수밖에 없었다.

작가의 이러한 성향을 잘 알고 있기 때문에 나는 작품을 사겠다는 젊은 여성에게 구입이 어려울 것이라고 말했다. 그런데 여성의 집착도 대단했다. 그녀는 그 작품을 구입하기 위해 영등포에 있는 모 병원의 간호사로 취직해서 3년간 열심히 돈을 모았다는 것이다. 그녀는 전시장에서 그 작품을 본 순간 한동안 움직일 수조차 없었다고 했다. 나는 작품에 대한 그녀의 순수한 열정에 감동해서 작가의 연락처를 알려주었으나 예상대로 실패했다는 전화가 걸려왔다. 보통 사람 같으면 그 정도에서 포기했을 법한데, 그녀는 집요하게 방법을 요구했다. 결국 그 작품의 슬라이드 필름을 빌려주며 크게 인화하여 집에 걸어놓으라는 대안을 내놓고서야 그녀의 아쉬움을 달래줄 수 있었다.

나는 미술평론을 직업으로 삼다 보니 작품을 객관적으로 분석하고 평가하려고 덤비는 통에 이처럼 작품에 빠지는 경우가 흔치 않다. 그래서 비전문가들의 이러한 순수한 열정이 때로 부러울 때가 있다. 천경자 회고전을 치르면서 나는 예술작품이 사람을 감동시키는 놀라운 힘에 대해 생각해 보았다. 과연 무엇이 이토록 인간의 마음을 뒤흔들어 놓을 수 있단 말인가? 이 책은 이 질문에 대한 탐구이기도 하다.

황후의 카리스마

●

1995년 천경자 회고전은 중요한 전시였기 때문에 당시 학예실의 수장이었던 박정기 실장이 맡았었다. 그런데 박 실장이 어느 날 난감한 표정으로 나를 불렀다. 자신이 천경자를 만나고 온 후 작가가 홍라희 관장에게 연락해서 검은 안경테를 낀 박 실장의 눈매가 마음에 들지 않는다며 전시회를 거부했다는 것이다. 당시 원로작가들이 생전에 호암미술관에서 개인전을 여는 것은 매우 영예로운 일이었다. 그런데 천경자는 단지 큐레이터의 인상이 나쁘다는 이유로 전시회를 거부한 것이다. 난감해하던 박 실장은 당시 삼십대 중반이었던 나에게 그 전시회를 성사시키라는 임무를 맡겼다.

　나와 천경자의 인연은 그렇게 시작되었다. 전시회를 유치해야 한다는 사명감을 갖고 나는 그녀가 사는 압구정동 한양아파트를 찾아갔다. 이미

전시장에서 작품을 설명하는 천경자

박 실장을 한번 거절했던 터라 나는 그녀의 환심을 사기 위해 꽃집에서 그녀의 그림에 자주 나오는 보라색 꽃을 한 움큼 사들고 벨을 눌렀다. 그녀는 아파트에서 혼자 생활하고 있었고, 아파트 전체를 갤러리와 작업실처럼 이용하고 있었다. 다행히 걱정했던 것보다 따뜻하게 대해주어 편안하게 오랫동안 대화를 나눌 수 있었다. 그녀는 업무 이야기를 할 때는 약간 경직되었지만, 과거의 기억을 회상하게 하는 질문에는 소녀 같은 눈빛을 반짝이며 이야기꾼으로 변했다. 서울에서 오랫동안 살았음에도 불구하고 구수한 전라도 사투리가 그대로 남아 있는 말투와 억양이 인상적이었다.

돌아와서 작가를 잘 만나고 왔노라고 흐뭇하게 보고했더니, 박 실장은 다행인지 불행인지 모를 묘한 표정으로 수고했다고 말했다. 그런데 다음날 천경자가 홍 관장에게 전한 반응은 예상 밖이었다. 웬 젊은 사람이 찾아와 자기작품을 빼앗아가려 한다는 것이었다. 만나서 이야기할 때는 좋았으나 헤어지고 난 후에 밤새 의심의 나래를 편 것이다. 박 실장에게 보인 반응과 다르지 않다는 점에 실망했지만, 그것이 내 인상의 문제는 아닐 것이라고 애써 자위했다. 그녀는 1991년 〈미인도〉 사건으로 국립현대미술관과 전문가 집단에게 큰 정신적 상처를 입은 터여서 미술관에 대한 경계심과 피해의식 같은 것이 있는 듯했다.

전시마다 나름의 어려움이 있지만, 《천경자 전》의 가장 어려웠던 점은 작가의 신뢰를 얻는 것이었다. 그때 나와 천경자 사이의 가교 역할을 해준 사람은 막내 아드님인 김종우 씨였다. 천경자 에세이에 쫑쫑이라는 애칭으로 나오는 그는 당시 세종문고 대표로 있었다. 나는 천경자와 소통이 어려울 때마다 그를 찾았고, 성격이 원만했던 그가 사이에서 가교 역할을 톡톡히 해주어 무사히 전시회를 치를 수 있었다.

천경자의 불신은 전시회가 열릴 즈음에서야 완전히 풀렸다. 전시회는 대성황을 이루었고, 그녀는 「고독한 사막의 여왕」이라는 제목으로 도록에 쓴 나의 작가론을 마음에 들어 했다. 전시회 개막을 앞두고 김종우 씨에게서 전화가 걸려왔다. 어머님이 그동안 쓴 글들을 모아 수필집을 내고자 하는데 책 제목을 고민하다가 나에게 물어보라고 했다는 것이다. 나는 즉석에서 전에 작품 제목으로 썼던 〈탱고가 흐르는 황혼〉이 좋겠다고 말했다. 그녀도 그 제목이 마음에 들었던지 그렇게 수필집이 출간되었다. 그녀는 한 사람을 믿기까지 오래 걸렸지만, 한번 믿으면 전적으로 신뢰했다.

당시 천경자의 카리스마와 화가로서의 자존심은 대단했다. 그녀는 종종 "전생은 황후, 현생은 가난뱅이 화가"라는 표현을 썼는데, 그녀와의 만남이 지속되면서 전생에 정말 황후였을지도 모른다는 생각을 했다. 그리고 온갖 사회적 규범이 개인을 억압하는 현대 사회에서 아직도 황후의 꿈과 기품을 간직할 수 있다는 사실이 놀랍기도 했다.

그녀는 문학에도 소질을 발휘하여 여러 권의 에세이집을 발간했다. 그녀는 자신의 과거를 종종 "슬픈 전설"이라고 표현했다. 그녀의 작품 제목에는 〈내 슬픈 전설의 22페이지〉, 〈내 슬픈 전설의 49페이지〉가 있는데, 여기서의 페이지는 나이를 지칭하는 것이다. 나는 이에 힌트를 얻어 전시 부제를 '내 슬픈 전설의 71페이지'로 제안했다가 된통 혼이 났다. 그녀가 마음만은 여전히 소녀라는 사실을 잠시 망각했던 것이다. 결국 전시회 부제는 '꿈과 정한情恨의 세계'로 정했다.

그녀는 평소 호피 문양의 옷을 즐겨 입었고, 화려한 꽃 속에 파묻혀 사진 찍는 것을 좋아했다. 전시회가 가까워지자 나는 전시장에 사용할 사진 한 장을 요청했다. 그런데 며칠이 지나도 미적거리며 주지 않는 것이

1995년 《천경자 전》 당시 (왼쪽부터 이규일, 천경자, 필자)

었다. 할 수 없이 있는 사진을 활용하려 하는 순간 새로운 사진을 보내왔다. 어디에서 찍었는지 진한 화장을 하고 꽃밭에 엎드려 찍은 치밀한 연출 사진이었다.

불행한 생애, 행복한 예술가

●

천경자 회고전을 치른 것이 계기가 되어 나는 이후 몇 차례 천경자 작가론에 대한 강의를 했다. 강의 마지막에 나는 청중들에게 천경자가 유언을 한다면 무슨 말을 할 것 같으냐고 물었다. 잠시 대답을 기다린 뒤 "내 죽음을 아무에게도 알리지 말라"일 것이라고 답했다. 거창한 이야기를

1995년 71세의 천경자

기대하던 사람들은 실망한 듯 웃음을 터뜨렸다. 내가 반농담조로 이런 말을 한 것은 자신의 추한 모습을 결코 타인에게 보이려 하지 않는 그녀의 취향을 잘 알고 있었기 때문이다. 그런데 2015년 그녀의 죽음에 대한 나의 예언은 현실이 되고 말았다.

1998년, 천경자는 건강이 악화되자 9월 미국으로 건너가 맨해튼에 있는 큰딸 이혜선 씨의 집으로 거처를 옮겼다. 그리고 그해 11월 자신의 피붙이 같은 작품을 서울시립미술관에 기증하기 위해 잠시 들른 이후, 다시 한국에 돌아오지 않았다. 미국에서도 허드슨 강변에 나가 스케치도 하고 집에서 그동안 스케치한 작품들을 채색하며 붓을 놓지 않았으나 2003년 뇌일혈로 쓰러진 이후에는 거동이 힘든 상태가 되었다. 자신이 병든 모습을 노출하는 것을 싫어한 탓에 그녀는 가족 외에 아무도 만나려 하지 않았다. 자신의 자식과 다름없는 작품이 있는 한국이 그리웠겠지만, 끝내 방문은 이루어지지 않았고, 유골이 되어서야 비로소 한국을 찾았다.

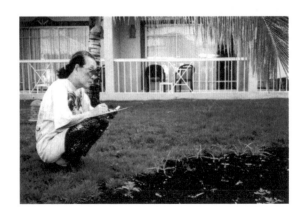

노년에도 드로잉에 열중하고 있는 천경자

한국에서는 10년 이상 소식이 단절되자 천경자가 이미 죽었다는 소문이 퍼지기 시작했다. 천경자의 생사여부는 2013년 말 예술원이 개원 60주년 전시에 출품할 작품을 요청하면서 불거졌다. 천경자를 모시고 있던 큰딸은 "〈미인도〉 위작 시비와 관련된 국립현대미술관이 공동 주관하는 전시회에 작품을 낼 수 없다"며 출품을 거부했다. 예술원에서 천경자가 살아 있다는 확인서를 보내달라고 요청하자 큰딸은 "본인과 보호자가 아닌 사람에게 환자 상태를 알려주는 것은 개인의 사생활 침해"라며 거절했다. 그러자 예술원은 2014년 2월부터 매달 180만원씩 지불해오던 수당을 중지해버렸다. 큰딸은 아예 예술원 회원 탈퇴서를 제출했으나 예술원은 본인의 의사가 확인되지 않았다는 이유로 반려했다.

그리고 2015년 8월 6일 새벽, 천경자는 미국에서 찬란하고 고독했던 91년간의 전설 같은 삶을 쓸쓸하게 마감했다. 큰딸은 어머니의 죽음을 아무에게도 알리지 않고 뉴욕의 한 성당에서 조용하게 장례를 치른 뒤화장을 했다. 그리고 8월 20일 유골함을 들고 서울시립미술관을 극비리에 방문하여 자식과 같은 작품들을 상봉하게 했다. 이 과정에서 어머니의 죽음을 알리지 말아달라는 큰딸의 요청으로 천경자의 죽음은 세상에 알려지지 않았다. 심지어 다른 유족들조차 그녀의 죽음을 모르고 있었다.

다른 유족들이 어머니의 죽음을 알게 된 것은 그로부터 두 달이 지난 10월 중순 무렵이었다. 장남 이남훈(건축가), 차녀 김정희(몽고메리칼리지 미술과 교수), 사위 문범강(화가, 조지타운대 교수), 차남 故 김종우의 아내 서재란(세종문고 대표)은 공동 기자회견을 열고 "어머니의 유해가 어디에 모셔졌는지 알려달라"고 큰딸에게 요구했다. 그리고 "어머니를 아끼고 어머니 작품을 사랑한 관객과 국민들에게 영결의 기회를 마련하고 싶다"며 10월 30일 천경자의 작품이 기증된 서울시립미술관에서 시신 없는 추모식을 가

졌다.

천경자의 유골이 어디에 있는지를 두고 논란이 일자 큰딸은 "어머니의 영혼은 그림을 통해 살아계시기 때문에 한 줌의 재에 불과한 유골이 새로운 논란이나 갈등을 만드는 걸 원치 않는다"라면서 "어머니가 생전에 강아지들과 산책하곤 했던 뉴욕 허드슨 강가에 뿌렸다"고 밝혔다.

차녀 김정희 씨는 "문화부가 고인이 최근 활동이 미비했다는 점과 죽음에 의혹이 있다는 점을 들어 금관문화훈장을 즉각 추서하지 않기로 했다는 소식을 접하고 가슴이 무너지는 비탄을 느꼈다"고 말하며 "어느 예술가나 고령으로 노년에 활동을 못하는 것이 상식"이니 재검토해달라고 요청했으나 결국 수상은 이뤄지지 않았다.

천경자의 드라마틱한 생애는 끝까지 평탄하지 못했다. 아버지의 반대를 무릅쓰고 어렵게 일본에 유학하여 화가의 길을 걸은 그녀는 일제 강

2015년 10월 30일 서울시립미술관에서 열린 천경자 추모식

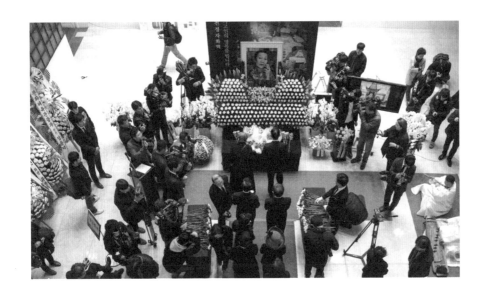

점기와 한국전쟁의 혼란 속에서 집안이 몰락하고 결혼에 실패하여 두 남편에게서 낳은 네 명의 자식을 부양해야 했다. 1991년 큰 파문을 일으켰던 〈미인도〉 사건은 국립현대미술관과 전문가 집단으로부터 자신의 작품도 몰라보는 정신병자로 몰리며 씻지 못할 마음의 상처를 남겼다.

이중섭은 아무도 없는 병실에서 무연고 주검으로 3일 동안 방치되었는데, 천경자는 죽은 지 2달이 넘어서야 그 소식이 대중에게 알려졌다. 평생을 고독하게 산 이 두 예술가들은 죽음까지 평탄하지 않았다. 천경자는 아직도 해결되지 못한 〈미인도〉 사건을 미스터리로 남긴 채 조용히 현실세계를 떠나 자신이 꿈꾸던 환상의 세계로 떠났다. 언젠가 그녀는 죽음에 대해 이렇게 말한 적이 있다.

> 죽음이 참 아름답고 편하게 느껴져요. 천국, 지옥, 그런 것 따지지 않고요. 그래서 모델 없이 영의 세계를 구상해서 나름대로 그려보고 싶은 욕망이 요즘 들어 막 솟아나요. 보라나 하얀 목도리가 팔랑거리며 나신의 여인을 휘감아 3차원 영계로 이끄는 그런 환상을요. 그러다 보면 돌아가신 할아버지, 어머니, 동생을 만날 것 같은 느낌이 들어요.

항상 환상 속에 살았던 그녀는 죽음을 두려워하지 않았고, 죽음을 신비한 또 다른 세계라고 생각해왔다. 현실세계에서의 삶은 비록 불행의 연속이었지만, 신비한 환상세계는 그녀를 지탱하고 예술을 꽃피우게 하는 원동력이었다. 그러한 비극적 현실 속에서도 그녀는 세상과 타협하지 않고 자신의 꿈을 작품으로 승화시킨 행복한 예술가였다. 결국 모든 것은 잊히겠지만 치열한 예술혼이 담긴 그녀의 주옥같은 작품들은 영원할 것이기 때문이다.

정한情恨의 뿌리

1

"

내 온몸 구석구석엔 거부할 수 없는
숙명적인 여인의 한이 서려 있나 봐요.
아무리 발버둥 쳐도 내 슬픈 전설의 이야기
는 지워지지 않아요.

그저 태어날 때부터 타고난
팔자소관이러니 하고 생각하고 말지만
그러다 보면 또 다른 허망한 고독감에
또다시 서글퍼지고 말지요.

"

고향의 봄

●

한반도 최남단, 육지가 끝나고 바다가 시작되는 지역에 자리 잡은 전라 남도 고흥, 긴 해안선과 조그만 섬들이 떠 있는 황혼이 유난히 아름다운 그곳은 한국이 낳은 색채화가 천경자의 고향이다.

그녀가 태어난 고흥군 서문리는 계곡의 물줄기가 강물이 되어 마을을 관통하고, 개울 건너 소나무가 우거진 봉황산이 있다. 마을에서 바다로 뻗은 신작로를 따라가다 보면 상점과 요릿집이 즐비한 봉황교가 나오고, 다리 건너에는 나병 환자들이 눈물을 흘리며 들어간다는 소록도가 있다. 이처럼 평화롭고 아름다운 천혜의 자연환경과 인간의 슬픔이 공존하는 곳에서 그녀는 어린 시절을 보냈다.

청명한 하늘과 시리도록 푸른 바다의 무한한 변주 속에 겨울에는 하 얀 눈꽃 축제가 열리고, 봄이 되면 지천에 흐드러지게 핀 꽃들이 마을을

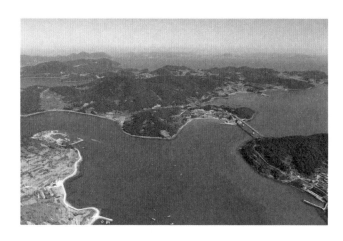

천경자가 태어나 어린 시절을 보 낸 전라남도 고흥

물들였다. 개구쟁이 소녀는 봄이 되면 어김없이 친구들과 어울려 꽃들이 만발한 뒷골의 산들을 돌아다녔고, 그러다 지치면 누군지도 모르는 무덤 잔디밭에 주저앉아 진달래 꽃다발을 얼굴에 비비며 꽃잎을 따먹곤 했다. 유난히 꽃을 좋아했던 소녀는 짙푸른 바다를 배경으로 핀 꽃들의 황홀한 색채와 뇌쇄적 향기에 취해 시간가는 줄 몰랐다. 이처럼 아름다운 자연 환경은 어린 예비화가에게 예민한 감성을 선사하기에 충분했다.

호기심이 많았던 소녀는 봄마다 봉황산 기슭에서 열리는 '협률사' 신파의 공연에 가슴 설레었다. 곡마단의 구슬픈 트럼펫 소리, 번쩍거리는 금종이를 붙이고 화려한 재주를 부리는 곡예사들의 공연은 어린 소녀의 꿈과 환상을 채워주었다.

그러나 사람들을 놀라게 하고 환호하게 만드는 그들의 화려함 이면에 는 불가능을 가능하게 하는 엄청난 고통과 슬픔이 숨어 있다. 샤갈이나 피카소 같은 작가들이 한때 곡마단이나 서커스를 좋아하고 그것을 즐겨 그린 이유도 여기에서 인생을 느꼈기 때문이다. 천경자는 곡마단의 화려 함 속에서 인간의 비극적 슬픔을 읽어냈고, 슬픔이 쌓여 화려한 아름다 움이 된다고 생각했다. 이러한 생각은 이후 천경자의 예술세계를 관통하 는 주제가 되었다.

고흥은 남도의 묘한 기후 탓인지 날이 궂으면 시부렁거리며 마을을 누 비는 사람들이 많았다. 그들은 햄릿의 애인 오필리아처럼 머리에 들꽃을 얹고 다니거나 고운 색채의 헝겊을 조랑조랑 목에 달고 히죽거리며 동네 를 돌아다녔다. 이처럼 현실을 잊고 환상 속에 사는 여인들의 모습에서 천경자는 묘한 아름다움을 느꼈다. 그들은 현실의 고통을 견디지 못해 미쳤을 것이고, 미쳤기 때문에 환상이 현실이 된 것이다. 후에 천경자 작 품에 트레이드마크처럼 등장하는 꽃을 단 여인들은 이러한 슬픈 아름다

움을 형상화한 것이다.

또 천경자는 마을 어른들이 상여를 메고 뒷산으로 향하는 장례행렬에서도 깊은 인상을 받았다. 지금처럼 영구차가 없던 시절, 사람이 죽으면 동네 사람들은 "이제 가면 언제 오나 다시 올 길 막연하네…" 애절한 상두가를 부르면서 죽은 자의 마지막 길을 배웅했다. 죽은 자가 마지막으로 타고 가는 상여인지라 버드나무를 잘 말려 틀을 짜고 색종이로 정성껏 꽃들을 만들어 붙였는데, 이 꽃봉오리들은 매우 화려하지만 인간의 슬픔이 깃들어 있다. 이러한 어린 시절의 체험들은 천경자가 아름다움의 원류가 슬픔이라는 생각을 하게 된 배경이다.

고향의 봄은 항상 아름다운 것만은 아니었다. 언젠가 커다란 능구렁이가 똬리를 틀고 집 대문 밖에 도사리고 있었다. 할머니가 타일러도 가지 않자 동네 아이들이 돌을 던져서 죽여 버렸다. 또 한번은 동네 친구와 산에 나물을 캐러 갔는데, 친구가 꽃무늬 놓은 허리띠 모양의 것을 무심히 집어 들었다가 독사에 물려 죽은 사건이 있었다. 그 후로 뱀은 그녀에게 가장 두려운 존재로 자리 잡았다.

친구의 죽음 소식이 마을에 퍼지자 어머니는 산에 오르는 것을 엄하게 통제했고, 그해 봄은 할 수 없이 뒤뜰 장다리 밭에서 지내야 했다. 그러던 어느 날, 밭에 수많은 나비 떼가 몰려들었다. 그녀는 나비를 쫓아 장다리 밭을 신나게 헤집고 뛰어다녔다.

노랑 십자 형태의 살찐 장다리꽃과 무꽃 위로 나비의 행렬이 오고 갔다. 갑자기 눈앞에 꽃인지 나비인지 분간할 수 없을 정도로 호화찬란한 채소밭의 향연이 펼쳐졌다. 나는 채소밭의 여왕이 되어 신나게 장다리 밭을 헤집고 다녔다.

감수성이 예민한 어린 시절의 이러한 놀이는 온 감각을 열어 자연과 하나 되는 황홀한 미의식을 체험하게 했다. 작가마다 미의식의 원천이 다르겠지만, 천경자의 경우는 자연에서 뛰어놀던 어린 시절의 체험에서 미의식을 끌어왔다. 그리고 이러한 황홀한 미의식의 경험들은 주로 색채로 각인되어 있다. 천경자에게 색채는 단순한 빛의 파장이 아니라 자신의 감각을 열어 황홀한 미의식에 이르게 하는 도구였다. 무당이 방울과 부채를 통해서 접신하듯이 그녀는 색채를 통해 자연과 하나 되는 미의식을 체험했다.

벼가 누렇게 익어 수확할 가을이 되면, 온갖 곤충들과 괴기스럽게 생긴 두꺼비가 소녀의 호기심을 유발시켰다. 두꺼비는 괜히 찌르고 농락해 보고 싶은 생각이 드는 추물이지만, 그녀는 비를 부른다는 두꺼비의 준엄한 표정과 엉금엉금 기어가는 익살스러운 모습에 매력을 느꼈다. 천경자 작품의 모티브는 모두 이러한 어린 시절의 추억에서 비롯되었다고 해도 과언이 아니다.

천경자의 예술적 감수성은 자연의 혜택과 더불어 어머니로부터 물려받은 유전적인 요인도 크다. 무남독녀로 자란 어머니 박운아는 외할아버지의 사랑을 독차지하며 어릴 적에 남장을 하고 서당에 다녔다. 연사蓮史라는 아호를 쓴 어머니는 서예와 동양화에서 재능을 보였으며, 순천 백일장에서 장원을 한 눈이 큰 미인이었다. 천경자는 어머니가 집 마루에서 난을 치는 모습을 보면서 화가의 꿈을 키웠고, 어머니가 수를 놓고 바느질을 할 때면 옆에서 원삼 쪼가리를 가지고 놀며 색채에 대한 예민한 감수성을 키울 수 있었다.

천경자의 외가는 조선시대 문인 집안으로 높은 벼슬을 지냈다. 외조부 박헌우는 대대로 물려받은 재산으로 호의호식했고, 외동딸과 가깝게 살

기 위해 일부러 부모가 없는 천성욱과 딸을 결혼시켰다. 광주농업학교 출신의 누에고치 방직기술자였던 아버지는 고흥 군청에서 관리자로 일했다. 1924년 11월 11일, 천성욱과 박운아 사이에서 1남 2녀 중 장녀로 태어난 천경자는 어린 시절 외조부의 무릎에서 재롱을 떨며 자랐다.

외조부는 천경자를 금지옥엽처럼 여겨 이름을 옥자玉子라고 지어주고, "짜야 짜야"라고 부르면서 고흥의 옥하리 외가에서 기르다시피 했다. 천경자는 어린 시절 할아버지 무릎에서 심청전, 흥부전, 장화홍련전, 춘향전, 삼국지, 수호지 등의 이야기를 듣다가 잠이 들곤 했다. 그러다 슬픈 대목이 나오면 할아버지 바지 품에서 엉엉 울기도 하고, 심청전에 나오는 인당수를 은당수로 잘못 듣고 은빛 가루가 출렁이는 이미지를 떠올리기도 했다.

또 외조부로부터 창을 배워 마을 잔칫날 팔도명창들이 모인 자리에서 손짓까지 해가며 춘향가를 부르기도 했다. 늙은 기생은 어린 아이가 창을 하는 것이 기특했던지 자신의 치마폭에 감싸 안고 칭찬을 아끼지 않았고, 동네에 노래 천재가 나왔다는 소문이 나기도 했다. 이러한 추억 때문인지 천경자는 판소리를 좋아했고, 마음이 괴롭고 슬플 때마다 창을 들으면서 한바탕 눈물을 쏟아내며 마음을 정화시켰다.

어린 시절을 보낸 옥하리 초가에는 꽃을 좋아한 할아버지 덕분에 봄이면 뜰 가득 환하게 꽃이 피었고, 동물도 많이 길렀다. 천경자는 어린 시절 예술가로서 환경적으로 정서적으로 더할 나위 없는 교육을 받은 셈이다. 그리고 이 시절의 행복한 추억은 아름답게 각인되어 힘든 현실을 이겨내는 동력이 되었다.

외가에서 보낸 그 시절이 내게는 시간도 공간도 영원한 것처럼 행복했다. 밥, 수박

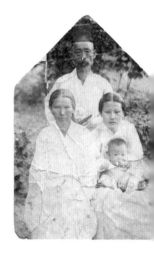

외조부와 외조모, 어린 천경자를 안고 있는 어머니

도 맛나고, 할아버지 이야기도 재미있고, 노래 잘한다는 말도 들어 자랑스러웠다.

성당에서 운영하는 유치원을 거쳐 전남고흥공립보통학교에 들어간 천경자는 글짓기와 역사, 지리에도 흥미를 보였지만, 그림에서 단연 두각을 드러냈다. 그녀는 틈이 날 때마다 외조부가 읽던 중국책의 삽화를 보고 그림을 그렸다. 보통학교 1학년 도화시간에는 일본인 담임 다나까田中 선생이 천경자의 그림을 들고 교실마다 돌면서 "1학년 학생이지만 학교에서 제일 잘 그린 그림이다"라고 칭찬하기도 했다. 화가로서의 꿈은 이미 어린 시절부터 무르익고 있었다.

1학년 어느 날에는 하얀 횟가루가 칠해진 자신의 초가집 담벼락을 캔버스 삼아 그림을 그리기 시작했다. 담벼락에 식구들의 모습이 하나둘씩 생겨나는 것을 보면서 그녀는 마술사가 된 듯한 황홀감을 느꼈다. 그렇게 몇 시간이 지나 저녁노을이 벽을 물들일 때 외할머니의 불호령이 떨어졌다. 외할머니는 난장판이 된 벽을 보고 크게 화를 내며 회초리를 들었다. 그녀는 엉엉 울면서 잘못했다고 싹싹 빌었지만, 회초리의 아픔보다 세상에서 제일 좋은 그림판을 잃었다는 것이 더욱 슬펐다.

사춘기의 방황
●

1937년 천경자는 광주공립여자보통학교(이후 광주욱고녀, 전남여고로 교명이 바뀌었다)에 입학하기 위해 고흥을 떠났다. 당시 입학시험은 필기시험과 구술시험이 있었다. 구술시험장에서 면접관은 까치를 가리키며 "일본어로 무

엇이라고 하느냐"라고 물었다. "까치입니다"라고 대답하자 "어디에서 서식하느냐"라고 다시 물었다. 그러자 천경자는 "이 가지에 앉았다가 저 가지로 날아가 앉기도 합니다"라는 엉뚱한 대답을 했다. 정답은 만주와 조선이었다. 면접관은 황당해하며 "그래서…"라고 재차 물었다. 천경자가 "그러다가 밭으로 날아가 앉습니다"라고 대답하자 면접관은 웃음을 참지 못해 코를 벌름거리며 나가라고 했다.

어쨌든 시험에 합격을 했고, 면접관이었던 일본인 선생은 천경자의 담임이 되었다. 당시 천경자의 성적표 비고란에는 "회화에 능하고 골계미가 있음"이라고 쓰여 있다. 골계미가 있다는 것은 다소 엉뚱한 데가 있고, 유머와 해학이 있다는 말이다. 천경자의 유머는 억지스러운 웃음이 아니라 어떤 상황을 지긋이 관조하는 습관에서 비롯된 것이다. 이러한 해학적 정서는 심리적 고통 속에서도 자신을 관조하고 작품화하는 원동력이 되었다.

반항심 많은 사춘기의 홍역을 치르면서 천경자의 학교 성적은 겨우 낙제를 면할 정도였다. 한번은 물리시험에 펌프의 원리를 설명하라는 문제가 나왔는데, 물리나 수리에 약했던 천경자는 문제를 풀지 못했다. 그러자 그녀는 백지 내기가 미안해서 펌프로 물을 긷는 여인을 그려 제출하기도 했다. 그러나 도화(미술)만큼은 항상 최고점수를 받았고, 한 달에 한 번씩 단체로 영화를 본 뒤 영화배우의 얼굴을 그려 제출하는 숙제를 가장 좋아했다. 천경자의 그림은 교직원들 사이에서 화제가 되었고, 담임선생은 가끔 그녀를 불러 얼굴 스케치를 위한 모델이 되어주기도 했다.

그 무렵 일본은 제국주의 야욕을 실현하기 위해 중국을 공격하며 전쟁을 일으켰다. 일본군이 중국을 점령했다는 뉴스가 나올 때마다 동원된 학생들은 일장기를 흔들고 일본 군가를 부르며 전승축하 시가행진을 해

야 했다. 이러한 어수선한 분위기에서 교장선생님이 바뀌었고 자신을 이해하고 인정해주던 담임선생도 평소 좋아하지 않던 일본어 선생으로 바뀌었다. 이에 대한 반항심으로 천경자는 단짝 친구와 함께 이발관에서 단발머리를 하고 돌아왔다. 당시에는 단발머리가 학생신분에 벗어난 것이라서 학교에서 엄격하게 규제했다. 직원회의가 열리고 퇴학까지 거론되었으나 반성문을 쓰고 간신히 처분을 면할 수 있었다.

사춘기의 홍역을 치르면서 천경자는 더욱 감상적이 되었다. 평소 문학과 영화를 좋아했던 그녀는 망토를 걸친 중세 기사 같은 영화 주인공을 생각하며 환상에 젖었다. 또 영화잡지에 여배우의 캐리커처를 투고해서 다음 호에 실리기도 했다. 학기말 여흥회 때는 당시 인기가수였던 쇼지 타로의 초상을 실물 크기로 세워놓고, 그의 음악에 맞춰 춤을 추며 스트레스를 풀었다.

기다리던 방학이 되어 눈꼴사나운 단발머리에 초라한 성적표를 들고 고향에 내려가자 실망한 아버지는 마루 앞에 가마니를 깔고 죄인처럼 엎드리게 하여 사정없이 후려쳤다. 그렇게 혼쭐이 나고도 천경자는 하늘색 원피스에 붉은 공단 리본을 조랑조랑 단 전위적인 하이패션을 하고 마을을 돌아다녔다. 어느 날은 아버지 양복을 식모에게 입혀 남장을 시키고 함께 팔짱을 끼고 동네를 돌아다니며 스릴을 즐기기도 했다. 그리고 여동생 옥희와 봉황산과 산방골을 돌아다니고, 밤에는 검불을 모아 모깃불을 피워놓고 밭에서 따온 옥수수를 삶아먹으며 이야기꽃을 피웠다.

졸업반이 되어 인생의 갈림길에 섰을 때 그녀는 자신이 가장 하고 싶은 그림을 선택했다. 일본에 유학하여 훌륭한 화가가 되고 싶었지만, 현실은 여의치 않았다. 군국주의자였던 일본인 담임선생은 천경자에게 모욕적인 언행을 하며 일본 유학을 반대했다. 그는 조선인이 일본 유학을

가는 것을 못마땅하게 생각했고, 노골적으로 경성사범학교에 진학하여 초등학교 교사가 될 것을 권했다. 그러나 당시 도화선생이었던 김임년은 천경자의 재능을 일찍이 알아보고 일본 유학을 적극적으로 지지해주었다. 담임선생은 마지못해 입학원서를 써주면서도 공연히 명랑하지 못하다는 트집을 잡아 천경자의 뺨을 후려쳤다. 천경자가 눈물을 흘리자 얼굴을 씻고 오라고 한 뒤, 또 뺨을 때리는 행위를 몇 차례 반복했다.

겨우 동경미술학교 입학원서를 쓰고 집으로 돌아왔더니, 이번에는 아버지의 반대에 부딪혔다. 당시만 해도 화가는 먹고 살기 힘든 직업인데다 여류화가의 성공 사례가 없을 때였다. 아버지는 "부잣집 자식도 유학을 안 보내는데 무슨 미술을 공부한다고 유학을 가느냐"라며 "공부를 더 하고 싶으면 차라리 의대에 진학하여 의사가 되라"고 했다. 그러나 아버지의 뜻대로 의대에 진학하는 것은 도저히 자신이 없었다.

마침 서울에서 유명한 관상가가 왔다는 소식을 듣고 천경자는 친구들과 함께 그를 찾아갔다. 그는 예술가로 유명해지고 싶은 천경자의 마음

광주공립여자보통학교 시절의 천경자(앞줄 왼쪽)

을 단번에 알아맞혔으나 "의사나 산파, 혹은 변호사가 되어야 험난한 운명을 무사히 헤쳐 나갈 수 있다"고 충고했다. 천경자가 황당해 하며 "왜 하필 의사와 산파, 변호사가 되어야 하느냐"고 묻자 그는 "하여간 좋은 일을 하여 인간을 구할 사람"이라는 기묘한 답변을 내 놓았다. 의사나 변호사는 상상도 안 해본 직업이었기에 "전생에 무슨 죄를 지었기에 남을 돕는 직업을 가져야 한단 말인가" 하고 실망감만 생겼다. 결국 자신의 운명을 관상가에게 맡길 수 없다는 생각에 그녀는 하고 싶은 미술을 전공하기로 결심했다.

문제는 아버지를 설득하는 일이었다. 아침식사 시간에 다시 유학 이야기를 꺼내자 예상대로 아버지는 "가당치 않은 소리 말고 남문 밖 장 승상의 집에서 혼사를 이루자고 하니 시집이나 가라"고 했다. 아버지가 결혼상대로 지목한 남자는 천경자의 보통학교 2년 선배였는데, 얼굴이 희고 넓죽하여 두부라는 별명을 가진 대학생이었다. 그녀는 밥을 먹다 말고 다듬잇돌 위에 앉아서 "유학 안 보내주면 죽어불라요"라고 소리치며 엉엉 울어댔다. 그러다가 불현듯 미친 사람이 교복을 입고 영어를 중얼거리며 동네를 돌아다닌 기억이 떠올라 깔깔대며 웃었고, 다시금 서글픈 마음이 들어 대성통곡을 했다.

실성한 듯 울다가 웃는 딸의 모습에 아버지는 할 말을 잃고 마늘모진 눈을 흘겼다. 평소 딸의 편을 들어주던 어머니는 "이러다가 다 큰 자식 죽이겠다"며 밥상 앞에서 악을 쓰며 일어나 온 방안을 헤집고 다녔다. 집안에 요상한 광기가 흐르자 겁이 난 아버지는 결국 유학을 허락했다.

한때 연극배우를 꿈꾸었던 천경자는 아버지 앞에서 미친 연기를 해서 멋지게 성공시킨 것이다. 그러나 나중에 그것이 연극이었다는 사실을 알게 된 아버지는 크게 분노하여 학비조차 보내주지 않았고, 그때마다 어

머니는 몰래 패물을 팔아 돈을 보내주었다. 천경자의 화가로서의 출발은
시작부터 난항이었다.

꿈에 부푼 일본 유학
●

1941년 천경자는 청운의 꿈을 안고 이불보따리와 한복 몇 벌을 싸들고
현해탄을 건넜다. 일본까지 동행했던 부모님은 이국땅에 딸을 두고 가는
것이 섭섭하셨는지 일주일 동안 동경에 머물다 가셨다. 그리고 벚꽃이
만발한 날 천경자는 꿈에 그리던 동경여자미술전문학교(현 동경여자미술대학
교)에 입학했다.

　당시 일본미술계는 서양화가 도입되어 야수주의와 입체주의가 유행하
고 있었다. 그러나 천경자는 섬세하고 꼼꼼한 자신의 성격에 맞게 동양
화를 선택했다. 서양의 유행을 무조건 따라가기보다
색이 곱고 섬세한 동양화로 도전하고 싶었다. 일본에
서는 동양화를 일본화라고 불렀는데, 일본화과에는 교
사자격증을 주는 사범과와 실기를 중심으로 하는 고등
과가 있었다. 작가가 되기를 원했던 천경자는 고등과
를 선택했고, 거기에는 1년 먼저 입학한 우향 박래현
이 있었다. 천경자는 집안도 유복하고 그림도 잘 그리
는 박래현을 항상 부러워했다. 박래현은 후일 운보 김
기창과 결혼하고《국전》에서 대통령상을 받으며 천경
자와 쌍벽을 이루는 여류화가가 되었다.

일본 유학길에 동행한 천경자의 어머니와 아버지

당시 동경여자미술전문학교에는 조선인이 더러 있었지만, 대부분 부유층 자제들이어서 천경자는 그들과 잘 어울리지 못했다. 우산 살 돈이 없어서 집에서 가져온 외할머니의 낡은 양산을 대신 쓸 정도로 그녀의 유학생활은 궁핍했다. 그래도 한 푼이라도 여유가 생기면 싸구려 영화관을 찾아 영화를 보는 것이 유일한 낙이었다.

1학년 수업에서는 동양화의 안료를 직접 만들어보고, 관찰력을 기르기 위해 식물을 꽃가지에 난 잔털까지 섬세하게 사생하는 연습을 주로 했다. '경자'라는 이름은 이 무렵부터 사용하기 시작했다. 일본에서 창씨개명을 요구하자 아버지는 본래 이름인 '옥자'를 '천전옥자千田玉子'로 개명했다. 그러나 천경자는 옥자 대신에 거울 보는 여자라는 의미의 '경자鏡子'라는 이름을 택했다. 일본에서 그녀는 '센타 교오꼬'로 불렸다.

처음 맞이한 여름방학에 천경자는 싸구려 검은색 천을 떠와서 연분홍 바이어스 테이프를 두르고 손수 바느질해서 만든 원피스에 차양이 달린 모자와 하이힐을 신고 애타게 그리던 고향으로 향했다. 한 손엔 가방, 한

동경여자미술전문학교 시절의 천경자(가운데)

손에는 그림 뭉텅이를 들고 한국으로 가는 연락선에 몸을 실었으나 3등실은 이미 귀성하는 남자 대학생들로 초만원이었다. 새벽에 세면을 하러 가던 천경자는 흔들리는 배 안에서 한 남학생과 부딪혀 복도로 나가떨어졌고 남학생들의 웃음거리가 되었다. 그때 구두 굽이 부러지는 바람에 내려서 굽을 갈다가 기차를 놓치고 말았다. 그래서 여수역으로 걸어가고 있는데, 요상한 복장을 보고 다가온 경찰에게 "지금 어느 땐데 이런 복장으로 다니느냐"며 검문을 당하기도 했다.

우여곡절 끝에 고향에 도착한 천경자는 동경의 멋을 한껏 과시하며 의기양양하게 집으로 들어섰다. 그러나 외할아버지는 고혈압으로 쓰러져 반신불수가 되었고, 아버지는 마작에 손을 대 전답을 날리고 어머니와 불화가 잦았다. 마을에는 아버지가 논을 팔아 딸을 유학 보내는 바람에 집안이 망했다는 소문이 돌았다. 천경자는 자신 때문에 집안이 망했다는 누명에 마음이 괴로웠다.

학기가 시작되어 일본에 돌아가서도 천경자는 여전히 미술공부를 못마땅하게 생각하는 아버지와 어렵게 학비를 마련해 보내주는 어머니의 모습이 어른거려 괴로웠다. 갈수록 자신감이 상실되고 열등감이 올라와 우울한 나날들이 계속되었다. 그때 "변호사나 의사가 되어야 한다"는 관상가의 말이 떠올랐다. "그래, 차라리 메이지 대학 법과에 편입해서 변호사가 되자." 그녀는 그림을 집어치우고 변호사가 되기로 마음먹고 그 사실을 아버지께 편지로 알렸다. 뜻밖의 편지에 아버지는 크게 기뻐하며, "잘 생각했다. 미술로 출세한다는 것은 오뉴월 쇠불알 떨어지기를 기다리는 것과 같다"는 답장을 보내왔다. 그러나 막상 미술을 포기한다고 하니 삶의 의욕이 송두리 채 사라져 몸을 가누기도 힘들었다. 그때 그녀는 꿈을 버리고 사는 것이 얼마나 무의미하고 괴로운 일인지를 뼈저리게 깨

달았다. 결국 그녀는 자신의 결정을 번복하고 다시 그림을 그리기로 마음먹었다. 그림 때문에 아버지를 두 번이나 배신한 셈이다.

마음을 새롭게 고쳐먹은 천경자는 고바야가와 기요시를 찾아가 가르침을 받았다. 절름발이에 왼손잡이 화가였던 고바야가와는 항구를 배경으로 양공주들의 애환을 그려 일본《제국전람회》에서 특선을 차지한 무감사 화가였다. 그는 천경자에게 "너는 조선 사람이니까 조선 사람을 그려라. 아무리 일본 사람을 그려봤자 진짜는 나올 수 없다. 우선 거울을 보고 자화상부터 그리도록 하라"고 가르쳤다. 초상화는 외형뿐만 아니라 그 사람의 정신까지 담아야 하기 때문에 우선 그리고자 하는 대상의 성품과 기질을 잘 이해해야 한다. 천경자는 동양화 중에서도 북종화풍의 채색화로 출발했고, 고바야가와의 영향으로 한 사람의 인생이 담긴 노인들의 얼굴을 즐겨 그렸다.

2학년 때는 답답한 기숙사를 빠져나와 동급생인 히로꼬와 전쟁미망인 집에서 하숙을 했다. 그들은 함께 영화를 보고 커피도 마시며 단짝이 되었고, 일요일에는 함께 우에노 동물원과 식물원에 가서 그림을 그리기도 했다. 그렇게 1년 동안 슬럼프에서 벗어나 영화와 커피와 그림에 푹 빠져 지냈다. 그리고 박래현에게 정보를 얻어《조선미술전람회》에 출품을 준비했다. 말 많은 고향 사람들의 구설수를 면하는 일은 작가로서 보란 듯이 성공하는 것뿐이었다.《조선미술전람회》는 일본의《제국미술전람회》의 운영방식을 본떠 일본 총독부가 3·1 운동 이후 조선 국민의 관심을 문화적인 것으로 돌리기 위해 만든 것이다. 1922년부터 시행된 이 전람회는 화랑이 없던 시절에 화가들의 유일한 등용문이 되었다.

1941년 천경자는 아버지와 동생을 모델로 짚신 파는 영감을 그린 〈노점〉을 처음으로 출품했으나 낙선의 고배를 마시고 기숙사에서 혼자 눈

물을 흘려야 했다. 게다가 출품한 작품에 주소를 적지 않아 작품도 돌려받지 못했다. 그녀의 화가로서의 첫 도전은 좌절만 남긴 채 끝이 났다.

이듬해 천경자는 《조선미술전람회》에 재도전하기 위해 방학 때 집에서 스케치해 온 외조부를 소재로 그렸다. 외풍이 심한 하숙방 2층에서 그녀는 알전구 옆에 아교병을 매달고 아교를 녹여가며 〈조부〉[1]를 3개월 만에 완성했다. 천경자는 이 작품을 고바야가와 선생이 소속된 《청금회》에 출품하여 입선하고 회원이 되었다. 그리고 1943년, 이 작품으로 제22회 《조선미술전람회》에서 입선을 하여 화가로서의 입지를 다질 수 있었다. 천경자는 《조선미술전람회》에서의 입선으로 아버지의 체면을 세워줄 수 있었고, 3학년 여름방학은 어느 때보다 당당하게 귀국할 수 있었다. 그러나 한 번 기울기 시작한 집안 형편은 점점 힘들어지고 있었다.

이듬해 천경자는 졸업 작품으로 평생 호사하던 외할아버지를 보내고 홀로된 외할머니를 그렸다. 외할머니가 긴 담뱃대를 물고 책을 보는 장면을 그린 〈노부〉는 제23회 《조선미술전람회》에서 또 한 번 입선하면서 작가로서의 역량을 인정받았다.

어느덧 일본 유학생활 3년이 지나가고 졸업을 하게 되었으나 한창 전쟁 중인 동경에서는 식량이 귀해 고구마로 끼니를 때우며 하루하루 연명해야 했다. 게다가 한국으로 돌아가는 배편도 구하기가 어려워 단짝 친구와 동경 미쓰코시 백화점에 취직을 했다. 날염하는 천에 그림을 그리는 일이었는데, 낮에는 백화점에서 일하고 밤에는 자취방에서 그림을 그리며 일본에서 화가의 꿈을 키워나갔다. 온종일 일을 하고 돌아오면 온몸이 녹초가 되었지만, 밤이 되어 붓을 들면 어디서 힘이 나오는지 금방 생기를 되찾았다.

일본 생활이 안정을 찾아가던 어느 날, 고향에서 동생 옥희의 편지가

1 〈조부〉, 1942, 종이에 채색, 153x127.5cm

1995년에 천경자가 보수한 후의 작품

날아왔다. 아버지가 벌인 사업이 망해 전 재산이 남의 손에 넘어갔다는 내용이었다. 장녀로서 책임감을 느낀 천경자는 다음 날 서둘러 한국으로 돌아가기 위해 동경역으로 향했다. 꿈에 부풀었던 일본 유학생활은 그렇게 끝이 났다.

빗나간 사랑
●

일본의 진주만 습격으로 발발된 태평양 전쟁이 막바지로 치닫던 1943년 10월 5일, 시모노세키에서 부산으로 향하던 '곤론마루崑崙丸'라는 철도연락선이 일본군이 탄 배로 오인 받아 미군의 어뢰에 침몰했다. 이 사건으로 500여 명이 죽고 일본 사회가 불안해지자 조선에 돌아가려는 사람들이 부쩍 늘어났다. 이후 전세가 급박해진 일본은 조선행 연락선의 항해 횟수를 줄였고, 동경역에는 표를 사려고 기다리는 사람들로 연일 인산인해를 이루었다.

천경자는 한국행 표를 구하기 위해 여객사무소에서 신청서를 쓰고, 앞에 있던 대학생에게 맞게 썼는지 봐달라고 부탁했다. 눈이 크고 코가 납작한 그 대학생은 천경자의 얼굴을 잠깐 훑어보더니 "친구가 여기에 근무하고 있으니 주소를 적어달라"고 했다. 이틀 후 그에게서 여객선 표 관련해서 의논할 것이 있으니 오차노미즈 역 부근의 찻집에서 만나자는 엽서가 왔다. 달필의 편지에는 이철식이라는 이름이 적혀 있었다.

약속 장소에 나가니 갈색 레인코트에 테 없는 육각안경을 낀 그가 기다리고 있었다. 천경자는 그에게 몬테크리스토 백작 같기도 하고 대지주

의 아들 같기도 한 묘한 신비감을 느꼈다. 그는 전라도 광주 송정리 출신으로 일본대학 경제학과에 다니고 있었고, 징용을 피하기 위해 동경의전 야간부에도 적을 두고 있었다. 천경자는 그의 도움을 받아 며칠 만에 간신히 한국으로 돌아올 수 있었다.

광주 집에 돌아와 보니 아버지는 친구의 꼬임에 빠져 전답문서를 담보로 노름 밑천을 다 날리고, 식구들은 봉황산 밑 초라한 초가집으로 이사해 있었다. 남동생 규식은 목포에서 하숙생활을 하며 목포공립공업학교에 다니고 있었고, 여동생 옥희는 광주욱고녀를 졸업하고 고흥금융조합에 취직해서 쥐꼬리만 한 월급으로 겨우 생활하고 있었다. 동네에는 딸을 일본에 유학 보내는 바람에 집안이 망했다는 소문이 자자했다.

그 무렵 천경자는 20세의 꽃다운 나이가 된지라 주위에서 청혼이 오가고 있었다.《조선미술전람회》에서 입선했을 때 신문에 집주소가 알려져 얼굴도 모르는 전라도 화가들과 문학청년들의 연애편지와 청혼편지가 날아들기도 했다. 맞선도 여러 차례 보았지만, 인연의 끈이 이어지지는 못하던 차에 동경에서 만난 대학생에게서 편지가 날아왔다. 그는 「아사히 신문」을 매일 한 부씩 부쳐주며 소식을 전했다. 천경자는 한 번밖에 본 적이 없지만 왠지 싸늘하고 신비한 그 남자에게 마음이 기울었다.

천경자의 처녀 시절

전쟁이 정점에 달하자 동경은 B-29기의 공습으로 아수라장이 되었다. 그에게 매일 오던 편지가 뜸해지자 그가 죽었을지도 모른다는 걱정에 장독에다 정화수를 떠놓고 기도를 올렸다. 그러나 3개월 후 그는 무사히 돌아왔고, 그들은 광주 벌교역에서 두 번째 만남을 가졌다. 그 뒤 몇 차례 더 만나보면서 천경자는 그를 하늘이 내려준 배필로 생각하고 결혼하기로 마음먹었다. 그러나 시누이가 얼마 전에 결혼했기 때문에 같은 해에 한집에서 두 번 식을 치를 수 없다고 하여 조촐하게 예식을 올렸고, 신행

(신부가 혼례식을 마치고 신방을 치른 뒤 신랑 집으로 가는 의식)은 미뤄지면서 그들은 신혼 초부터 별거나 다름없는 생활을 해야 했다.

1945년 8월 15일, 일본 천황이 연합군에게 항복한다는 방송이 흘러나왔다. 고대하던 일제 식민지 통치에서 해방이 되었고, 천경자는 고향에서 해방을 맞이할 수 있었다. 흥분한 고향 청년들은 연일 축제를 열고, 긴 천을 가져와서 물감으로 큰 주먹 하나씩을 그려달라고 부탁했다. 마을 사람들은 천경자가 의사와 결혼한 것으로 알고 있었지만, 소문과 달리 그녀는 남편의 무능함으로 인해 스스로 가족을 부양해야 하는 처지에 있었다. 아버지는 동네 사람들에게 창피했던지 가솔을 이끌고 정든 고흥을 떠나 광주로 이사를 단행했다.

첫눈이 내리는 어느 겨울날, 송정리 시댁에서 갑자기 신행을 오라는 연락이 왔다. 홀몸도 아닌 상태에서 천경자는 신랑 집안 어른들에게 큰 절을 하고 그곳에서 사흘 밤을 묵었다. 하루는 시누이가 밭에 무를 캐러 가자고 했으나 따라가지 않아 눈 밖에 나기도 했다. 영화 속에 나오는 멋진 배우들과 상상의 연애를 하던 천경자에게 현실의 결혼 생활은 초라함 그 자체였다. 밤에 유난히도 콧날이 납작한 신랑의 옆얼굴을 등잔불 너머로 무심히 바라보고 있으려니 연분이고 운명이고 서글퍼서 견딜 수가 없었다. 결국 그녀는 아프다고 꾀병을 부려 집으로 돌아왔다.

그해 12월 29일 친할머니의 제삿날 갑자기 진통이 오더니 산파를 부를 겨를도 없이 큰딸이 태어났다. 이듬해 봄, 모교인 전남여고에서 미술교사로 와달라는 요청이 왔다. 천경자는 오직 그림만 그리겠다는 각오를 내려놓고 미술선생이 되었고, 덕분에 계림동에 있는 낡은 학교 사택 한 쪽을 얻어 살 수 있었다. 춥고 유난히 쥐가 많았던 그 집에서 천경자는 살림 중에 간신히 건진 축음기로 구슬픈 창을 들으며 힘든 시간들을 견디

어냈다. 어머니가 갓난아이를 업고 시간 맞춰 학교에 오면 소사실에서 아기에게 젖을 먹이며 교사생활을 이어갔다. 하지만 그 와중에도 틈틈이 그린 26점으로 학교 강당에서 첫 개인전을 열었다.

남편은 목포여고에서 수학선생을 하다 그만두고 광주의 셋방살이 집에 끼여 살거나, 여기저기를 떠돌면서 생활을 하였다. 무능한 남편과의 갈등이 갈수록 커지면서 그와 헤어지기로 결심했지만, 남편의 반대로 쉽게 이혼할 수도 없었다. 매일 학교로 찾아와 사정하는가 하면, 집으로 찾아와 아이를 빼앗아 가겠다고 협박하는 바람에 여동생이 아이를 데리고 피신하기도 했다.

그러던 어느 날 남편은 서울에 있는 신문사에 취직하겠으니 같이 가자는 제안을 했다. 천경자는 그 말을 철석같이 믿고 함께 제주도로 여행을 갔다가 아이만 또 하나 선물 받고 돌아왔다. 그러나 결국 남편의 서울행은 무산되고 말았다.

1948년에는 광주여중 강당에서 28점의 작품으로 두 번째 개인전을 열었지만, 시골학교 강당에서 열린 전시회를 주목하는 사람은 없었다. 남편의 계속되는 방문에 천경자는 이사를 결심하고 광주사범학교로 직장을 옮겼다. 그해 초여름, 오전수업을 마치고 점심을 먹으러 논두렁길을 건너던 중에 갑자기 진통이 시작되었다. 간신히 집으로 돌아온 그녀는 장남 남훈(애칭 후닷닷)을 낳았다.

시댁에서 미역 한 가닥과 촌닭을 보내왔지만, 이제 그와 절교하겠노라고 굳게 마음먹고 그대로 돌려보냈다. 이후 한국전쟁이 발발하고, 남편이 행방불명이 된 후에야 그들의 질긴 인연은 완전히 끊어질 수 있었다.

지방에서의 활동에 한계를 느끼고 서울로의 진출을 모색하던 천경자에게 마침내 기회가 찾아왔다. 1949년 6월, 서울 동화백화점(현 신세계백화

점)에서 개인전을 열게 된 것이다. 천경자는 갓난 아들을 안고 외할머니와 동생을 데리고 상경하여 봉래동의 사돈댁에서 한 달간 신세를 졌다.

하루는 전시회 중에 나타난 한 기자가 "남편을 섬길 줄 모르는 고약한 여자의 그림이 전시된 꼴을 시민들에게 보일 수 없으니 며칠 사이에 다시 와서 그림들을 때려 부수겠다"고 협박했으나 다행히 그런 일은 일어나지 않았다. 오히려 많은 사람들이 천경자의 전시회에 관심을 갖고 호감을 나타냈다.

전시장에는 그 무렵 이화여자대학교에 새로 생긴 미술대학 학생들이 눈에 띄었고, 김인승, 심형구, 김흥수 등 많은 작가들이 다녀갔다. 이인성, 이응로, 김영주는 신문에 평을 써주어 미술계의 호평이 이어졌다. 그 전시회는 여류화가가 귀한 시절에 천경자라는 작가를 국내에 알리는 신호탄이 되었고, 작품도 많이 팔렸다.

광주로 돌아온 천경자는 작품을 판매한 돈으로 학교 사택에서 나와 사동에 있는 사랑채로 이사했다. 그리고 광주사범학교를 그만두고 조선대학교에 잠시 출강했다. 그 후 광주공보관과 목포의 R다방에서 개인전을 열며 열정적인 활동을 이어갈 무렵, 한국전쟁이 터졌다.

1950년 6월, 소련의 도움을 받은 북한군은 미국의 지상군 투입에도 불구하고 낙동강까지 쳐들어왔고, 병력이 약했던 전라도 지역은 북한군에게 쉽게 점령당했다. 그 무렵 천경자는 광주여중 강당에서 개인전을 할 때 만난 신문기자 김남중과 사랑을 이어가고 있었다. 전시회 때 그녀는 몇몇 신문기자를 셋방으로 초대했고, 초라한 파티가 무르익자 돌아가며 노래를 부르기 시작했다. 마지막으로 천경자 차례가 되어 당황해 할 때 그는 "울밑에선 봉선화야…"를 부르며 그녀를 리드해주었다. 파티가 끝나고 천경자는 그와 함께 철둑길을 걸으며 영화 속 주인공과 연애를 하

는 듯한 환상에 빠져들었고, 이후 그들의 사이는 점점 가까워졌다.

해방 직후 유일한 조선인 출신 기자였던 그는 무뚝뚝하지만 카리스마와 유머감각이 있고 자기 일에 열정적인 사람이었다. 천경자는 나중에 그가 유부남이라는 사실을 알게 되었지만 이미 통제력을 잃은 상태였고, 그들의 험난한 사랑은 그렇게 시작되었다. 떳떳하지 못한 관계에 대한 자괴감과 그의 변덕스러운 태도로 인해 고통을 받았지만, 천경자는 마음 놓고 사랑할 수 없는 자신의 처지를 비련의 여주인공처럼 받아들였다.

그러나 본처가 있었던 그와의 사랑은 깊어질수록 고통도 커졌고, 한국전쟁이 일어나면서 그들의 사랑에 균열이 생겼다. 그가 임신한 천경자에게 헤어지자는 편지를 남기고 군에 입대해버린 것이다. 임신 중이라 피난도 못가고 광주에 남아야 했던 천경자는 그에 대한 배신감에 몸을 떨었다. 순천 가는 철도변에 있던 그의 집에도 찾아가 보았지만, 그는 이미 떠난 뒤였다.

천경자는 불러오는 배를 붕대로 칭칭 감고 죽고 싶은 심정에 말라리아 약인 금계랍을 먹었다. 그 약을 먹으면 아이를 뗄 수 있다는 이야기를 들었던 터였다. 그런데 아이는 안 떨어지고 몸뚱이만 누렇게 변했다. 수상한 낌새를 눈치챈 어머니가 추궁하자 그녀는 개천에서 잡아온 새끼 붕어를 세숫대야에 담아놓고 들여다보았다. 황달 환자가 붕어를 들여다보면 붕어에게 황달이 옮아가 병이 낫는다는 속설을 듣고 연기한 것이다. 자신을 평생 지지해주고 격려해준 어머니에게도 말 못할 한이 그녀의 가슴 속에 자라고 있었다.

1950년 9월, 연합군의 인천상륙작전이 성공하면서 인민군이 물러가고 국군이 들어왔다. 그리고 10월 초 김남중이 정훈공작대장이 되어 부산에 돌아왔다는 소식이 들려왔다. 천경자는 여동생을 시켜 사연을 전했지만,

그는 아무 연락이 없었다. 그러자 천경자는 밤마다 그의 꿈을 꾸며, 배신감과 다시 못 볼 것 같은 불안감에 몸을 떨었다. 그리고 임신 6개월이 된 어느 날 초라한 병원에서 몸을 풀었다. 텅 빈 입원실, 마취에서 깨어나 의식이 뚜렷해지면서 벽에 걸린 색 바랜 밀레의 〈만종〉이 보였다. 그 역설적인 평화로움에 그녀는 눈물이 핑 돌았다.

아이를 떼고 나자 그는 언제 그랬냐는 듯이 작은 과자상자를 들고 찾아 왔다. 집안의 반대에도 불구하고 그와의 불행한 인연은 쉽게 끊어지지 않았다. 두 번째 남자와의 갈등 속에서 천경자는 가족을 부양해야 하는 이중고를 겪어야 했다. 셋방살이에 친정부모까지 모셔야 하는 것이 너무 힘들었고, 삼대가 함께 사는 집은 천장이 너무 낮아 그림을 그릴 때는 캔버스를 벽에 비스듬히 괴어 작업을 해야 했다. 그러나 삶의 역경이 커질수록 그녀는 그림에 모든 것을 쏟아부었다.

여동생의 죽음
●

천경자는 4살 터울의 여동생 옥희를 무척 아꼈고, 그들 자매는 어린 시절부터 함께 뛰어놀며 행복한 시간들을 보냈다. 그러나 젊은 옥희에게 불행이 찾아왔다. 광주 식산은행에 취직해서 일하고 있던 옥희의 몸에 결핵균이 파고들어 속립성 결핵으로 번진 것이다.

당시에 스트렙토마이신이 시험용 치료약으로 나오기 시작했으나 약값이 너무 비싸 혼숫감과 가구를 있는 대로 팔아야 했다. 지푸라기라도 잡는 심정으로 시험용 주사약을 놓은 것이 효력이 있어 옥희는 기적처럼

건강을 회복했다.

병세가 가벼워진 옥희는 늦은 나이에 언니의 뒤를 따라 화가가 되기로 결심하고 홍익대학교 미술대학에 입학했다. 그러나 불행하게도 병이 다시 재발했고 기침이 심한 데다 결핵균이 장까지 번지는 바람에 어머니는 늘 동생의 배를 쓰다듬어야 했다. 천경자는 스트렙토마이신을 구하기 위해 백방으로 뛰어다녔지만 돈을 마련할 길이 없어 애가 탔다. 셋방에 누워 고통 받고 있는 동생을 보고 있으면 내일은 누구라도 찾아가서 돈을 빌려오리라고 굳게 다짐하지만, 아침이 되면 마땅히 갈 곳이 없어 발만 동동 굴렸다.

그 사이 옥희는 병세가 더욱 악화되어 기침이 심해지고 균이 후두까지 번져서 고통스러워했다. 천경자는 다짜고짜 도립병원 과장인 김 박사를 찾아가 목 놓아 엉엉 울었다. 사정을 딱하게 여긴 김 박사는 마지못해 무료로 왕진을 와주었지만, 어린애들을 다른 곳으로 옮기라는 말만 남기고 달아나듯 가버렸다.

치료약을 찾아 헤매던 그녀에게 누군가 고양이를 고아 먹으면 기침이 멎는다는 속설을 알려주었다. 천경자는 광주 전역을 수소문해서 어렵게 구한 고양이를 동생에게 꿩고기라고 속이고 먹였다. 그러나 기름이 둥둥 뜬 고양이 국을 먹은 옥희는 기침이 더 심해지고 종일 설사만 했다.

늦겨울의 한파가 몰아친 1951년 3월 7일, 홍익대 입학을 앞둔 옥희는 헛것을 보았는지 "이 자식 가~. 아버지 무서워"라고 소리 지른 뒤 23세의 꽃다운 나이에 숨을 거두었다. 천경자는 새벽에 지인을 찾아가 돈 6천 환을 빌려 장의사를 부르고 옥희의 얼굴을 곱게 단장시켰다. 그리고 보랏빛 실크 치마를 입혀 관 속에 넣고, 붉은 명주에 '화가 천옥희의 관'이라고 쓰고, 아버지와 함께 화장터에 가 화장을 했다. 그리고 의용경찰대

원으로 있어 뒤늦게 온 남동생 규식과 함께 백지에 싼 옥희의 뼛가루를 들고 집을 나와 무작정 걸었다. 그들은 유골을 극락강에 뿌리면서 목 놓아 울부짖었다.

그 후 가끔 옥희는 꿈에서 초췌한 얼굴로 나타났고, 천경자는 "어디 갔다 이제 오느냐"며 울부짖다가 잠에서 깨곤 했다. 화가 배동신은 동료화가들의 조위금을 모은 봉투를 건네주고 갔고, 덕분에 남동생 규식은 팔자에 없는 경찰관 조수생활을 접고 다시 사범학교에 복귀할 수 있었다. 그는 후에 육군사관학교에 진학하여 진해로 떠났다.

뱀으로 승화된 한恨

●

사랑하는 여동생의 죽음은 천경자에게 감당하기 어려운 마음의 상처를 남겼다. 게다가 갈수록 나빠지는 집안 형편과 남자와의 갈등으로 그녀는 지칠 대로 지쳤다. 그러나 괴로움과 슬픔이 올라올수록 그녀는 그림을 그리는 것만이 사는 길이라고 생각했다. 천경자는 자신에게 몰아닥친 잔혹한 운명을 어쩔 수 없이 받아들이고, 한의 무게를 고스란히 화폭에 옮겨놓았다. 고독을 친구 삼고 슬픔을 땔감 삼아 삶의 고통을 그림으로 보상받고자 한 것이다.

삶의 시련이 절정에 달해 극적인 고통 속에서 방황하고 있을 때, 그녀는 불현듯 1949년 서울 동화백화점에서의 전시회를 마치고 광주로 돌아오는 3등 열차에서 본 환상이 떠올랐다. 그것은 햇빛에 꽃 비늘을 반짝거리며 날쌔게 찔레꽃 사이로 사라지는 실뱀 두 마리였다. 그녀는 환상 속

이미지를 스케치하기 위해 광주역 앞에 있는 뱀 집을 찾았다. 그곳에서 똬리를 틀고 꿈틀거리는 비단뱀과 잔뜩 독을 품고서 혀를 날름거리는 독사들을 보며 묘한 생명의 충동을 느꼈다. 어린 시절의 사건과 추억을 되살리며 그녀는 뱀의 꿈틀거리는 움직임을 유심히 지켜보았다. 그러자 마음의 동요가 사라지고, 그림으로 그리고 싶은 충동이 일어났다.

다음 날 그녀는 백로지를 잘라 스케치북을 만들고, 외종질과 함께 뱀 집을 다시 찾았다. 만약 겁이 나서 그리지 못한다면 붓을 놓아버리겠다는 굳은 결심을 하고 뱀 집에 들어서니 생 장작개비 냄새와 닭 고는 냄새가 코를 찔렀다. 주인은 상자를 열어 손으로 뱀의 목을 잡고 포즈를 취해 주며 뱀을 그리려는 기이한 화가에게 친절을 베풀었다. 그러나 생동감 있는 뱀의 모습을 그리려면 자유롭게 움직이도록 풀어줘야 했다.

그래서 다음 날에는 뱀을 넣을 유리상자를 만들어갔다. 주인은 작대기로 유리상자 안에 수십 마리의 독사와 꽃뱀을 넣어 오동나무 아래 놓아주었다. 뱀들은 투명한 상자 안에서 얽히고설키면서 유연한 몸을 꿈틀거렸다. 그렇게 한 시간쯤 꿈틀대는 뱀을 응시하면 정신이 몰입되어 뱀을 그릴 수 있게 되었다. 때로는 뱀의 눈과 정면으로 마주쳤는데, 실제로 관찰한 뱀의 눈은 똥그란 것이 붕어 눈깔처럼 순하게 생겼다. 그러나 진분홍색 바탕에 먹물로 까만 열십자가 그려진 독사의 눈은 살기가 돌았다. 그동안 많은 뱀을 보았지만, 독사의 눈을 정면으로 본 것은 처음이었다. 그 으스스한 공포가 오히려 복잡한 상념을 사라지게 하고 마취약처럼 고통을 잊게 했다. 날이 어둑어둑해지고 적요감이 엄습해오면, 비로소 자신의 모델들이 탕 신세가 되지 않기를 바라며 집으로 돌아오곤 했다.

뱀 스케치를 시작한 지 얼마 되지 않아 한국전쟁이 터졌다. 북한군이 침공했다는 소문이 돌며 세상이 어지러웠지만, 그녀는 하루도 거르지 않

고 뱀 집을 찾았다. 그렇게 한 달을 보내자 독을 품은 독사의 몸뚱이가 꽃처럼 아찔할 정도로 아름답게 보였다. 화가 나면 색깔이 엷어지고 부풀어 오르거나 똘똘 뭉쳐 똬리를 틀거나 몸을 꼿꼿이 세우는 뱀의 생태에서 그녀는 자신의 운명을 보았다. 그리고 살아야겠다는 의지를 다졌다.

징그럽고 무서운 뱀을 그림으로써 나는 생을 갈구했고, 그 속엔 저항과 뜨거운 열기가 공존하는 저력이 심리의 저변에 깔려 있다.

뱀과 여인은 태초부터 악연이었다. 성경에서 뱀은 하와를 유혹해 금단의 열매를 따먹게 하여 신의 분노를 샀다. 그 일로 뱀은 배로 기어 다니며 흙을 먹고 살아야 하는 저주를 받았고, 여자의 후손과 원수가 되었다.

천경자도 뱀과의 악연이 많다. 고향 뒷산에서 친구가 독사에 물려 죽은 이후 그녀에게 뱀은 공포의 대상이었다. 동경 유학을 마치고 집에 돌아왔을 때는 흰 나리꽃 속에서 빨간 실뱀이 나와 식구들을 놀라게 하고 사라지기를 사흘이나 계속했다. 뱀 때문에 불안해서 못살겠다는 생각에 그녀는 팔례와 함께 실뱀을 뚜껑 없는 방공호로 몰아넣고는 돌멩이를 던져 죽였다. 그리고 나서 쭉 뻗은 뱀을 부지깽이에 걸고 뒷산에 올라 불을 질러버렸다.

천경자의 기억 속에서 뱀은 공포의 대상이었지만, 극적인 위기 상황에서 뱀과의 만남은 묘한 충동을 자극했다. 그것은 사람들이 두려워하는 존재를 자기편으로 삼아 스스로를 지키려는 보호본능 같은 것이었다. 뼈대가 없는 뱀은 부드럽고 힘이 없지만 독을 통해 자신을 보호한다. 천경자도 험한 세상에서 살아남기 위해 뱀의 지혜와 독이 필요했던 것이다.

무등산의 철쭉이 한창일 무렵, 천경자는 시청 앞에서 혼자 사는 한 부

꿈틀대는 뱀의 움직임을 관찰한
드로잉

인으로부터 "집을 비우게 되었으니 한 달간 사용해도 좋다"는 제안을 받았다. 그녀는 곧장 학교를 그만두고 뱀 집에서 스케치한 뱀들을 화폭에 옮기기 시작했다.

천경자는 사랑하는 여동생의 죽음으로 인한 마음의 상처를 그림으로 보상받으려는 듯 혼신의 힘을 다해 그림을 그렸다. 한번은 연극연출기

이원경이 광주에 내려왔을 때 천경자 집을 방문했다. 그를 보자마자 천경자는 "아이고 선생님, 우리 옥희가 죽었어요" 하고 울부짖었다. 그런데 희한하게 울면서 뱀을 그리고 있는 게 아닌가. 그는 오래간만에 만난 사람을 앞에 앉혀놓고 울면서 그림만 그리는 모습을 어이없어 하며 지켜보았고, 〈생태〉라는 제목을 지어주었다.

스케치한 뱀들을 화폭에 옮기고 나서 도대체 몇 마리나 그렸는지 세어보는데, 온통 뒤엉켜 있어서 세기가 어려웠다. 뱀 대가리에 성냥개비를 놓아가며 세어보니 정확히 33마리였다. 순간 자신에게 고통을 남기고 떠난 두 번째 남자가 35세 뱀띠라는 사실이 떠올라 화면 상단에 꽃뱀 두 마리를 추가로 그려 넣었다. 중앙에 위협적인 혀를 날름거리며 고개를 들고 있는 한 마리의 독사를 중심으로 수십 마리의 뱀들이 뒤틀린 창자처럼 뒤엉켜 있는 작품 〈생태〉[2]는 그렇게 탄생되었다.

뱀 그림이 완성되자 평소 친하게 지내던 음식점 마담이 주변 사람을 초대해 축하연을 열어주었다. 그 자리에는 김남중을 비롯해 소설가 이석봉, 흥행사 이여송, 동방극장 사장 전기섭, 극장 전무 최홍렬 등이 참가하였다. 술이 거나하게 취해 분위기가 무르익자 천경자는 일어서서 수궁가를 구슬프게 불러댔다. 애절한 곡조가 꿈틀거리는 뱀처럼 꼬부랑거리며 아슬아슬하게 넘어가자 갑자기 분위기가 숙연해졌다.

한국전쟁 중에 재직하던 학교마저 그만둔 천경자는 그 무렵 극심한 생활고에 시달렸다. 더군다나 〈생태〉 같이 징그럽고 괴기한 뱀 그림이 팔릴 리가 없었다. 결국 그녀는 평소 알고 지내던 금융조합의 높은 사람을 찾아가 울면서 "열흘 만이라도 그림을 그릴 수 있게 해 달라"고 사정했다. 그랬더니 그는 새파란 돈뭉치 2만환을 꺼내주면서 "아무 그림이나 한 점 보내달라"고 했다. 이에 감격한 그녀는 그 자리에서 엉엉 울었다. 이후에

2 〈생태〉, 1951, 종이에 채색, 51.5x87cm

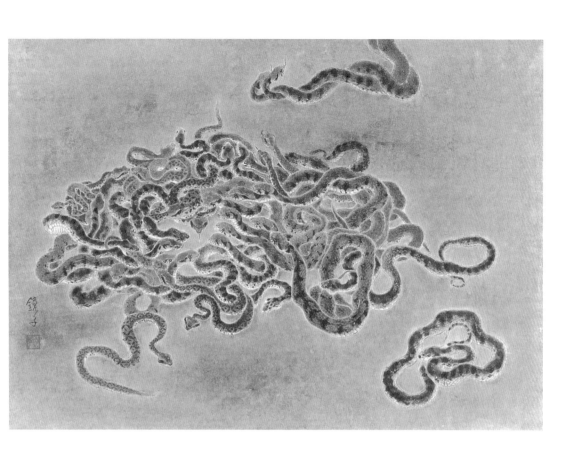

도 여수, 진도, 목포, 영광, 함평 등지로 아는 군수나 서장을 찾아다니며
그림을 사달라고 사정했고, 그림이 팔리고 나면 서너 달은 겨우 버틸 수
있었다. 그녀는 어떻게 해서든지 돈을 벌어 자신의 오두막집이라도 마련
하고 싶었으나 당시 상황으로는 꿈같은 일이었다.

동생의 죽음 이후 천경자는 온통 죽음에 대한 생각뿐이었고, 자신의
죽은 모습을 그리고 싶어졌다. 그래서 광주도립병원에 가서 죽은 사람의
하얀 뼈를 어렵게 구해왔고, 인골을 그리는 동안 죽은 여동생의 극락왕
생을 염원했다.

뱀 그림에 이어 그린 〈내가 죽은 뒤〉[3]는 삶과 죽음의 문제에 골몰해 있
던 당시의 관심사를 반영한 작품이다. 여기에 그려진 상사화相思花는 꽃
잎이 지고 난 뒤 서리가 내릴 때쯤 싹이 돋아나 겨울을 보낸다. 싹이 무
성히 자라는 6월이면 갑자기 시들었다가 서늘한 바람이 부는 9~10월이
면 흔적도 없는 곳에서 꽃대가 솟아오른다. 인도 사람들은 상사화를 천
상계의 꽃 만주사화曼珠沙華라 부르고, 지상의 마지막 잎까지 말라 없어진
곳에서 화려한 꽃을 피운다 하여 피안화彼岸花라고도 한다. 꽃이 피긴 하
지만 열매를 맺지 못하고, 잎과 꽃이 한평생 만나질 못한 채 언제나 그리
워하는 상사화에 천경자는 자신의 운명적 슬픔을 투영했다.

이 그림에서 하얀 인골은 죽음, 상사화는 포기할 수 없는 꿈을 상징한
다. 그리고 공중을 나는 한 마리 나비는 현실과 꿈을 넘나드는 자신의 분
신 같은 존재이다. 그녀는 그림 속에서 나비가 되어 삶과 죽음, 현실과 환
상의 세계를 넘나들며 스스로를 관조하고 있다. 평소 천경자는 자신의
복합적 감정을 그림에 투영하였고, 이것은 현실의 갈등과 고통에서 빠져
나오는 데 큰 도움이 되었다. 심리적 고통이 커질수록 그림에 몰두한 것
은 이처럼 관조자가 되면 자신의 고통스런 감정이 치유되기 때문이었다.

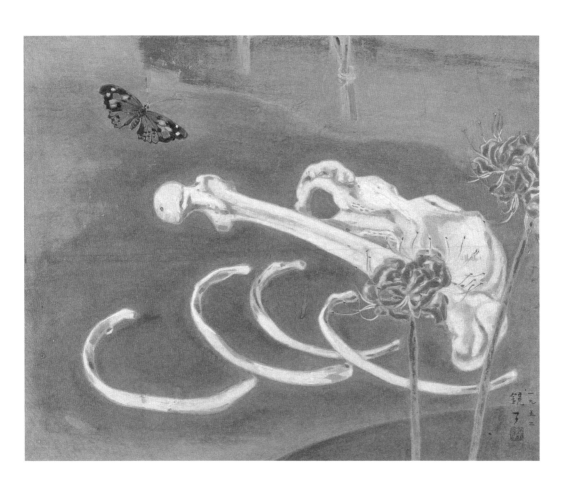

부산 갈매기

●

천경자의 작가로서의 꿈은 항구 도시 부산에서 날아올랐다. 1951년 중공군이 한국전쟁에 개입하자 서울은 점령당했고 예술가들은 전쟁을 피해 안전한 부산으로 몰려들었다. 일시에 몰려든 피난 예술가들로 임시수도였던 부산은 갑자기 예술의 중심지가 되었다. 당시 47만 명이었던 부산의 인구는 120만 명까지 불어났으나 피난 예술가들의 생활은 비참하기 이루 말할 수 없었다.

천경자도 부산으로 내려가 사돈댁에 여장을 풀고, 그곳에서 다양한 분야의 예술가들과 교류했다. 당시 주머니가 가장 두둑한 사람은 조각가 윤효중이었다. 그는 1948년에 홍익대학교 미술학부를 창설하고, 유네스코 초청으로 유럽을 돌다가 조각가 마리노 마리니에게 감동을 받고 돌아왔다. 천경자는 윤효중의 소개로 여류조각가 김정숙을 알게 되었고, 김환기의 주선으로 극작가 한로단의 후처 물망에 오르기도 했다.

천경자가 처음으로 글을 쓰기 시작한 것도 부산에서였다. 시인 박기원의 권유로 자신의 신행 이야기를 주제로 쓴 수필을 『문예』에 실었다. 이후 문학에도 재능을 보인 그녀는 수필가로 활동하며 시인 서정주와 김현승, 소설가 이효석 같은 문인들과 교유하였다.

부산에서 천경자는《대한미협전》에 출품하기 위해 〈닭〉, 〈개구리〉, 〈생태〉 3점을 들고 전시회가 열리는 칠성다방으로 갔다. 그러나 심혈을 기울여 그린 〈생태〉는 너무 자극적이라는 이유로 걸리지도 못하고, 전시회에는 나머지 두 점만 걸렸다. 실망한 천경자는 그 작품을 다방 주방에 처박아두었는데, 평소 친분이 있던 공초 오상순 시인이 주방에 들어갔다가

그 작품을 보고 소문을 냈다. 그로 인해 천경자는 뱀을 호주머니에 넣고 다닌다는 소문이 도는가 하면, 뱀으로 신세타령을 한다는 모욕적인 말까지 들어야 했다. 어쨌든 입소문을 타고 뱀 그림을 구경하려는 사람들이 주방으로 몰려드는 통에 주방은 갑자기 전시장으로 변했다.

전시회는 성공적으로 끝이 났다. 당시 유엔의 결의로 한국의 경제 부흥과 재건을 돕기 위해 창설된 운크라UNKRA재단에서 천경자의 〈개구리〉를 구입하였고, 그것이 극장에서 방영되는 뉴스에 나오기도 했다.

이윽고 국제구락부에서 열린 개인전에서 〈생태〉가 공식적으로 소개되었다. 이 작품을 보기 위해 몰려든 사람들로 인해 전시회는 밤 9시가 되어서야 겨우 문을 닫을 수 있었다. 이 작품은 예술은 아름다워야 한다는 관념이 지배하던 시절에 관람객들에게 신선한 충격을 주었고, 기존의 미술 분류체계에서도 벗어나 있었다. 뱀 그림은 전통적인 산수화나 인물화가 아닌 데다 정물화라고 보기에도 어려웠기 때문이다. 더구나 젊은 여성작가가 이런 그림을 그렸다는 점에서 사람들은 놀라움을 금치 못했다.

그동안 한국미술사에서 뱀 그림이 등장했던 적은 고구려 벽화 〈현무도〉[4]가 유일했다. 무려 14세기 만에 뱀이 회화의 대상으로 다시 등장한 것이다. 게다가 35마리의 뱀들이 마치 살아서 달려들 것 같은 생생하고 충격적인 그림 앞에서 사람들은 미에 대한 관념을 재고해야 했다.

전시가 성황리에 끝나고 르네상스 다방에서 조촐한 축하연이 열렸다. 이마동의 사회로 진행된 축하연에는 김말봉, 공초, 김훈, 정규, 권옥연 등이 참석했다. 이 무렵 이마동은 남포동에서 개인전을 열고 있었다. 당시 남포동 거리를 중심으로 생겨난 다방은 피난 예술가들의 만남의 장소이자 전시장이 되었다.

김병기의 사회로 축하연이 무르익을 무렵, 한참 동안 고개를 숙이고

조용히 앉아 있던 군복 차림의 한 청년이 군화를 신고 테이블 위에 올라가 고래고래 소리를 지르며 탭댄스를 추기 시작했다. 근방의 접시와 술잔이 출렁이며 쏟아지는 소동이 벌어지자 김흥수가 그의 다리를 붙들어 의자에 내려앉혔다. 그는 화단의 이단아 이중섭이었다.

천경자는 그때 이중섭을 처음 만났다. 이중섭은 전쟁을 피해 원산에서 내려와 부산 부두에서 일했지만 생활고를 이기지 못하고 부인과 두 아들을 일본의 처가로 보낸 후 혼자 남아 떠돌이 생활을 하고 있었다. 이중섭과 천경자는 나이 차가 있고 전공도 달랐지만 공통점이 많았다.

어린이처럼 천진난만하고 낭만적인 성격의 소유자였던 그들은 자신의 처절한 삶의 갈등과 고뇌를 각각 소와 뱀이라는 동물로 표현했다. 이중섭이 미친 듯이 돌진하는 〈흰 소〉[5]를 부조리한 현실에 저항하는 자아

4 고구려 벽화 〈현무도〉의 뱀, 6세기, 길림성 집안

상으로 삼았다면, 천경자는 무섭고 징그러운 뱀을 수호신으로 삼았다. 이들은 어려운 현실 속에서도 현실과 타협하지 않고, 고향에서 자연과 하나 되어 평화롭게 지냈던 어린 시절을 동경했다. 과수원집 아들로 태어난 이중섭은 온 가족이 함께 일하며 자연과 더불어 살아가는 모습을 〈가족도〉로 그렸다면, 천경자는 고흥의 수려한 자연 풍광에서 둘러싸여 뛰놀던 어린 시절을 화려한 꽃과 나비를 통해 표현했다.

이상과 현실이 대립을 이루며 생명 내부의 갈등을 해소하는 이들의 작품은 한국전쟁 직후 현실의 고통과 이상적 세계가 충돌하며 드라마틱한 문학적 구조를 이루고 있다. 이들의 작품이 많은 사람들에게 공감을 얻고 사랑을 받는 이유는 삶에서 형성된 자신의 절실한 감정을 호소력 있는 조형언어로 구현했기 때문이다.

5 이중섭, 〈흰 소〉, 1954년경,
합판에 유채, 30x41.7cm

행복의 그림자

2

"

작업이 잘 될 때는
고독이라는 해방감과
바다물결 같은 자유가 고맙지만,

일이 잘 안될 때는
일상생활이 서툴러 부작용의 가닥가닥이
흡사 성황당 고목에 한 서린 낡은 천 조각들이
날아오는 듯 심난할 때가 있다.

그럴 때 나는 혼자 운다.

"

장밋빛 서울

●

부산에서의 개인전을 성공적으로 마친 천경자는 그림을 팔아 30만환이라는 돈을 처음 쥐어보게 되었다. 그 돈으로 항상 의복이 초라한 아버지 옷부터 사고 어머니와 동분서주하며 광주 사동에 흉가 같은 집을 한 채 구입했다. 방이라고는 두 칸뿐인 그 집에서 아버지는 병명조차 모른 채 세상을 떠났고, 다음 해에는 외할머니가 돌아가셨다. 여동생과 아버지, 외할머니의 잇따른 죽음으로 불행의 소용돌이는 정점을 지나고 있었다.

그러던 어느 날 홍익대학교에 재직하는 김환기에게서 함께 일해보자는 제안이 왔다. 그는 부산에서 본 천경자의 작품에 깊은 인상을 갖고 있었고, 마침 홍익대학교 동양화과에는 수묵화 전공인 청전 이상범만 있었기 때문에 채색화 교수가 필요하던 참이었다. 천경자는 제안을 받고 가슴이 뛰었지만, 광주에 남편을 두고 떠나는 것이 마음에 걸려 선뜻 답을 하지 못했다. 남봉 김남중은 광주에서 명성이 높은 수필가였고, 전남일보 (현 광주일보)를 창간하여 호남을 대표하는 언론인이 되었다. 그는 호남을 아끼고 사랑하여 서울로 갈 생각이 전혀 없었다.

홍익대 교수 시절의 천경자

하루는 그가 강아지를 데리고 와서 전례 없이 사흘이나 묵었다. 그런데 다음 날 아침 사립문 여는 소리와 함께 강아지 짖는 소리가 들렸다. 몸집이 큰 여인이 강아지에게 "오냐 잘 있었느냐. 네가 여기 와 있는 줄 몰랐구나" 하며 "여보 갑시다!" 하고 소리쳤다. 천경자는 심한 부끄러움에 아궁이라도 들어가고 싶은 심정으로 몸을 숨겼다. 남편은 본 부인에게 꼼짝 못하고 헛기침을 하더니 "먼저 가 계시오" 하며 타일렀다.

천경자는 그를 혼자서 독차지하거나 그의 호적에 이름을 올리겠다는

생각은 없었지만, 그 무렵 들어선 아기만은 꼭 낳아서 기르고 싶었다. 그러기엔 광주는 안전한 곳이 아니었다. 그러던 차에 김환기로부터 똑같은 내용의 편지가 또 한 번 날아왔다. 그녀는 인생의 시련과 고통을 안겨준 광주를 떠날 때가 되었다고 직감하고, 김환기에게 가겠다는 답장을 보냈다. 1954년 천경자는 자신을 인정해주고 아껴주는 서울로 향했다.

서울에서의 생활은 화가 천경자의 인생에 커다란 전환점이 되었다. 그러한 밑바탕에는 부산에서의 성공적인 전시회가 있었고, 오직 살기 위해 그린 뱀 그림이 있었다. 이후 천경자는 뱀이 자신을 수렁에서 구해주었다고 생각하여 인생의 고비마다, 혹은 화가로서 변모하고 싶을 때마다 뱀을 그렸다.

당시 홍익대학교 미술학부는 종로의 장안빌딩 자리를 임시로 쓰고 있었다. 그해 봄 감색 나일론 치마에 흰 땡땡이 저고리를 입은 천경자가 대학 강단에 섰다. 미술학부장인 조각가 윤효중은 천경자를 독신으로 알고 "미스 천"이라고 불렀다. 그러나 그녀의 뱃속에는 아이가 자라고 있었고, 배가 불러올수록 그녀의 고민도 커져갔다. 고민 끝에 그녀는 모든 사실을 김정숙에게 털어놓았다.

한국 추상조각의 선구적 역할을 한 김정숙은 미국에 유학하여 철 조각을 연구하고 돌아와 홍익대에서 후학을 양성하고 있었다. 남달리 정이 많고 인간적이었던 김정숙은 인생의 선배이자 어머니처럼 천경자의 상담자가 되어주었다. 천경자의 딱한 사연을 들은 김정숙은 "광주에서 재혼식을 올렸다고 하고, 서울에서 피로연을 열라"는 아이디어를 냈다. 천경자는 곧장 식당 '이학'을 예약하고 광주로 급히 연락해 김 씨를 불러 가짜 피로연을 열었다. 그 자리에는 고희동, 도상봉, 윤효중, 김환기, 김정숙, 정인국(건축가), 김원 등 홍익대 교수들이 참석하였다. 마지못해 참

6 〈목화밭에서〉, 1954, 종이에
채색, 114x89cm

석해서 줄곧 떨떠름한 표정으로 앉아 있던 신랑은 여흥이 무르익을 무렵
어디론가 사라져버렸다. 피로연이 끝난 후 윤효중의 지프차를 타고 청파
동 셋방으로 돌아와 보니 그가 방에 큰 대자로 누워 있었다. 결혼식 없는
피로연은 그렇게 끝이 났다.

낯선 서울 생활에 동분서주하던 어느 날, 어머니가 큰 아들을 데리고
서울에 올라왔다. 서울역의 혼잡한 인파 속에서 그리운 아들과 어머니를
보는 순간 가슴이 미어질 듯 아팠다. 천경자는 어머니와 아들이 함께 있
는 것에 큰 행복을 느끼면서 〈목화밭에서〉[6]를 그렸다.

그림에서 반바지를 입은 남자는 붉은 대지 위에 누워 푸른 하늘을 천
장 삼아 시원한 바람을 맞으며 목화꽃 향기에 취해 잠이 들었다. 붉은 의
상의 여인은 아기에게 젖을 먹이며 사랑스러운 눈빛으로 남편을 바라보
고 있다. 삼각형의 안정된 구도 속에 시간이 멈춘 것 같은 평화롭고 행복
한 모습이다. 과연 이들의 달콤한 사랑은 지속될 수 있을까? 푸른 하늘에
떠 있는 뭉게구름처럼 금방 흘러가버리지는 않을까? 바구니 안에 담겨
있는 목화솜은 솜사탕처럼 달콤해 보이지만, 금방 녹아 없어질 것만 같
아 평온함 속에 불안함이 공존한다.

천경자는 서울로 환도 후 한층 규모가 커진 《대한미협전》에 이 작품을
출품했다. 작품을 본 한묵은 코끼리 같은 눈웃음을 지으며 "천 여사, 그
림을 보니 열렬히 연애 중이에요" 하고 말했다. 사실 서울에서의 생활은
어려움도 많았지만, 광주와는 분위기가 사뭇 달랐다. 서울에서 남편과의
재회는 신혼 같은 느낌을 주었고, 이러한 생활의 변화는 작품에도 변화
를 가져왔다. 광주 시절에 그린 작품들이 사실적 묘사로 저항의식을 강
하게 표출했다면, 서울에서의 그림들은 붉은 색조로 새로운 환경에서의
설렘과 희망을 담고 있다. 비로소 천경자의 장밋빛 시대가 열린 것이다.

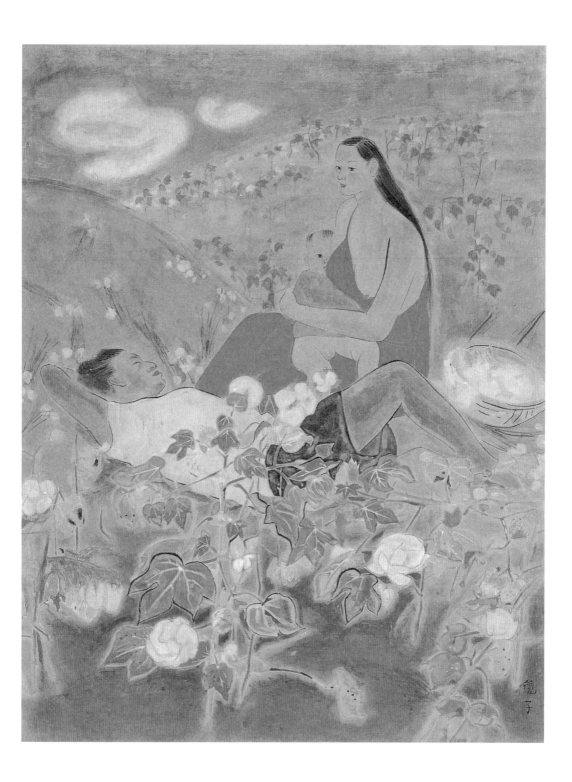

7 〈정〉, 1955, 종이에 채색,
166×90cm

여름방학이 되어 광주 집으로 내려간 천경자는 9월에 둘째 딸 정희를 낳았다. 그녀는 아기를 낳을 때마다 이름 이외에 애칭을 만들어 불렀는데, 이번에는 아기의 진주알 빛 피부에서 경음악적 음향미를 느껴 미도파라고 불렀다. 미도파를 안고 서울로 올라온 천경자는 10월 초부터 다시 대학에 나갔다. 학교가 있는 종로에서 용산구 청파동 집을 왔다 갔다 하며 아기에게 젖을 먹이고 다시 수업을 하러 가는 생활이 이어졌다. 집에서 아기를 봐주던 아홉 살짜리 식모아이는 애가 울고 보챌 때마다 띠를 매어 업고 키우는 바람에 보드라운 아기 다리에 생긴 띠 자국이 항상 안쓰러웠다. 특별히 도와주는 사람도 없이 낯선 서울에서 아이를 키우는 엄마로, 학교에서 제자를 가르치는 교수로, 또 열정적으로 활동하는 작가로 1인 3역을 하는 것이 여간 어려운 일이 아니었다.

1955년 천경자는 청파동을 떠나 종로구 사직동에 월세를 얻어 이사했다. 그 무렵 김남중은 본 부인이 득남했다는 소식과 함께 발길을 끊었다. 그녀는 오뉴월 비가 억수로 쏟아지는 밤, 빗소리를 반주 삼아 그를 죽어라고 욕하고 저주하다 쓰러져 잠이 들었다. 그러면 꿈에서 그가 죽어 사람들이 떠메어갔고, 그녀는 『죄와 벌』에서 라스콜리니코프를 사랑하던 창녀 소냐처럼 엉엉 울며 뒤를 따랐다.

학창 시절부터 신비하고 불가사의한 사연에 관심이 많았던 천경자는 연애지상주의 소설을 즐겨 읽었다. 그러나 시간이 흘러 자신의 연애가 시행착오였음을 깨닫게 되자 뭍에 나온 물고기처럼 힘들어했다. 한 번은 차고 한 번은 차이면서 그 사이에 생긴 핏줄들이 안쓰러운 마음에 들판에서 포효하는 호랑이처럼 원색적인 사랑을 자식들에게 쏟았다.

그 와중에 월세로 든 집마저 팔려 찾을 돈도 없이 쫓겨나게 되었다. 이제 남편을 정리하겠다고 굳게 마음먹고 광주 집을 팔려고 했으나 집은

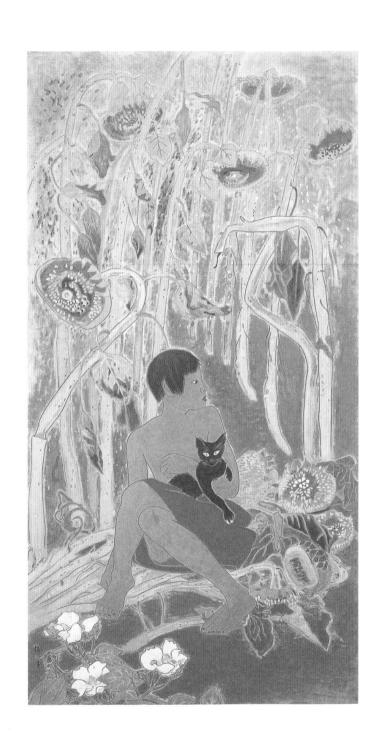

이미 남편 이름으로 명의변경이 되어 있었다. 방을 비우라는 집주인의 성화 속에서 천경자는《대한미협전》에 출품할 작품 〈정靜〉[7]을 울면서 완성했다. 큰딸 혜선을 모델로 그린 이 작품에서 해바라기들은 해를 잃고 큰 꽃을 지탱하기도 버거운 듯 맥없이 고개를 숙이고 있다. 검은 고양이를 안고 있는 소녀는 소소한 인기척에 흠칫 놀라 불안하고 긴장된 얼굴로 옆을 바라보고 있다. 화면은 온통 장밋빛으로 물들어 있지만, 천경자 그림 속의 장밋빛은 희망만 나타내는 것은 아니었다.

며칠 후 천경자는《대한미협전》에 구경 갔다가 자신의 작품 〈정〉이 대통령상을 받은 것을 알고 놀라 입을 다물 수가 없었다. 갑자기 눈물이 마구 쏟아져 나와 그 자리에서 펑펑 울었다. 천경자는 조선미술전람회 작가라는 자부심 때문에 같은 출품작가에게 심사받기 싫다는 이유로《국전》에 출품하지 않고, 대신《대한미협전》에 출품하여 대통령상을 받은 것이다. 그로 인해 상금도 받고, 윤효중이 어느 사업가에게 작품을 15만 원에 팔아주면서 이사 자금에 보탤 수 있었다. 그녀는 그렇게 간신히 마련된 돈으로 종로구 누상동으로 이사를 갔다.

누상동 집은 마루를 사이에 두고 작은 방이 두 개 딸린 조그만 집이었다. 화장실을 가려면 부엌 뒷문을 열고 참호 같은 좁은 길을 뚫고 가야 했다. 이끼 낀 담벼락 너머에는 무당이 사는지 밤중 할 것 없이 꽹과리 치는 소리가 요란했다. 서울 토박이 서민들이 모여 사는 누상동의 겨울은 유난히 춥고 길었다. 아궁이에 불을 지펴도 얼음장처럼 차가워 자리개와 요강이 꽁꽁 얼고 훈기라고는 오로지 체온뿐이었다.

《대한미협전》에서 뜻하지 않게 대통령상을 받고 나니 선배 서양화가 몇몇이《국전》출품을 권유했다. 천경자는 1955년 제4회《국전》에 〈칸나〉와 〈칠면조〉를 출품하여 특선을 차지했다. 그러나 당시《국전》에서는

첫 수필집 『여인 소묘』의 표지, 1955

채색화를 일방적으로 일본화로 매도하였고, 이후 천경자는 《국전》에 출품할 수 있는 길조차 막히고 말았다.

1955년 11월에 천경자는 『여인 소묘』(정음사)라는 첫 수필집을 냈다. 길쭉한 문고판 형식의 책에 그녀는 직접 그린 소박한 꽃잎으로 표지를 만들고, 33편의 에세이와 삽화를 실었다. 여기에 실린 세 편의 글이 어문각판 『신한국문학전집』(1975)에 실릴 정도로 그녀는 글 솜씨가 뛰어났다. 그녀는 자신의 감성을 그림을 그리듯이 진솔하고 섬세한 문장으로 풀어냈고, 글을 쓰듯이 문학적 서사가 있는 그림을 그렸다. 그녀의 그림은 한 편의 에세이였고, 그녀의 글은 한 폭의 그림 같았다.

일찍이 문학에도 관심이 많았던 천경자는 강의가 없는 날이면 명동의 동방싸롱에 가서 문인들과 교유했다. 해방 이후 1960년대 중반까지 명동은 예술인들의 모임 장소였다. 문인, 화가, 연극인 구분 없이 가난한 예술인들은 명동에 모여 문학과 예술을 논하고, 원고료를 받고, 그림이 팔리면 그곳에서 차를 마시고 막걸리 집을 전전했다.

김광균, 박인환, 이진섭, 조지훈, 김수영, 조병화, 이봉구 등의 문인들과 박고석, 이중섭, 천경자, 변종하, 박서보 등의 화가들은 이곳을 자주 드나들었던 예술가들이다. 탤런트 최불암의 모친이 경영한 은성주점은 동동주로 유명했고, 동방싸롱은 모나리자 다방을 드나들던 문인들에게 사업가 김동근이 1955년에 지어준 3층짜리 건물이다. 이곳은 1층이 싸롱, 2층은 집필실, 3층은 회의실이 있어 문인들의 문학관 역할을 하였다.

탱고가 흘러나오던 그곳에서 천경자는 커피 한 잔으로 하루를 보내며 많은 예술가들과 교유하고 문인들과 친분을 맺었다. 명동백작으로 불렸던 소설가 이봉구는 항상 검은 두루마기를 입고 그곳에 나타났다. 그는 뚜렷한 전공도 없이 문화인 행세를 하는 사람을 걸레, 쪼금 나은 사람을

행주라고 불렀는데, 걸레건 행주건 폐허가 된 서울에서 동방싸롱은 돈 없고 가난한 예술가들의 집결소였다.

명동백작은 술자리에서 세 가지 원칙을 세웠는데, 첫째 정치 이야기를 꺼내지 말 것, 둘째 그 자리에 없는 사람의 험담을 하지 말 것, 셋째 돈 꿔 달라는 소리를 하지 말 것이었다. 그래서 그가 동석한 술자리는 항상 조용하게 끝이 났고, 그의 권위가 암묵적으로 인정되면서 문인들은 이봉구를 '명동백작'으로 불렀다.

당시 천경자도 양장점 마드모아젤에서 대담한 원색 체크무늬 오버코트를 마련해 입고 명동을 누비고 다녔으며, 저녁에 집으로 돌아올 때는 항상 술에 취해서 왔다. 하루는 명동 길거리에서 만난 김환기가 안부를 묻자 "요즘 돈에 대한 수필을 쓰고 있어요"라고 말했다. 그러자 그는 "돈이란 글 써서 돈 많이 벌어요" 하고 크게 웃으며 황혼 속으로 사라졌다.

1956년 3월 20일, 두꺼운 더블코트를 걸치고 동방싸롱을 수시로 드나들던 『목마와 숙녀』의 시인 박인환이 갑자기 심장마비로 유명을 달리했다. 화가와 문인들은 종각 뒤에 있는 그의 집에 몰려가 주먹으로 방바닥을 치며 목 놓아 울었다. 비록 가난했지만 정과 낭만이 있는 시절이었다.

어느 날, 일 년이 지나도록 연락이 없던 남편에게서 연락이 왔다. "오랜만에 서울에 왔는데 전에 피로연을 했던 '이학'으로 2시까지 나와 달라"는 것이다. 어머니의 강력한 반대에 천경자도 결코 나가지 않겠노라고 마음먹었지만, 시간이 다가오자 스스로의 다짐을 저버린 채 허둥지둥 집을 뛰쳐나가 그를 만났다. 그는 아이를 보고 싶다며 셋방까지 들어와 어머니를 아연실색케 했다.

그 후에도 남편은 아이가 보고 싶다는 핑계로 종종 집에 들렀고, 그럴 때마다 어머니는 그에게 들릴 듯 말 듯한 저주를 퍼부었다. 만나면 싸우

고 헤어지면 그리워하는 남편과의 애증의 관계는 서울에서도 이어졌다. 그러는 사이 또 아이가 들어섰고, 천경자는 혼자 살고 있다고 동정하는 측근조차 볼 낯이 없어 괴로웠다. 특히 최순우 선생은 부산 시절부터 자신이 화가로 성장하는 과정을 주시하고 걱정해주었다. 그는 남편과 헤어지는 것을 고민할 때, "마가렛 공주를 보세요. 이별이란 참 아름답고 시원하지 않아요"라고 차원 높은 위로를 해준 분이었다. 만삭이 되었을 때 천경자는 서정주 시인이 보내준 시집을 읽었고, 특히 「국화 옆에서」를 통해 큰 위로와 용기를 얻었다.

1957년 천경자는 인왕산 근처 누하동에 아담한 한옥집을 사서 이사했다. 바로 앞집에는 홍익대학교 동양화과에 같이 재직하는 청전 이상범이 살고 있었고, 인접 거리에는 한묵이 자취생활을 하고 있었다. 그녀는 스트레스가 쌓일 때면 한묵의 화실에 찾아가 하소연을 늘어놓곤 했다.

명동 시절.
왼쪽부터 이봉구, 조병화, 천경자

서울에서 처음 구입한 초가삼간은 예쁘지만 천장이 낮아 큰 그림을 그릴 때면 삐뚜름하게 세워놓고 그려야 했다. 겨울이면 한옥 마룻바닥에서 연탄난로를 피워놓고 작업을 이어갔다. 천경자는 그 무렵 들어선 아이로 인해 고민을 하다가 아이를 낳기로 결심하고 사표를 써서 성북동에 있는 윤효중의 저택을 찾아갔다. 그에게 임신 사실을 털어놓고 학교를 그만두겠다고 하자 윤효중은 "일단 어디 아프다고 하고, 애 낳고 쉬었다가 다시 나오세요. 미스 천이 예술가지 교육자요?" 하며 사표를 반려하고 수제비를 대접했다. 천경자는 목이 메고 눈물이 쏟아지려 해서 참느라 속눈썹을 세우고 눈만 껌벅거렸다.

인왕산 기슭의 아카시아 향기가 초가집 봉창을 뚫고 은은하게 스며들 때 천경자는 막내아들 종우(애칭 쫑쫑)를 낳았다. 소식을 전해 들은 남편은 남의 일처럼 "남아 출산을 축하함"이라고 전보를 보내왔다. 천경자는 출

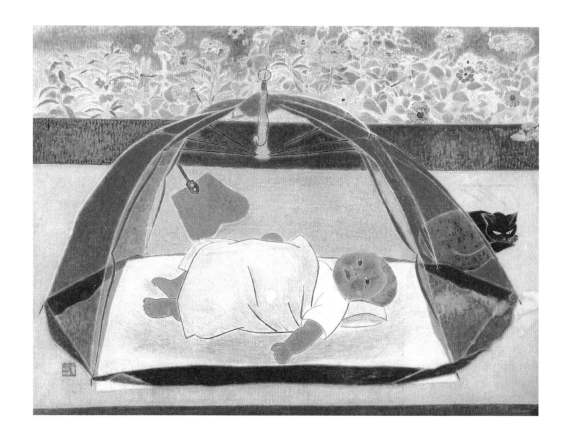

8 〈모기장 안에 쭁쭁이〉, 1959,
종이에 채색, 123x150cm

산을 치르고서도 가만히 누워 있지 못하고 스케치북이나 책을 뒤적거리
곤 했다. 산후 일주일이 지나 천경자는 남편에게 화해 선물로 주기 위해
약속한 소품 스무 점을 쪼그리고 앉아 그렸다. 장군 같은 사내아이를 낳
고 그림까지 선물하자 남편과의 관계는 일시적으로 좋아졌다. 천경자는
그가 가면 가고, 오면 받아들여야 하는 운명에 더 이상 저항하지 않았다.

보랏빛 환상: 채색화의 신경지

●

해방 이후 한국 미술계는 친일파를 색출하는 데 앞장섰고, 그러한 분위기에서 일본에서 성행한 채색화는 무조건 일본화로 매도되었다. 또한 작가로서 성공하기 위한 유일한 통로였던《국전》의 중심 세력은 수묵화가들이었기 때문에 체질에 맞지 않아도 그들의 화풍을 따르지 않으면 입선조차 어려웠다. 약삭빠른 채색화가들은 수묵화로 전향했고,《국전》동양화부 전시장에 들어서면 마치 인조로 만든 탁한 심산유곡을 헤매는 듯했다. 이후《국전》이 구상과 비구상으로 나뉘어 운영될 때에도 천경자의 화풍은 어느 쪽에도 속하기 어려웠다.

그러나 천경자는 색이 좋아 그림을 시작했기 때문에 채색화를 결코 버릴 수 없었다. 그녀는 동양화나 서양화, 구상과 비구상 같은 구태의연한 구분과 유행을 따르기보다는 자신의 삶에서 형성된 절실한 감정들을 진솔하게 담아내는 데 집중했다. 일본에서 유학하여 국내에 학연이 없던 천경자는 1957년에《국전》에서 소외된 재야작가들의 모임인 백양회(김기창, 이유태, 김영기, 장덕, 박래현, 김정현)의 창립멤버로 가담했으나 생리에 맞지 않아 모던아트협회로 적을 옮겼다. 모던아트협회는 박고석, 이규상, 유영국, 한묵, 황염수, 김경, 정규 같은 서양화가들이 주축이었고, 동양화가로는 천경자가 유일했다. 한 동네에 살았던 한묵은 가정 문제로 속상할 때마다 하소연을 들어준 오빠 같은 존재였고, 박고석은 명동 시절부터 친하게 지낸 사이였다.

동양화란 까만 것이라는 인식이 팽배한 시절에 천경자는 서양화가들과 어울리며 유화의 풍부한 색감을 동양화의 재료로 실험했다. 당시 채

색화 안료는 주로 일본에서 수입해서 사용했는데, 정부가 물감을 사치품으로 취급하여 높은 세금을 물리는 바람에 구하기가 쉽지 않았다. 그러한 악조건 속에서도 천경자는 마치 흙을 쌓아올리듯 수없이 반복된 덧칠을 통해 밑에서부터 은은히 비쳐 나오는 미묘하고 중후한 색감을 만들었다. 화려한 원색을 흰색으로 중화시키는 채색 방식은 주어진 색을 투명하게 사용하는 동양화의 채색 방식과 다른 것이었다. 마치 유화를 연상시키는 이 독특한 채색법으로 인해 천경자의 작품은 종종 서양화로 분류되기도 했다.

<전설>은 그러한 채색실험이 정착되어 가고 있음을 보여주는 작품이다. 그림에서 인어공주로 변한 딸과 아들이 낙엽을 보료 삼아 얽혀 있고, 주위에는 어떤 운명을 암시하듯 분홍색 독버섯이 흐릿하게 피어 있다. 상단의 짙푸른 어둠 속에는 부엉이 떼가 큰 눈을 부릅뜨고 이들의 안전과 행복을 지켜주고 있다. 이 그림에서 주도적으로 사용된 보라색은 파랑과 빨강으로 변주되면서 신비롭고 풍부한 색채의 향연을 보여주고 있다. 보라색은 원래 고귀한 성스러움과 귀족적 우아함, 초월적 신비감을 주는 색이지만, 동시에 고독과 슬픔을 상징하기도 한다.

칸딘스키는 보라색을 어떤 병적인 상태나 슬픔을 간직한 색으로 보았는데, 천경자의 보라색은 신비한 환상과 더불어 우울하고 고독한 양가적 감정이 종합되어 있다. 비록 대상을 알아볼 수 있을 정도로 구상적인 형태가 있지만, 이 시기 천경자는 자신의 환상과 센티멘털하고 멜랑콜리한 감성을 색으로 표현하는 색채화가로 거듭났다.

그래서 그런지 이 시기의 작품들은 언뜻 샤갈의 화풍을 연상시킨다. 천경자와 샤갈은 어떤 사조에 종속되는 것을 경계하고, 자신의 꿈과 환상을 진솔하게 색채로 표현하고자 했다는 점에서 공통점이 있다. 샤갈은

9 〈전설〉, 1959, 종이에 채색, 123x150cm

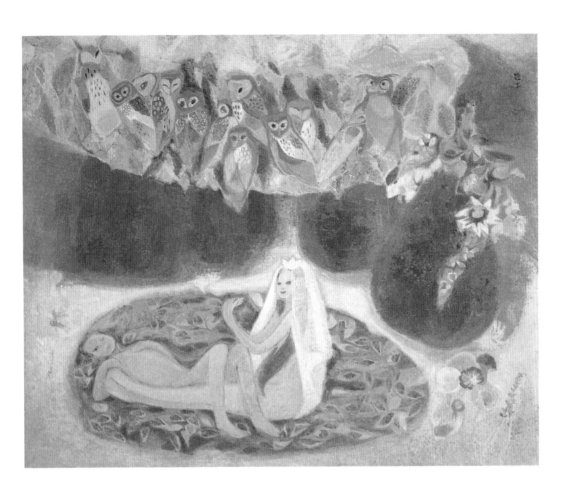

"형식주의는 벌거벗은 그리스도 앞에서 화려하게 옷을 입고 있는 로마 교황과 같다"라며 미술이 삶과 무관하게 형식주의로 흐르는 것을 경계했다. 그리고 자신의 그림이 환상적이라고 평가받는 것을 좋아하지 않았다. 왜냐하면 인간의 정신세계 역시 리얼리티이고, 어떻게 보면 그것이 겉으로 보이는 세계보다 훨씬 더 진실할 수 있기 때문이다.

이 같은 생각은 천경자의 예술관과 정확히 일치한다. 천경자 역시 자신의 꿈과 환상을 자신을 지탱하는 힘으로 간주했지만, 그 역시 현실의 일부라고 생각했다. 또한 다정다감한 성격의 천경자는 그림이 너무 개념적이거나 경건한 쪽으로 나아가는 것을 원치 않았다. 이것은 그녀가 추상미술이 유행하던 당시에 유행을 따라가지 않고 작품에서 문학적인 서사성을 유지한 이유이다.

> 그림이 너무 경건하면 고개만 숙여지고 안 좋습니다. 고흐, 고갱, 샤갈 그림들처럼 엄숙하면서도 빛나는 오락성, 눈을 즐겁게 하는 것이 있어야 그림 볼 맛이 나지 않겠소.

1959년 12월 천경자는 부산일보로부터 초대전을 제의 받고, 부산 소래유 다방에서 30여 점의 작품으로 전시회를 열었다. 서울에서 남편과 심한 말다툼 끝에 절교를 다짐했지만, 그는 부산까지 따라와 호텔에서 술만 마시며 전시회가 끝날 때까지 꼼짝하지 않았다. 그러더니 "모든 것이 당신을 사랑하기 때문에 이 고생이오" 하며 화해를 청했다. 부산 전시회로 돈은 조금 생겼을지언정 독신으로 살겠다는 결심도 무너지고 지난날의 이것도 저것도 아닌 생활만 계속되었다. 반면 남편은 사업 수완이 있었던지 언론사 사장이 되어 광주에서 제법 큰돈을 모았다.

1960년, 이승만 정권의 부정부패를 척결하고 자유당의 장기 집권 음모를 막기 위해 4·19 혁명이 일어났다. 새로 집권한 민주당은 이승만을 하야시키고 제2공화국을 수립했는데, 김남중은 그때 참의원(상원)에 출마해 당선되었다. 그러자 누구 하나 찾아오지 않던 누하동 집은 밤낮없이 손님으로 붐볐고, 좁은 마루는 축하 화분으로 가득 찼다. 천경자는 그가 참의원이 되었으니 서울에 머무는 시간이 많아지고 생활도 풀리지 않을까 내심 기대했다. 또 철따라 옷도 해 입고 핸드백에 자기앞수표를 지니고 다니는 환상에 젖었지만 상황은 반대로 흘러갔다.

민주당 집권 시절에 국회의사당 앞은 하루 종일 데모가 끊이지 않았다. 남편은 자유당 때의 원흉들을 무턱대고 사형시킬 것이 아니라 대법원에 올려 한 번 더 심의하자는 발언을 했다가 데모대의 표적이 되었다. 경찰들은 집을 보호한다며 누하동의 좁은 마당에 진을 쳤고, 천경자는 아이들을 데리고 호텔로 피난을 갔다.

숨 막히던 남편의 참의원 생활은 1961년 5·16 군사정변으로 끝이 났다. 박정희의 주도하에 육군사관학교 출신의 군인들은 제2공화국을 무너뜨리고 정권을 잡았으며, 남편은 5·16 부정축재자로 몰려 징역 2년을 선고받고 형무소에 수감되었다. 부정축재 조사단은 남편에게 호화주택이 있다는 투서를 받고 집에 들이닥쳤으나 선풍기 하나 없는 집안 꼴을 보더니 오히려 동정의 눈초리만 보냈다.

설상가상으로 학교에 사정이 생겨 일 년 동안 월급이 나오지 않아 「한국일보」에 연재하는 손소희의 「사랑의 계절」 삽화료로 연명해야 했다. 천경자는 남편의 석방을 위해 자칭 유력자라는 분의 부인을 찾아가 사정하기도 하고, 남편의 누이동생 부탁으로 절에 가서 불공을 드리기도 했다. 반년 후 남편은 광주에서 서울 서대문형무소로 이감되었다.

10 〈두 사람〉, 1962, 종이에 채색, 182x152cm

1961년 12월, 그 와중에 천경자는 자신의 두 번째 수필집『유성이 가는 곳』을 출간했다. 시인 고은은 이 책에서 "한 여인의 깊은 상처와 슬픔을 보았고, 구원에의 여심의 표현"이라고 평가했다. 천경자는 출간된 책을 보따리에 싸들고 설레는 마음으로 남편 면회를 갔다. 그런데 남편은 책을 집어던지며 "나쁜 년 같으니라고. 나갓!" 하고 소리를 질렀다. 자신은 감옥에서 혈압이 올라 죽겠는데 한가하게 책이나 냈다는 것이다. 그녀는 산산조각 난 마음을 주워 담고 집으로 돌아왔다.

남편은 팔자에 없는 참의원 생활 9개월과 9개월간의 옥살이를 마치고 풀려났다. 천경자는 남편과 함께 인왕산 꼭대기에 올라 감회 어린 표정으로 붉은 벽돌로 둘러싸인 형무소를 내려다보았다. 남편이 한 달 동안 누하동 집에서 쉬고 있을 때 뜨문뜨문 친척들이 위문하러 들락거렸고, 천경자는 공동탕에 갈 수 없는 남편의 등을 방에서 밀어주어야 했다.

1962년에는 풍파가 심했던 누하동을 떠나 인왕산 정기가 흐르는 옥인동으로 이사했다. 그리고 자그마한 옥인동 집 2층은 화실로 꾸몄다. 화실이 생기니 비가 와도 반갑고, 눈이 내려도 즐거웠다. 담장에는 더덕꽃과 나팔꽃 덩굴이 내려와 꽃 이불 같았고, 집 안에도 항상 꽃으로 가득했다. 그 때문인지 천경자는 봄이면 천식을 앓았고, 기침 때문에 고생했다.

한때 고통을 안겨주었던 남편과의 재회와 아이들의 성장은 천경자에게 모성애와 가족이라는 안락한 울타리를 선사했고 행복감을 가져다주었다. 그러면서 결혼식 장면이나 남편과의 행복한 시간, 여성의 꿈을 소재로 삼았고, 이를 환상적인 색채로 표현하게 된다. 옥인동에서 천경자의 보랏빛 시대가 열린 것이다.

그 무렵 천경자는 가끔 남편과 아이들을 데리고 북한산성에 올라가 오붓한 시간을 보냈다. 장마 끝이라 산에서는 시냇물이 힘차게 흘러내리고

두 번째 수필집『유성이 가는 곳』, 1961

11 〈비 개인 뒤〉, 1962, 종이에
채색, 150x104.5cm

계곡 양쪽에는 천막이 쳐 있었다. 한여름 대목을 맞은 밥집 앞에 벼슬이
돋기 시작한 총각 닭이 어슬렁거리는 것을 보면서 천경자는 닭을 소재로
부인과의 사랑을 그린 이중섭의 〈부부〉를 떠올렸다. 그 순간 남편과 자신
이 닭이 되어 버린 듯한 묘한 환상이 일었다. 이러한 추억들을 토대로 천
경자는 〈두 사람〉[10]을 그렸다.

그림 속 화사한 꽃무리와 우산, 식탁에 둘러싸인 두 사람은 불행한 과
거를 찾아보기 어려울 정도로 행복하고 단란해 보인다. 우산은 더 이상
필요가 없는 듯 바닥에 나뒹굴고, 화사한 색감의 몽환적인 꽃구름은 소
낙비 대신 꽃비를 뿌릴 듯하다. 구수한 커피 향기와 향긋한 꽃향기가 뒤
섞여 후각을 자극하고, 다시점에 제멋대로 일그러진 테이블은 정겹기만
하다. 고난 끝에 찾아온 행복이라 더 달콤한 것인가. 그들은 낙원에서의
아담과 이브처럼 둘만의 오붓한 시간을 즐기고 있다.

젊은 시절 억수로 내리붓던 인생의 장대비는 이제 그친 것일까? 작품
〈비 개인 뒤〉[11]에서 우산들은 더 이상 필요가 없는 듯 바닥에 나뒹굴고
있다. 20대에 그녀는 우산도 소용없는 폭풍우 속에서 고독하고 외로운
길을 걸어야 했다. 그러나 끝없이 내릴 것 같았던 빗줄기는 어느덧 잦아
들고, 머지않아 등장할 태양을 예고하듯 화사한 보랏빛 꽃잎들로 너울거
린다. 대지의 흙먼지를 삼킨 비로 인해 대기는 청명하고, 우산은 비로소
고독한 자신을 보호하는 안락한 둥지가 되었다. 이 최소한의 둥지는 힘
든 삶을 버텨내고, 자신의 꿈을 가꾸어줄 소중한 터전이다. 이 비가 그치
면 머지않아 따스한 햇볕이 내리쬐고 꽃들은 생기를 되찾을 것이다.

이 시기 천경자의 작품들은 빨강, 파랑, 노랑의 화려한 원색들이 흰색
에 의해 중화되고 무수히 중첩되면서 색채의 풍부한 변화와 밀도를 내고
있다. 이러한 색은 인상주의에서처럼 빛의 파장에 의한 시각적인 색채가

아니라 마음과 감정의 울림이 만들어내는 색채이다. 색채와 정신성의 관계에 심취했던 칸딘스키가 색이 인간 영혼의 파장을 불러일으킨다고 보았듯이, 천경자는 색들을 통해 자신의 한과 환상을 연주했다.

천경자에게 색은 사유와 언어의 그물에 잡히지 않는 자신의 미묘한 감정을 김치처럼 발효시킨 것이다. 거기에는 자연과 하나 되어 뛰어놀던 천진스런 어린 시절의 향수와 삶의 고통을 이겨내며 인고의 시간을 보낸 자신의 한이 녹아 있다. 그녀는 선조들이 입었던 원삼(궁중에서 입던 비단이나 명주로 지은 옷) 자락이나 숙고사(삶아 익힌 명주실로 짠 비단옷)의 화려한 아름다움에서 외롭고 기나긴 밤을 지새우며 수를 놓았던 여인들의 고독과 슬픔을 읽어냈다.

> 원삼 자락이 오랫동안 바랜 색, 그래서 슬픈 색을 한번 상상해 보세요. 기가 막히게 아름다운 색이지요.

천경자는 마치 인생의 업을 쌓아가듯, 여러 겹의 색 층을 쌓아 정한의 깊이를 표현했다. 그녀에게 아름다움이란 색채의 형식적인 조화와 질서가 아니라 고독과 슬픔을 인내하고 견디면서 찬란하게 승화시킨 것이다.

신혼의 꿈을 담은 작품 〈환歡〉[12]은 결혼식의 환상을 그린 것이다. 평소 영화광이었던 천경자는 멋진 남자 주인공들과 상상의 결혼식을 올렸지만, 현실에서의 결혼식은 너무나 초라했다. 21살 때의 첫 번째 결혼식은 시누이가 시집을 가는 바람에 한 해에 두 번 혼인식을 치를 수 없다 하여 자신의 초가삼간에서 약식으로 결혼식을 올렸다. 전처가 있었던 두 번째 남자와는 결혼식조차 올리지 못했고, 배가 불러오자 결혼식 없는 피로연만 연 것이 전부였다.

옥인동 시절의 천경자

이러한 결혼식의 한은 작품에서 환상을 통해 실현되었다. 하얀 면사포를 쓴 신부는 멋진 신랑과 친척들의 축하를 받고 있다. 화면 하단을 장식한 몽환적이고 화사한 꽃무리는 너무 아름다워 슬퍼 보이고, 하늘의 보랏빛 구름은 행복한 순간이 금방 사라질 것만 같아 불안해 보인다. 화려한 보랏빛 환상, 아름다움은 원래 이토록 슬픈 것인가.

옥인동 시절에도 남편과의 신경전은 계속되었다. 천경자는 어머니의 회갑연을 손수 열어드리려고 구상했지만, 남편은 수원 아들집에서 치르기를 고집했다. 그렇게 한바탕 싸우고 헤어졌다가도 "사랑하는 아내"라는 편지에 넘어가 모든 것을 용서하는 일이 반복되었다. 소설가 손소희는 그 당시 천경자의 하소연을 들어주고 진심으로 분개하면서도 매일같이 남편에게 편지를 쓰는 천경자를 이해할 수 없었다. 김동리의 부인이었던 손소희는 펄벅의 『어머니』를 번역하였으며, 천경자의 그림을 표지로 싣기도 했다.

천경자는 옥인동 화실에서 보내는 시간이 가장 행복했다. 석유난로가 타오를 때 갑자기 싸락눈이 내리면 미칠 듯이 좋아했고, 함박눈이 내려 인왕산 기슭에 눈발이 춤추면 신에게 감사했다. 그곳에서 그녀는 자신의 행복한 꿈을 커다란 화폭에 담아냈다.

인생의 꿈이 부풀었던 옥인동 시절, 자신의 독자적인 화풍이 무르익을 무렵 천경자는 학창 시절을 보낸 동경이 그리워졌다. 재기한 남편이 일본에 갔을 때 천경자의 모교에서 초청장을 받아오면서 일본 전시회가 성사되었다. 1963년 신문 화랑에서의 8회 개인전을 마친 뒤, 천경자는 흥분된 마음으로 20년 만에 동경에 건너갔다. 동경은 화려하게 변해 있었지만, 그녀가 하숙했던 분홍 기와집만은 변하지 않고 그대로 남아 있었다.

전시회는 교바 시에 있는 니시무라 화랑에서 12월 2일부터 7일까지 열

천경자의 그림을 표지에 실은 펄벅의 『어머니』. 손소희 번역

렸다. 개막식에는 은사인 엔도오 교오소가 찾아와 반가운 눈물을 흘렸다. 천경자의 진짜 스승인 고야야가와 기요시는 아들이 전사한 후 세상을 비관하고 알코올중독자가 되어 이미 10년 전에 타계했다. 기요시의 친구인 일본화의 대가 이또 신스이는 그녀의 작품을 보고 일본에서 찾아보기 힘든 화풍이라며 극찬했다. 색채를 좋아하는 일본인들은 천경자의 그림에 매료되었고, 「아사히」, 「도쿄」, 「산케이」, 「데일리 마이니치」, 「도쿄 니찌니찌」 신문과 『미즈에 주간 현대』에 기사가 실리면서 호평을 받았다. 전시 중에는 한 점에 2만원에서 4만원에 이르는 작품들이 10여 점 정도 판매되어 여행 경비를 충당할 수 있었다.

두 달 정도 동경에 머물다가 이듬해 1월 귀국한 천경자는 그림에서 풍토가 중요하다는 점을 뼈저리게 느꼈다. 일본은 지리적 특성상 습도가 높아 화가들의 색채도 은은하고 침울한 경우가 많다. 따라서 그들은 천경자의 맑고 생기 있는 색채를 좋아했다. 동경에서 샤갈의 전시회를 보러 간 천경자는 젊은이들이 전시장에 꽉 들어찬 것을 보고 깜짝 놀랐다. 천경자는 샤갈의 그림에서 자신과 통하는 무언가를 느꼈다.

일본에서 호평을 받자 천경자는 1965년 동경의 이또 화랑에서 두 번째 개인전을 열었다. 11월 29일부터 12월 11일까지 열린 이 전시회는 「산케이」에 관련 기사가 났고, 일본의 저명한 미술잡지 『미즈에』 1966년 2월호에는 〈여인들〉[13]이 원색화보로 실렸다. 일본의 미술평론가 우에무라 다까찌오는 "밝은 색채와 민족색이 있는 인물, 풍물을 구성한 로맨틱한 화면이 샤갈이나 로랑생의 계통을 느끼게 하지만, 작가 자신의 유니크한 화풍이다. … 얼핏 유화에 가까운 견고한 표현에다가 기교를 정리하는 감각이 뛰어나고 섬세하다"라고 평했다. 천경자 작품에 매료된 화랑 대표 이또는 한국에 돌아가더라도 작품을 자기 화랑에 보내달라고 요청했

1963년 동경 니시무라 화랑에서 가진 개인전

다. 일본에서 개인전을 마치고 돌아올 때마다 그녀에게는 하나의 이정표
가 마련되었다.

당시 국내 미술계는 자기 제자들만 우대하고 그들의 아류 작품으로 상
을 휩쓰는《국전》의 폐해가 절정에 달했다. 그러자 김흥수는 문교부에
《국전》의 비리를 폭로하고, 그 사건을 계기로 재야에서 외롭게 활동하던
중견작가들이《국전》에 대거 진출하게 되었다.《국전》심사위원을 예술
원에서 선발하지 않고 추천작가들이 투표로 뽑게 되자 이번에는 심사장
이 정실의 쑥밭이 되고 말았다. 해마다 10월이 되면《국전》심사로 인한
부작용 때문에 미술계는 홍역을 치렀고, 덕수궁 벽면에서는《국전》에서
떨어진 사람들의 낙선전이 열리기도 했다. 소정 변관식은 흥분된 어조로
텔레비전에 나와 심사위원들을 공격했고, 천경자도 한 주간지에 심사위
원들을 비판하는 입장을 말했다가 예술원의 보이지 않는 징계를 받고 심
사자격을 박탈당했다.

1960년대 중반에는 소설가 박경리, 한말숙과 친하게 지냈다. 셋이서
만나면 덕수궁에 가서 사진을 찍기도 하고, 옥인동 2층 화실에서 화로에
고기를 구워 소주를 마시기도 했다. 박경리의『김약국의 딸들』이 히트를
치자 천경자는「한국일보」에 그 내용을 격찬하는 독후감을 썼다. 화가 이
봉상, 소설가 이능우,「한국일보」기자 이명원, 박경리, 고은 등과 천경자
는 '바보들의 모임'을 만들어 즐거운 시간을 보냈다. 박경리는 '아드마'라
는 영리한 셰퍼드를 식구처럼 사랑했으며, 개가 세 마리의 새끼를 낳자
이봉상과 유영국, 천경자에게 한 마리씩 나누어주었다.

천경자는 박경리의 첫인상에 대해 "폭풍의 언덕을 쓴 여류작가 에밀리
브론테의 실루엣이 그 위로 겹쳐져 왠지 마음이 통할 것 같았다"라고 했
고, 박경리는 천경자에 대해 "꿈은 화폭에 있고 시름은 담배에 있고 용기

13 〈여인들〉, 1964, 종이에 채
색, 118.5x103cm

문인들과 함께.
왼쪽부터 한말숙, 박경리, 천경자

있는 자유주의자 정직한 생애 그러나 그는 좀 고약한 예술가이다"라고
썼다. 후에 박경리가 「동아일보」에 『파시波市』를 연재할 때 천경자는 삽화
를 그려주며 우정을 이어갔다.

1960년대 한국의 현대미술은 서구 모더니즘의 영향으로 서정적인 붓
질이 난무하는 앵포르멜이 유행하고 있었다. 동양화에서도 이에 영향을
받아 묵림회가 결성되고, 수묵의 번짐을 이용한 추상화가 시도되었다. 천
경자는 이러한 추상화의 흐름을 쫓아가지 않았으나, 1965년에 그린 〈초
혼招魂〉[14]은 추상화에 비교적 근접한 작품이다.

천경자는 서울에 살면서도 어린 시절 신비롭고 숭고한 자연의 힘을 느
끼게 해주었던 고흥의 바다를 그리워했다. 어려서부터 사후세계와 영적
인 현상에 관심이 많았던 그녀는 고흥의 바다에서 혼령제를 지내는 장면
을 작품의 소재로 삼았다. 눈에 보이지 않는 인간의 혼을 그리는 것은 자
연스럽게 추상을 시도할 수 있는 기회가 되었다.

그림에서 환상적인 색채로 넘실거리는 바다 밑에 거대한 상어가 무시
무시한 이빨을 드러내며 포효하고 있고, 화면 왼편으로 사라지는 꼬리를
따라 혼령을 부르는 무당의 얼굴과 팔 동작이 마치 꿈틀거리는 뱀처럼
검푸른 바다를 휘감고 있다. 청색, 녹색, 적색, 황색, 보라 등 오색찬란한
무지개 같은 색면이 역동적인 리듬으로 음산한 영혼의 기운을 발산하고,
깃발이 있는 배 안에는 하얀 화관을 쓴 듯한 사람들이 죽은 사람의 혼령
을 위로하고 있다.

아마도 그녀는 폐결핵으로 젊은 나이에 죽은 여동생의 유골을 강물에
뿌린 기억을 되살렸을 것이다. 천경자 본인도 유골이 되어 허드슨 강에
뿌려졌지만, 인간이 하얀 가루가 되어 차가운 바다에 뿌려진다는 것이
얼마나 슬프고 허망한 일인가. 그러나 이러한 허망함을 상쇄하듯 그림에

14 〈초혼招魂〉, 1965, 종이에 채
색, 162x130cm

서는 신명 넘치는 혼령이 불타오르는 듯한 뜨거운 열기를 내뿜고 있다.

죽음과 영혼, 이것은 힘들 때나 기쁠 때나 종교와 관계없이 천경자의 평생의 삶 전체를 짓누른 화두였다. 천경자의 작업 메커니즘은 무당의 살풀이와 비슷하다. 그녀는 어느 날 무녀가 칼날을 휘두르며 추는 살풀이춤을 보고 속이 후련해지는 것을 느꼈고, 그것이 자신의 창작활동과 비슷하다고 생각했다.

흰 치마 적삼의 공옥진 씨가 머리를 풀고 수억의 별들을 포옹한 범우주를 통솔하시는 하느님께 천지신명 조물주에게 전신전령 기도드리며 산에서 병신춤으로 심청가를 연습하는 모습을 보고 무척 감동을 받았다. 그 속에 소박한 자신감과 두려움과 겸허함, 무한한 열정이 깃들어 있어서였다.

천경자의 아버지는 베드로, 어머니는 요안나라는 세례명을 가진 가톨릭 신자였지만, 정작 천경자 본인은 신앙에 빠지고 마음을 쏟아버리게 되면 그림을 그릴 수 없을 것 같아 종교를 갖지 않았다. 노년에는 그녀도 가톨릭에 입교했지만, 젊은 시절에는 마음을 다른 곳에 빼앗기거나 일상생활이 너무 행복해져버리면 예술이 안 된다는 생각에 종교를 기피한 것이다. 대신 신에 도달하는 열쇠가 자신의 삶에 대한 사랑에 있다고 믿었고, 작업을 신앙처럼 생각했다.

내가 믿는 신은 한 인간이 어느 만큼이나 열렬하게 자기 삶을 사랑하느냐에 따라 존재하기도 하고, 그 운명의 문은 열리리라고 믿는다. 그래서 내 앞을 가로막는 불행부터 사랑해야 했고, 나를 지키기 위해 자학과 위악僞惡을 무기 삼을 때도 있다. 작업이 잘 될 때는 작품에서 받는 눈앞의 실존(작품)이 어머니의 젖, 혹은 번데기를

농축한 것 같은 진한 향기와 고소한 맛을 내게 준다. 나는 그것이 생명의 향기라고 믿는다. 그러한 느낌을 느끼게 되는 때가 서투른 나의 인생살이보다 아름다운 활력소요 비타민이 되어 나를 생기 있고 팔팔한 감각을 갖게 한다. 그래서 그림 작업은 나의 신앙이 된다.

그녀는 하루 종일 물감을 배합하고, 칠하고, 지우는 행위를 반복하며 신들린 듯이 그림을 그리다가 적당한 피로감에 싸여 자리에 드러누울 때의 작은 행복감을 즐겼다.

회색빛 우울
●

1960년대 후반 들어 서울에서의 생활은 점차 안정이 되었지만, 도시의 경직된 안락은 오히려 그녀의 삶을 권태로 몰아넣었다. 사주에 천고天孤가 들어 있는 것인지, 작가로서 성공을 거두고 생활이 안정될수록 마음 한구석에는 고독감과 우울감이 커지고 있었다. 외로울 수밖에 없는 운명을 타고난 천고는 인간의 삼고三苦 중에서 가장 힘든 것으로, 이것이 지나치면 자살까지 이르는 치명적인 고통이다. 그러나 천경자는 고독을 인간의 실존으로 여겼고, 아름다움은 오직 고독을 통해서 창조할 수 있다고 생각했다.

두 사람이 사랑할 때는 두 사람의 고독이 합쳐진 더 큰 고독이 있고, 혼자일 때에는 울 수도 없는 고독이 있을 뿐이다.

천경자의 예술은 철저한 고독의 산물이다. 그녀는 "벽에 부딪치고 싶은 외로움이 인간을 아름답게 만든다"는 신념을 갖고 있었다. 그래서 유행에 휩쓸리지 않았고, 예술은 철저하게 홀로 가는 길이라는 사실을 누구보다도 잘 이해하고 있었다. 그래서 창작을 위해 짙은 고독을 죽음 같은 해방이라 생각하고 스스로를 고립시켜 외로운 길을 자처했다.

15 〈자살의 미〉, 1968, 종이에 채색, 137x95cm

> 파괴를 통한 창조를 위해서는 때로 고립도 필요하다. 세상과 영합하고 대열에 끼지 못하면 호적이 없는 것처럼 세상살이까지 고달파지지만, 내 경우는 이것이 일시적인 것이 아니고 죽을 때까지 이어지는 운명적인 고통이었다.

서울에서의 생활이 안정되고 작가로서의 기반이 잡혀갈 무렵, 그녀는 역설적으로 위기의식이 생겼다. 감정의 기복이 큰 그녀는 가끔 우울증에 빠지고 자살 충동까지 느꼈다. 그런 자살 충동을 관조하며 그린 작품이 〈자살의 미〉[15]이다. 우울한 회색빛 하늘에 음산한 구름이 너울거리는 이 작품에는 칼날이 날카로운 믹서기가 있고, 믹서기 안에는 자신의 분신인 탈색된 수선화를 그려 넣어 위태로운 심리상태를 드러냈다. 누군가 나타나서 버튼만 누르면 수선화는 무참히 갈아져서 사라져버릴 것이다. 믹서기 밖으로 빠져나온 가느다란 손은 절박한 심정으로 구조를 요청하는 듯하다. 그녀는 수선화라는 대용물을 통해 자신의 충동을 관조한 것이다.

이 작품에서는 화려한 꽃무리가 사라지고, 침울하고 불안한 회색빛이 화면 전체를 지배하고 있다. 칸딘스키가 회색이 짙을수록 절망감이 커진다고 했듯이, 회색은 생동감을 거부하고 변화를 바라지 않는 암울한 감정을 반영한다. 고흐도 그랬지만, 천경자는 우울감이 지배할 때 암울한 청회색을 주로 사용했다.

16 〈사군도〉, 1969, 종이에 채색, 198x136.5cm

1969년 또다시 찾아온 정신적 방황을 겪고 있을 때 천경자는 불현듯 뱀을 떠올렸다. 불행의 늪에 빠져 있던 20대 때 오직 살기 위해 그린 뱀이 오늘날의 자신을 만들었다는 생각이 스치면서 뱀을 다시 그리고 싶은 충동이 일었다. 그러면 뱀이 수호신처럼 자신을 또다시 수렁에서 구원해 줄 것만 같았다.

그림 속의 뱀은 저보고 더 정신 차리라고 채찍질해요. 절망스러울 때마다 뱀을 그리고 싶어요.

천경자는 150호 정도의 거대한 캔버스에 혼신의 힘을 다해 〈사군도〉[16]를 그리기 시작했다. 과거 35마리의 뱀을 사실적으로 묘사했던 20대 때의 그림과 달리 이번에는 커다란 뱀 한 마리가 똬리를 틀고 긴 혀를 날름거리는 모습을 대담하게 화폭 중앙에 그려 넣었다. 여기에 새롭게 익힌 채색 기법으로 환상적인 색채가 넘실거리게 하였다. 천경자는 자신에게 새로운 운명이 열리기를 바라는 간절한 소망을 색채에 담아 뱀 그림을 완성시켰다.

이 그림을 완성하고 나서 천경자는 중대한 결심을 하게 된다. 과거 광주에서 서울로 올라오면서 새로운 활력을 얻은 것처럼, 이제는 서울을 떠나 세계를 여행하고 싶다는 충동이 일어났다. 그래서 자신의 꿈과 낭만을 펼칠 장소를 찾아 장기간의 세계 일주를 계획하였다. 아이들도 이제 어느 정도 컸고, 남편과의 관계를 얽어맬 아무런 법적인 끈도 없었다.

남편과의 낭만적인 사랑은 시간이 흐를수록 마음의 상처가 커졌고, 지루하게 계속된 신경전으로 피곤해졌다. 그녀는 오직 작가로서의 생존을 위해 자신의 꿈과 열정을 불태울 장소를 찾아 떠나기로 결심했다. 그리고 1969년 5월 신문회관에서 28점으로 《도불기념 개인전》을 열고, 꿈에 그리던 여행길에 오르게 된다.

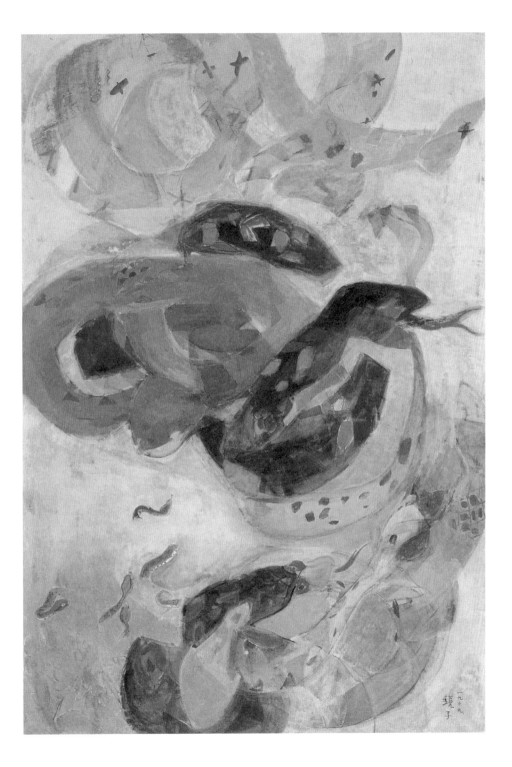

꿈과
낭만을 찾아서

3

"
어려운 환경 속에서
아프리카 여행을 단행하게 된 광기는
오직 더 살고 싶은 집념에서였다.

나로서는 산다는 의미가

예술이라는 용광로에 불이 활활 타올라
새로운 작품이 쏟아져 나올 그 생활에 있고,

아프리카의 자극과 풍물은
내 마음의 용광로에 불을 붙게 하는
용광로가 되어 주리라 믿고 있다.

그렇게 해서 화가의 생명이 연장된다면
나라는 분신도 살 수 있는 것이고,
그러지 못할 때 나는
산다는 의미를 상실할 것이다.
"

해외 스케치 여행지

1	1969년 8월–1970년 3월	미국, 남태평양(사모아, 타히티), 유럽(프랑스, 이탈리아, 스페인)
2	1972년 6월	월남전 종군화가 참전
3	1974년 3월–8월	인도네시아(발리), 아프리카(에티오피아, 케냐, 우간다, 콩고, 세네갈,모로코, 이집트), 프랑스
4	1979년 2월–7월	인도, 중남미(멕시코, 페루, 아마존, 아르헨티나, 브라질)
5	1980년 10월 – 1981년 2월	미국, 하와이, 영국
6	1983년 5월–7월	미국, 괌, 일본(홋카이도)
7	1985년	인도네시아(발리, 자카르타)
8	1988년	미국 중서부
9	1989년	키웨스트, 카리브 해 버진 아일랜드
10	1990년	모로코
11	1993년	카리브 해, 자메이카
12	1994년	멕시코
13	1998년 이후	뉴욕 거주
14	1999년	도미니카 공화국, 카리브 해 아루바

예술가에게 미의식의 체험은 창작의 결정적인 동기가 된다. 미의식의 원천은 작가마다 다르겠지만, 천경자의 경우는 감수성이 예민한 어린 시절에 자연과 하나 되어 뛰어놀던 추억에서 미의식을 끌어왔다. 그 아름다운 기억을 떠올리면서 그녀는 젊은 시절 몰아닥친 삶의 시련과 슬픔에 맞서 싸울 수 있었다.

홍익대학교 교수가 되면서 서울 생활은 점차 안정을 찾아갔지만, 삭막한 도시생활은 예술가에게 필요한 미의식을 고갈시키는 원인이 되었다. 환상의 원천이 고갈되고, 창작의 동기가 약화되자 그녀는 작가로서 위기의식을 느끼고 해외여행을 떠났다. 그것은 휴식을 위한 여행이 아니라 화가로서 생명을 연장하기 위한 치열한 몸부림이었다.

1969년부터 천경자는 2-3년에 한 번씩 자신의 환상을 채워줄 장소를 찾아 지구촌 곳곳을 누비고 다니며 이국적인 풍물들을 접하고 그 신선한 감흥을 창작의 모티브로 삼았다. 그녀는 더 많은 모티브를 얻기 위해 유목민처럼 세계를 떠돌아다녔고 결국 교수직을 병행하기가 어려워졌다.

그림에 전념하기 위해 학교를 그만두고 싶은 생각은 이전부터 있었지만, 쉽지 않은 결정이었다. 그러나 장기간 해외여행의 횟수가 늘면서 결국 교수직을 포기해야 했다. 그것은 교수로서의 명예와 안정을 포기하고 작가로서 승부를 걸겠다는 용기 있는 행동이었다. 그녀는 여행지에서 쓴 에세이를 신문에 게재하거나, 여행지에서 그린 스케치로 전시회를 열어 경비를 마련했고, 돈이 어느 정도 모이면 또다시 여행을 떠났다.

1969년부터 약 30년 동안 천경자는 20여 개국을 돌아다니며 자신의 후반기 화풍을 이어갔다. 이 시기 풍물화들은 야생에서 대지의 건강한 생명력과 강렬한 빛을 반영하면서 황토색과 녹갈색이 주조를 이룬다.

뉴욕에서 사모아로

●

천경자의 첫 번째 해외여행은 뉴욕에서 열린 국제미술교육협회(InSEA)
총회 참석을 시작으로 8개월간 남태평양과 유럽을 여행하는 코스였다.
1969년 8월 초 천경자는 호놀룰루를 거쳐 회의가 열리는 뉴욕으로 갔다.
총회가 끝난 후에는 홍익대학교에서 함께 재직한 건축가 나상기와 함께
김환기의 집을 방문했다. 당시 김환기는 홍익대학교 교수직을 그만두고
1963년부터 뉴욕에 거주하며 점 시리즈를 통해 작품 활동을 이어가고
있었다.

이국땅에서 만난 그들은 지난 일들을 추억하며 즐거운 시간을 보냈다.
동향출신의 김환기와 천경자는 모두 아름다운 바닷가에서 어린 시절을
보내서 그런지 감성이 풍부하고 색채 감각이 뛰어났다. 김환기의 초청으
로 홍익대학교 교수가 된 천경자는 김환기의 부인인 수필가 김향안과도
절친한 사이였다. 천재 시인 이상李箱과 사별한 뒤 김환기와 재혼한 김향
안은 천경자가 1961년 수필집『유성이 가는 곳』을 출간했을 때 신문에
서평을 쓰기도 했다.

천경자는 한 달 넘게 뉴욕에 머무르면서 김환기의 집에 자주 드나들
었고 김환기가 매일 들러 사색을 한다는 센트럴파크에 가보기도 했다.
1950년대 부산에서부터 시작된 그들의 인연은 그것이 마지막이었다. 그
로부터 5년 후 김환기가 뉴욕에서 사망했기 때문이다.

뉴욕일정을 마친 천경자는 잠시 브라질로 건너가 상파울로 비엔날레
에 작품 3점을 출품하고, 8월 하순 처음으로 남태평양 땅을 밟았다. 당시
만 해도 여자 혼자 남태평양을 여행하는 것은 매우 드물고 위험한 일이

웨오런서로가
깊으멀못
외뫼아리아즐

圓이아리아즐

鍾子

었다. 천경자가 남태평양에서 처음 찾아간 사모아는 한국 원양어업활동의 신기원을 연 지역으로 1958년부터 한국 기업이 어업기지를 둔 곳이다. 그곳은 미국령인 아메리칸 사모아와 독립국가인 웨스턴 사모아로 나뉘는데, 아메리칸 사모아의 파고파고(팽고팽고)에는 수백 명의 한국 교민이 선박업에 종사하고 있다. 그들은 머나먼 고국에서 온 특별한 여행자에게 파티를 열어주고, 여행을 안내하는 친절을 베풀었다.

사모아는 전쟁과 거리가 멀고 먹을 것이 풍부해서 그런지 사람들의 인심이 좋고 여유가 있었다. 또 갖가지 꽃과 예쁜 아가씨들이 많아서 가는 곳마다 그림이 되었다. 하루는 웨스턴 사모아의 아피아 시에서 영국 부인이 경영한다는 호텔 파티에 참석했다. 테이블마다 음식이 요란하게 차려져 있었고, 잔디 위에서는 가수가 기타를 치면서 히피풍 노래를 부르고 플루메리아를 머리에 단 무희들이 춤을 추었다. 파티 중에 잔뜩 흥이 오른 천경자는 즉석에서 〈웨스턴 사모아 아피아 市〉[17]를 스케치했다.

사모아에서 마지막 날, 천경자는 수십 개의 조개껍데기로 만든 목걸이를 선물로 받아 목에 걸고 20여 명의 환송을 받으며 다음 목적지인 타히티행 팬아메리칸 비행기에 몸을 실었다. 일주일에 한 번 운행하는 타히티행 비행기에 손님이라곤 천경자 한 사람뿐이었다.

타히티, 고갱의 발자취

●

남태평양의 화산섬들과 산호초로 둘러싸인 표주박 모양의 광활한 섬 타히티는 고갱이 만년을 보낸 곳이다. 푸른 바다와 이글거리는 태양, 화려한 원색의 꽃들이 지천에 널린 지상낙원 같은 그곳에서 천경자는 프랑지파니 꽃향기에 취해 에덴의 세계로 이끌려가는 듯한 환상을 느꼈다.

천경자는 형형색색의 프랑지파니 꽃을 머리에 꽂고 느릿느릿 걸어 다니는 타히티 여인들의 모습에서 어린 시절 고흥에서 본 미친 여인들을 떠올렸다. 그리고 인간의 때가 묻지 않은 아름다운 자연과 원주민들의 모습에서 지역과 인종을 초월한 보편적인 아름다움을 느꼈다.

진동하는 꽃향기에 취한 천경자는 이곳에서 만년을 보낸 고갱의 발자취를 더듬어갔다. 고갱은 산업문명으로 타락한 유럽을 떠나 문명의 흔적이 없는 곳을 찾아 1891년 타히티에 도착했다. 그는 이곳에서 원주민들과 지내면서 이곳 풍물들을 모티브로 그림을 그렸으나 작품이 팔리지 않

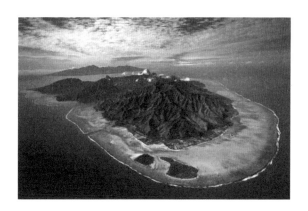

지상낙원 같은 남태평양 타히티

아 파리에서의 송금이 끊겨 버렸다. 할 수 없이 다시 파리로 돌아간 그는 개인전을 열었으나 상업적으로 실패하고 1895년 타히티로 돌아왔다. 당시 딸의 죽음으로 절망의 늪에 빠진 그를 위로해준 곳은 타히티였다. 그러나 타히티 사람들은 고갱의 그림에 별 관심이 없었다. 눈부시게 아름다운 자연 속에서 살아가는 이곳 사람들에게 그림은 별로 필요한 것이 아니었다. 결국 질병과 가난으로 고독한 생활을 하던 그는 55세의 나이에 이곳에서 쓸쓸하게 생을 마감했다.

천경자는 택시를 타고 고갱이 살았다는 곳에 찾아갔다. 열대수가 무성한 뜰 밖에는 바닷물이 출렁이고, 마오리족의 조상들이 만든 티키 신상의 석조가 있었다. 고갱 박물관에 들어가 고갱의 유품을 둘러보는데 먼지가 끼어 딱딱하게 굳어버린 팔레트와 튜브를 보니 고독하게 지냈을 고갱이 떠올라 가슴이 찡해졌다.

타히티 고갱 박물관에서 고갱의 유품을 스케치하는 천경자

고갱과 천경자의 공통점은 태생적으로 문명과 틀에 박힌 생활을 싫어하고, 뜨거운 열정과 자유로운 영혼을 지닌 낭만적 인간이었다는 점이다. 그래서 그들은 문명에 때 묻지 않은 자연을 동경했고, 한 군데 안주하지 못하고 끊임없이 떠돌아다니며 건강한 야생의 생명력에서 창작의 모티브를 구했다. 그들은 전혀 다른 환경에서 성장하고 생활했지만 서로 공통점이 많았다.

　　화풍에 있어서 그들은 현실과 환상을 종합하는 데 관심을 가졌다. 고갱은 오직 눈에 의존하는 인상주의자들과 달리 기억을 통해 그리면서 신화적 내용을 종합하고 자신의 감정이 반영된 주관적 색채를 사용했다. 천경자 역시 현장에서 직접 스케치한 풍물들을 기억을 통해 그리면서 자신의 환상을 종합했다. 이것은 리얼리즘이나 자연주의처럼 객관적 대상에 끌려가지도 않고, 초현실주의나 추상미술처럼 자신의 주관적 환상으로 완전히 끌고 오지도 않으면서 자연과 자신을 조화시키는 방법이었다.

　　고갱의 역작 〈왕의 아내(망고의 여인)〉[18]는 푸른 바다를 배경으로 나무 밑에 부채를 들고 비스듬히 누워 있는 나체의 타히티 여인을 모델로 했다. 뱀이 감긴 생명나무 옆에는 두 노인이 대화를 나누고, 한 여인이 과일을 따고 있다. 크고 시커먼 개는 여왕 주변을 어슬렁거리며 그녀를 지켜주는 듯하다. 고갱은 이처럼 시각적 진실에서 출발하여 신화적 환상을 종합하면서 묵직하고 장중한 색채로 아름다움과 그로테스크함이 공존하는 그림을 그렸다.

　　이와 주제가 비슷한 천경자의 〈알라만다의 그늘 2〉[19]는 다리가 표범으로 변한 나부의 여인이 알라만다 꽃이 있는 야생의 자연에 혼자 누워 있다. 형형색색의 고운 빛깔의 앵무새들은 그녀의 벗이 되어 주고, 표범은 눈을 부릅뜬 채 그녀를 지켜주고 있다. 허공을 응시하는 여인의 매서운

눈빛과 표범무늬로 변한 다리는 수호신 같은 초월적인 존재의 도움으로 나약한 자신을 지키려는 갈망의 표현이다. 평소 천경자는 집에서도 이런 표범무늬 옷을 즐겨 입었는데, 이것은 강자를 자신의 편으로 삼으려는 일종의 보호본능에서 비롯된 것이다. 황금빛과 녹갈색이 조화를 이룬 알라만다의 그늘 아래서 천경자는 결국 자신의 신화를 쓰고 있는 것이다. 또한 오른쪽 하단에 뜬금없이 등장한 고무장갑은 문명의 초라함을 대변하는 듯하다.

18 고갱, 〈왕의 아내(망고의 여인)〉, 1896, 캔버스에 유채, 97x130cm
19 천경자, 〈알라만다의 그늘 2〉, 1985, 종이에 채색, 94x130cm

사실과 환상을 종합하고자 했던 또 다른 작가, 앙리 루소도 이와 유사한 주제를 다룬 적이 있다. 그의 대표작 〈잠자는 집시〉[20]에서 만돌린을 연주하는 집시는 정처 없이 떠돌다 피곤에 지쳐 고요한 달빛을 이불 삼아 잠이 들었다. 지나가는 사자가 오히려 긴장한 듯, 놀란 눈빛으로 꼬리를 빳빳이 세우고 집시의 동태를 살피고 있다. 잠이 절박한 이 집시에게는 두려움마저 사치처럼 보인다. 이러한 주제는 고갱과 마찬가지로 원시의 소박하고 야성적인 자연을 존중하고, 자연적인 상태를 인간적 가치의 기준으로 보는 원시주의적 태도가 반영된 것이다.

현대 과학문명의 폐단과 도시문화의 권태에서 벗어나 때 묻지 않은 순수한 인간상을 찾고자 했던 고갱의 작품도 원시주의에 입각한 것이다. 〈망고 꽃을 든 두 타히티 여인〉[21]에서처럼 그의 작품에 등장하는 여인들은 에덴동산의 타락하기 전 이브처럼 부끄러움을 모르는 듯 고목처럼 무덤덤하게 서 있다. 여기에는 여성과 자연을 동일시하는 원시주의적 태도가 반영되어 있다.

천경자 역시 원시주의를 지향하지만, 그녀의 그

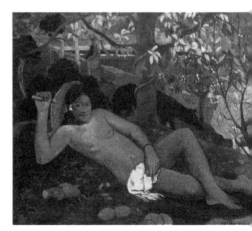

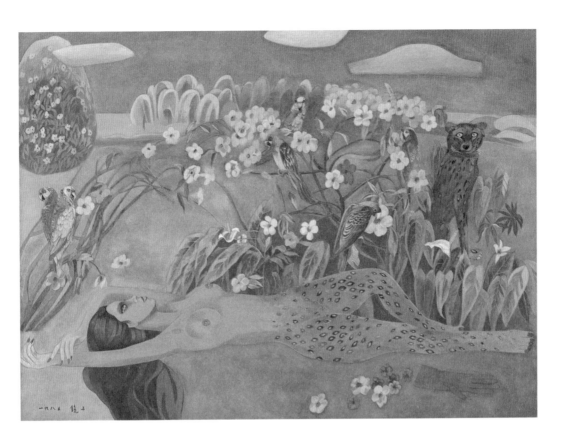

림 속 여인상은 고갱의 여인상처럼 자연에 동
화된 무심한 인간이 아니다. 오히려 자연에 동
화되지 못하고 두려움에 떨며, 고독과 슬픔을
주체하지 못하고 있다. 이것은 자연과 동화라
는 이상적인 원시주의가 아니라 현실적 고통
에 괴로워하고 초월적 힘을 갈구하는 자신의
진솔한 자아상이 반영된 것이다.

〈괄도에서〉[22]처럼 천경자 인물의 트레이드
마크가 된 동공이 열린 눈빛은 그러한 감정의
떨림을 담고 있다. 그것은 고통스러운 현실과

낭만적 이상 사이에서 갈등하는 자신의 내면이다. 천경자의
여인들은 머리에 화려한 꽃을 얹고 있지만, 내면의 불안한 감
정과 예민한 신경이 손끝까지 전달되고 있는 듯하다.

이처럼 천경자의 작품은 고갱이나 루소처럼 인간이 자연
에 완전히 동화된 관념적인 원시주의가 아니라, 그것을 동경
하지만 동화될 수 없는 자신의 내면적 갈등을 다루고 있다.
그런 측면에서 천경자의 예술은 지극히 개인적이고 주관적
이지만, 자신의 내적 대립과 갈등을 관조함으로써 의식을 고
양시키고, 자전적인 에고이즘을 넘어 보편적인 공감대를 형
성하고 있다.

단신으로 처음 가본 타히티 여행은 그렇게 낭만적인 것만
은 아니었다. 하루는 타히티의 수도 파페에테에 있는 시장에
들렀는데, 고약하게 생긴 생선장수가 담뱃불을 붙이는 폼이
재미있어서 잽싸게 스케치했다. 그러자 자신을 그리는 것을

22 천경자, 〈괌도에서〉, 1983, 종이에 채색, 45.5x37.9cm

알아차린 중국인 생선장수가 화를 내며 쫓아오더니 고함을 고래고래 질렀다. 그래도 분이 안 풀렸는지 성냥을 가지고 오더니 스케치북에 불을 지르려고 해서 허둥지둥 달음질쳐 도망쳐야 했다. 타히티에서 열대의 흥분과 많은 추억을 얻은 천경자는 비행기에 몸을 싣고 다음 목적지로 향했다.

파리, 화려한 고독
●

9월 중순, 미국 로스앤젤레스에서 디즈니랜드를 관람한 천경자는 뉴욕을 거쳐 10월 20일 파리 오를리 공항에 도착했다. 거리에 플라타너스 낙엽이 소복이 깔린 샹젤리제의 호텔은 타히티와 달리 안락하고 편안했다. 당시 파리에는 많은 한국 화가들이 생활하고 있었고, 천경자는 한묵, 이봉상, 서세옥, 최덕휴, 문신 등의 작가들을 만나 긴장을 풀 수 있었다.

파리에서 천경자는 일본 여류화가 요시노와 가깝게 지냈으며 함께 몽파르나스에 있는 '아카데미 고에쓰'에서 유화를 익혔다.[23] 아카데미는 매일 오후 2시부터 5시까지 새로운 모델들이 바뀌어가며 나왔고, 고에쓰는 일주일에 한 번씩 나와 그림을 평해주었다.

파리에서도 천경자는 많이 알려진 관광지보다 사람 냄새 나는 시장이나 고독한 예술가들의 체취를 느낄 수 있는 장소를 좋아했다. 몽마르트 언덕으로 가는 길목에 붉은 풍차로 유명한 물랭루주를 찾은 이유도 비운의 화가 로트렉의 체취를 느끼기 위해서였다. 로트렉은 불구의 몸으로 방탕한 생활을 하면서 매일 물랭루주의 자신의 지정석에서 그림을 그렸

파리에서의 천경자

다. 천경자는 고독하게 독주를 마시며 1년 전에 온 애인의 편지를 되풀이하여 읽었을 로트렉을 회상하면서 캉캉 춤을 구경했다.

파리에서 서울이 그리워질 무렵, 천경자는 뤽상부르 공원 근처의 중국인 가게에 들러 참기름 한 병을 샀다. 그리고 끼니마다 그 냄새를 맡으면서 고국을 생각하고 어머니를 그리워했다. 천경자가 그토록 그리워하고 찾아다닌 것은 어쩌면 현대사회에 물들지 않은 인간 본연의 정情일지 모른다. 한국말로 정이란 어떤 대상과 내가 분리된 것처럼 느껴지지 않는 친근한 마음이자 주고받음이 이기적인 계산 없이 행해질 수 있는 마음의 조건이다. 이렇게 기계화되고 자본주의로 물든 삭막한 현대사회에서 천경자는 희미해져가는 정을 지키기 위해 고독하게 투쟁했다.

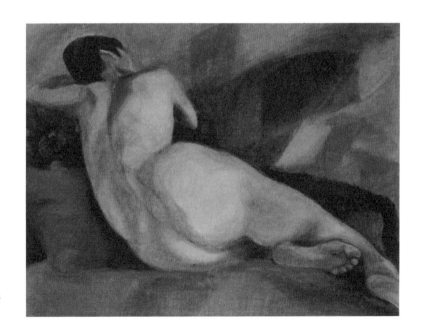

23 〈나부〉, 1970, 캔버스에 유채, 45.5x60cm

파리는 타히티와 달리 너무 편안하고 좋았지만, 한편으로는 미치도록 밀려오는 고독감에 잠을 이루지 못했다. 천경자는 파리에 있는 동안 사흘간은 죽고 싶은 절망에 빠졌고, 이틀간은 살고 싶은 희망이 교차했다. 그녀는 긴장이 없는 편안하고 안락한 상태가 되면 오히려 우울증에 빠져들었다. 그럴 때 그녀를 위로해준 것은 화려한 파리 거리가 아니라 슬픈 영화였다. 슬픈 영화를 보면, 숙명적으로 고통 받고 고뇌하는 주인공이 자신의 분신처럼 느껴져 위안과 용기를 얻을 수 있었기 때문이다.

이탈리아, 보티첼리에 취해
●

파리 일정을 마친 천경자는 리옹 역에서 로마행 열차를 타고 흔들리는 침대칸에서 밤을 보낸 후 토리노에 도착했다. 그녀는 밀라노에서 다빈치의 벽화 〈최후의 만찬〉을 보고, 베로나로 가서 〈로미오와 줄리엣〉의 슬픈 사랑을 떠올리며 동서양을 초월한 슬픔의 아름다움을 되새겼다. 그리고 온통 안개로 덮인 베니스 산마르코 광장에서 비둘기 떼들이 울면서 모이를 주워 먹고 있는 모습을 보고 서글픈 여정에 잠기기도 했다. 고풍스런 피렌체에서는 타임머신을 타고 중세로 돌아가 미켈란젤로, 라파엘로, 보티첼리 같은 대가들을 금방이라도 만날 수 있을 것만 같았다.

르네상스 대가들의 작품들을 접하면서 천경자는 데생의 중요성을 새삼 느꼈고, 특히 시적인 서정성이 풍부한 보티첼리의 작품에 매료되었다. 메디치가의 후원을 받은 보티첼리는 안젤로 폴리치아노의 상징시에 도취되어 신화적 내용과 관능적 욕망을 절충시켰다. 천경자는 우아한 다빈

치나 라파엘로의 그림보다 화려하면서도 멜랑콜리한 슬픔이 느껴지는 보티첼리의 작품에 공감하는 바가 컸다.

1960년대 한국 미술계는 앵포르멜에서 단색화로 이어지는 추상화가 유행했지만, 다정다감한 성격의 천경자는 추상으로 나아가는 것을 주저했다. 그러던 차에 보티첼리의 작품을 보고 문학적 서사가 있으면서도 화려하고 슬픈 내적 감정을 표현할 수 있다는 확신을 갖게 되었다.

꽃을 유난히 좋아한 천경자는 특히 보티첼리의 〈프리마베라〉[24]에 매료되었다. 감미롭고 섬세한 곡선의 리듬감과 여신들의 관능적인 아름다움, 그리고 꽃의 여신 플로라의 히피풍 옷차림과 화려한 꽃을 흩뿌리는 모습은 천경자의 환상과 감성을 흔들어놓기에 충분했다. 특히 고개를 갸우뚱 기울인 비너스의 우수에 젖은 표정과 플로라의 야릇한 미소에서 천경자는 자신의 주제인 화려함 뒤에 감추어진 슬픔을 읽어냈다.

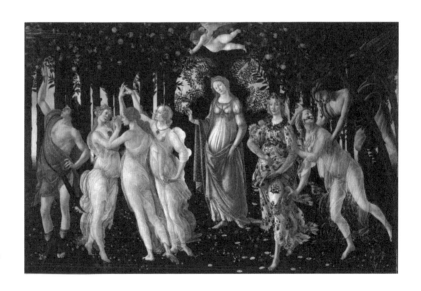

24 보티첼리, 〈프리마베라〉, 1482, 203x314cm

일설에 의하면, 보티첼리는 독신으로 살면서 당시 빼어난 미모로 숱한 남성들의 동경의 대상이었던 시모네타를 연모했다고 한다. 그런데 자신이 모시는 메디치가의 권력가 프란체스코 데 메디치가 1475년 기마 경연대회에서 우승하면서 시모네타와 연인이 되자 폴리치아노는 이 두 사람을 축복하며 고전적 상징시 「라 지오스트라」를 바쳤고, 보티첼리는 이 시를 모티브로 〈프리마베라〉를 그렸다. 그러나 불행히도 시모네타는 겨우 16살의 꽃다운 나이에 폐결핵으로 죽고 말았다. 보티첼리의 작품에서 창백한 얼굴에 긴 목을 기울이고 우수에 찬 표정의 여인은 그가 연모한 시모네타의 모습이다.

이탈리아 여행의 가장 큰 성과는 고전화가인 보티첼리의 작품에서 자신의 주제를 발견한 것이었다. 여행에서 돌아온 이후 천경자는 보티첼리에게서 받은 감흥을 〈이탈리아 기행〉[25]으로 그렸다. 화면 중앙에 봄의 여신 플로라의 얼굴이 그려진 보티첼리의 도록 표지를 배치하여 그에 대한 경의를 표하고, 그 왼편에는 꽃의 여신이 흩뿌린 것처럼 보이는 꽃무리가 보라에서 연분홍으로 이어지는 환상적인 색채를 이루게 했다. 하단의 오른쪽으로 이어지는 머플러는 꿈틀거리는 뱀처럼 생동감이 넘치고, 주변에는 이탈리아 여행에서 사온 선물과 스케치가 빈틈없이 놓여 있다. 그리고 마지막에 허전해 보이는 우측면을 보완하기 위해 고심하다가 즉흥적 충동에 의해서 고무장갑을 플로라의 얼굴 위에 그려 넣었다. 수없이 수정을 가한 이 작품은 완성되기까지 무려 3년이라는 기간이 소요되었다. 점차 추상으로 흐르던 천경자의 화풍은 이 작품을 기점으로 다시 사실적인 방식으로 돌아갔다.

1970년 3월, 7개국의 스케치 여행을 마치고 8개월 만에 귀국한 천경자는 마치 긴 꿈에서 깨어난 것 같았다. 그 꿈이 하도 희한하고 아까워서

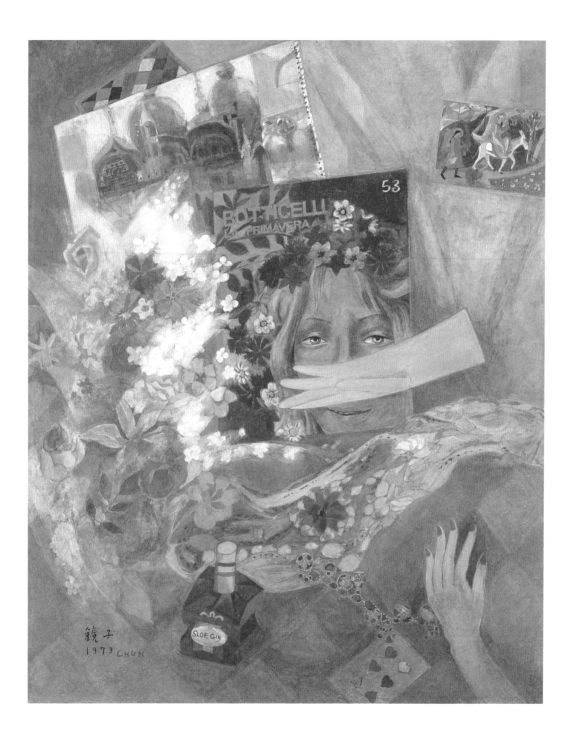

오랫동안 일손이 잡히지 않았다. 이윽고 마음을 추스른 그녀는 그해 9월, 신문회관에서 《남태평양 풍물 시리즈 스케치전》을 열어 첫 해외여행의 결과물들을 전시했다. 그리고 옥인동에서 서교동으로 이사했다.

새로 이사한 서교동 집은 홍익대학교 뒤 노고산이 보이는 곳이었다. 아직 여행의 잔상이 남아 있어 노고산의 소나무 밭이 야자수 숲으로 보이고 베란다에 떨어진 빗방울이 타히티 타하라 호텔 베란다의 보라색 부겐빌레아 꽃 덩굴을 적시는 빗방울처럼 느껴졌다. 이제 과거가 되어버린 여행의 환상이 현실과 중첩되면서 천경자는 여행 향수병에서 헤어나지 못했다.

그녀는 여행에서 돌아온 후 자신을 옭아매던 복잡한 끈들을 하나둘 정리했다. 우선 그토록 질기게 이어져 온 남편과의 관계를 완전히 청산했다. 20년 넘게 지속되었던 애증의 관계가 막을 내린 것이다. 그리고 자신에게 명예를 안겨준 대학교수직에 대한 회의가 생겼다. 화가가 그림을

서교동 시절의 천경자

그려야지 직장 근처 노고산에 무덤을 파 놓고 늙어서 정년퇴직한 다음 소위 명예교수라는 부질없는 레테르는 따서 무엇 하느냐는 생각이 밀려왔다. 결국 천경자는 홍익대학교 이도영 이사장의 만류에도 불구하고 사표를 제출했다. 이렇게 복잡한 끈들을 정리하고 나니 가슴만 남은 토르소 같은 기분이 들었고, 머릿속에는 온통 그림으로 가득 찼다.

그러나 그림만 그리고 살 수는 없는 노릇이라 퇴직금과 1971년 서울시 문화상을 받은 상금을 모두 합쳐 신촌에 30평 남짓한 미술연구소를 열었다. 낭만적인 유학시절의 향수를 느낀 천경자는 좋은 여류작가를 배출하고 싶었으나 경제적 어려움으로 오래가지 못하고 연구소는 9개월 만에 문을 닫았다. 1972년 2월에는 타히티에서 스페인에 이르는 스케치 여행에서 보고 느낀 것을 기록한 풍물기행집 『천경자, 남태평양에 가다』를 발간했다. 그리고 새로운 여행지를 물색하고 있던 중에 문공부에서 반가운 소식이 날아들었다.

천경자, 남태평양에 가다 표지

베트남, 전쟁터의 시정
●

문공부에서 베트남 전쟁기록화를 위해 파견하는 종군화가단(국방부 주관 월남전 한국군 전선시찰 화가단)에 여류작가로서 유일하게 천경자가 선정된 것이다. 그리고 1972년 6월 14일부터 7월 2일까지 천경자는 이마동(단장), 박영선, 김원, 김기창, 장두건, 임직순, 박서보, 박광진, 이승우와 함께 베트남으로 떠났다.

당시 베트남은 제2차 세계대전이 끝나고 통일 과정에서 미국과 전쟁

을 벌이고 있었다. 월남전이라고도 부른 이 전쟁에는 미국과 소련의 냉
전 체제 하에서 많은 국가들이 참전했고, 한국은 맹호부대, 청룡부대, 백
마부대 등 30만 명이 넘는 대규모 병력을 파견하여 공을 세웠다. 종군기
자와 마찬가지로 종군화가는 전쟁에 나가 일선이나 군의 상황을 기록하
는 다소 위험한 임무를 맡는다. 그러나 모험과 여행을 좋아하는 천경자
에게는 정부의 지원을 받고 여행할 수 있는 절호의 기회였다. 그녀는 미
친 듯이 기쁘고 설레는 마음으로 군용기에 탑승했다.

필리핀 클라크 공항에 도착하여 붉은 히비스커스와 하늘거리는 야자
수를 보니 산소를 마신 금붕어처럼 생기가 돌기 시작했다. 천경자는 그
곳에서 하루를 묵고 다음 날 군용기로 베트남의 수도 사이공으로 향했
다. 하늘에서 내려다본 월남 땅은 유방을 세워놓은 듯한 산봉우리들 위
로 하얀 뭉게구름이 달콤하게 걸려 있어 전쟁 중임이 믿기지 않을 정도
로 아름다웠다.

1972년 베트남 종군화가로 임명
장을 받고 기뻐하는 천경자

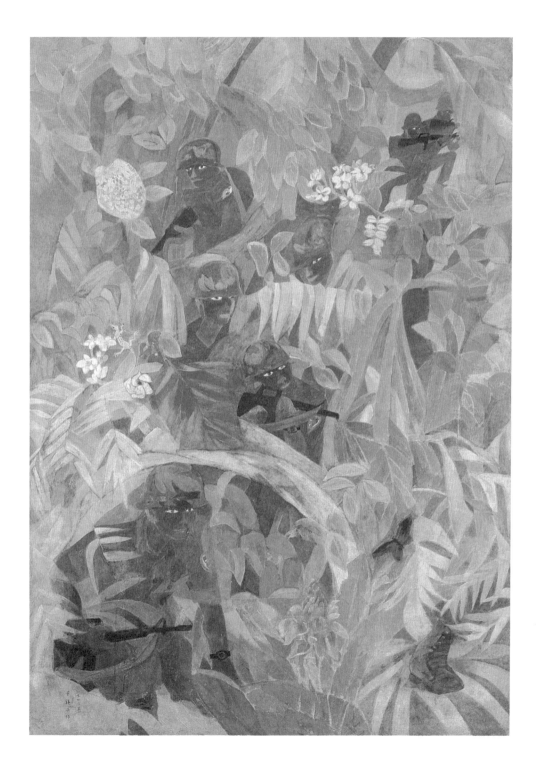

사이공에서 아침 일찍 호텔을 나선 천경자는 거리 풍물들을 스케치했다. 화려한 아오자이를 팔랑거리면서 자전거로 거리를 누비는 아가씨들과 재스민 향기 진동하는 야시장에서 꽃 파는 아가씨들의 모습은 시처럼 아름다웠다.

화가단은 두 조로 나뉘어 일부는 백마사단으로 내려가고, 일부는 맹호부대에 배속되었다. 김기창, 박영선, 김원, 임직순과 함께 맹호부대에 배속된 천경자는 매일 헬리콥터를 타고 전방에 나가서 그림 그리는 일이 고되긴 했지만, 오히려 그처럼 위험하고 긴장된 생활에서 활력을 느꼈다.

더위에 방탄조끼까지 걸친 사병들은 화가들을 위해 일부러 모델이 되어 움직이지 않고 오래 포즈를 취해주었고, 그럴 때마다 소령은 "이 자식들아 지금 적이 오고 있단 말이야"라고 불호령을 내렸다. 천경자는 낮에는 전방에 나가 그림을 그렸고, 밤이 되면 별이 총총한 야외에서 영화를 보며 하루 일과를 마쳤다.

어느 날 화가단은 도하작전을 스케치하기 위해 헬리콥터를 타고 베트콩의 소굴로 유명한 푸캇산에 갔다. 철모에 나무 잎사귀로 위장한 장병들이 곤돌라 같은 배를 타고 부평초가 핀 강물을 건너가는 것이 보였고, 머리만 물 위로 내놓고 강물을 헤치며 걸어가는 병사도 있었다. 이윽고 맹호부대 용사들이 가장 치열한 백병전을 벌였던 안케패스 고지에 오르니 정글은 불에 타서 해골처럼 남아 있고 무상한 갈대만이 열풍에 흔들리고 있었다. 그 주변에는 전사자의 혼처럼 보이는 호랑나비 떼가 슈슈 날갯소리를 내며 날아다녔다.

베트남에서의 마지막 날에는 헬리콥터로 27연대가 주둔하고 있는 투이호아라는 해변에 갔다. 물결치는 아름다운 바다를 배경으로 카시아, 지빠니에, 빼방쉐, 브겐빌레 같은 전장에서 핀 이국적인 꽃들을 보며 천경

자는 천국에 있는 것 같은 아름다움을 느꼈다. 잔혹하고 피비린내 나는 전쟁터에서 묵묵히 핀 꽃들의 역설적인 평화로움에 깊은 감동을 받은 것이다. 천경자는 전쟁터에서 핀 꽃처럼 자신의 처절하고 고통스런 감정을 꽃으로 승화시키고자 했다.

투이호아에는 나병환자 집단 수용소가 있는데, 이는 프랑스 수녀가 식민지 시절의 죄악을 씻기 위해 봉사하는 곳이었다. 화가단은 그곳에서 수녀들이 손수 해준 음식을 먹었는데, 너무 깨끗하고 고고해서 음식 맛이 느껴지지 않았다. 순간 천경자는 "하느님이 천국으로 보내줄리 만무하지만, 보내준다 해도 천국에서는 지루해서 하루 이상 못 살 것 같다"는 생각을 했다. 그녀는 깨끗하고 지루한 장소보다 역동적이고 긴장감 넘치는 삶의 현장을 사랑했고, 그 진흙탕에서 자신의 예술을 끌어냈다.

월남전에서 돌아온 천경자는 150호 크기로 두 점의 기록화를 제작했다. 보통의 전쟁화가 참혹한 장면과 사건을 기록하는 데 주안점을 두는 반면, 천경자의 전쟁화에서는 열대의 이국적인 풍물과 자연의 시정이 느껴진다. 루소의 그림이 연상되는 〈정글 속에서〉[26]는 M16 소총을 든 병사들이 꽃나무 그늘에 잠복한 채 적의 동태를 살피면서 총을 겨누는 매복 작전을 그린 것이다. 야생의 정글에서 시꺼먼 얼굴에 고양이 눈을 한 군인들이 병정놀이를 하듯 총을 겨누고 있다. 또 다른 대작 〈꽃과 병사와 포성〉은 빼방쉐가 분홍 구름이 되어 퍼지듯 전차들이 붉은 연기를 뿜고 가는 모습을 그린 작품으로 현재 국방부에 보관되어 있다.

이 두 작품은 그해 12월 국립현대미술관에서 열린《월남기록화전》에 출품되었고, 정부에서 두 점을 모두 구입해서 천경자는 이백만원이라는 큰돈을 처음으로 만질 수 있었다.

아프리카, 사막의 여왕이 되어

●

베트남에서 돌아온 지 2년 후 새로운 여행지를 물색하던 천경자는 이번에는 어린 시절부터 가장 가고 싶은 곳이었던 아프리카를 선택했다. 어린 시절에 그녀는 꿈을 꾸면 가끔 아프리카 지도가 달의 표면에 나타났는데, 그러면 무서워서 가슴을 죄며 외할머니 품 안으로 기어들어 갔다. 그래서인지 천경자에게 아프리카는 왠지 운명적으로 인연이 있는 나라처럼 느껴졌다. 그러나 당시 여성 혼자 아프리카를 여행하는 것은 결코 쉽지 않은 일이었다. 비자를 발급받는 것도 까다로웠지만 잦은 내전으로 치안이 불안했기 때문이다. 그러나 자신의 창작 혼을 불태울 장소로 아프리카만 한 곳은 없다는 생각에 모험을 단행하기로 결심했다. 가슴속 깊은 곳에 용광로처럼 타오르는 불길이 아프리카에서 초현실적 환상으로 승화될 것만 같았다.

어머니는 그녀가 여행을 떠날 때마다 사립문 돌계단에 앉아 말없이 바라보고만 계셨다. 그럴 때마다 뭉클한 슬픔이 올라와 견디기 어려웠지만, 보다 좋은 작가가 되겠다는 열망으로 여행을 단행했다.

1974년 3월 초, 천경자는 에티오피아를 거쳐 케냐, 우간다, 콩고, 세네갈, 모로코와 사하라 사막을 거쳐 이집트로 이어지는 일정을 시작했다. 그녀는 끝없이 펼쳐지는 사하라 사막, 낙타의 행렬, 오아시스, 신기루, 후려치는 열대의 폭풍우, 꽃, 태양, 흑인들의 카니발, 그리고 카사블랑카에 내릴 때의 감격을 꿈꾸며 아프리카로 향했다.

인도네시아 발리를 거쳐 도착한 에티오피아의 수도 아디스아바바는 황량하고 가난한 곳이었다. 낯선 그곳에서 대한민국 대사관에 걸린 태극

케냐 국립자연공원 사파리 투어

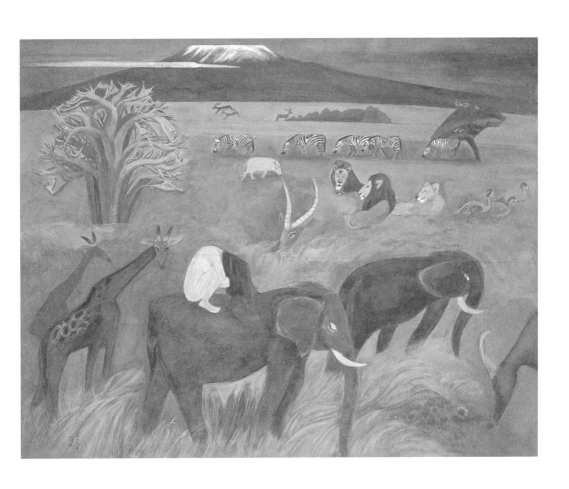

기를 보니 "이제 살았구나" 하는 안도감에 눈물이 괴었다.

꽃들이 지천으로 피어 있고, 매혹적인 야생동물들이 즐비한 케냐의 수도 나이로비는 물 좋고 공기 좋은 지상낙원 같았다. 나이로비에서 천경자는 차로 20분 정도 달려가 대초원이 있는 국립자연공원에 도착했다. 그곳에서 차를 타고 초원을 달리는 사파리 투어를 하면서 야생동물들을 스케치했다. 기린, 사슴, 얼룩말, 코뿔소, 큰고니, 타조, 원숭이 등의 야생동물들이 자유롭게 뛰놀고, 날씬한 자태를 뽐내는 치타가 스치는 모습을 보면서 그녀는 피가 이글이글 끓어오르는 것을 느꼈다. 한국에서 머리로 구상했던 환상이 이곳에서 현실로 펼쳐지고 있었다.

특히 케냐와 탄자니아 국경지대에 우뚝 솟아 있는 킬리만자로는 가슴 벅찬 흥분을 가져다주었다. 만년설로 뒤덮인 그 매혹적인 자태에서 천경자는 아프리카를 지탱하고 있는 남성적 힘을 느꼈다. 그녀는 담뱃불을 붙이면서 청춘시절에 본 헤밍웨이의 원작을 각색하여 영화화한 「킬리만자로의 눈」을 떠올렸다. 주인공과 담뱃불을 인연으로 만나고 사랑하게 된 세 여인, 그중에서도 신시아 역을 맡은 에바 가드너를 떠올렸다. 그러고 나니 카키색 사냥복을 입고 초원과 밀림을 누비는 가드너의 당찬 모습과 두 번의 결혼에 실패하고 예술을 한답시고 혼자 아프리카를 떠돌고 있는 자신이 비교되어 고독이 밀려왔다.

이 광활한 대자연의 야생에서 느낀 황토빛 시정과 고독을 천경자는 〈내 슬픈 전설의 49페이지〉[27]로 완성했다. 저 멀리 붉은 노을을 배경으로 만년설을 이고 웅장하게 있는 킬리만자로가 보이고, 그 앞쪽 황금빛 들판에는 세상에서 가장 크고 오래 산다는 바오바브나무와 코끼리, 사슴, 사자, 얼룩말, 새 등 맹수와 순한 동물들이 한데 어우러져 뛰어놀고 있다. 이 평화롭고 눈부시게 아름다운 야생의 세계에서 천경자는 하얀 나부가

되어 코끼리 등 위에 앉아 있다. 듬직하고 느긋한 코끼리와 대조되어 더욱 감상적이고 초초해 보이는 이 여인은 무릎에 얼굴을 묻은 채 전설처럼 얼룩진 자신의 한 많은 49년의 인생살이를 더듬고 있다. 시간도 공간도 멈춘 것 같은 야생의 세계에서 무엇이 이토록 고독하고 슬픈 것일까?

천경자는 1년 동안 심혈을 기울여 제작한 이 작품을 제25회 가을《국전》에 출품했다. 1960년대 천경자는 자신의 초현실적 환상을 표현하기 위해 빨강, 보라, 핑크, 청록색을 즐겨 썼는데, 이 그림을 기점으로 황토색 사용 비중이 크게 늘었다. 그녀의 보랏빛 환상을 황토빛 낭만으로 바꿔 놓은 것은 아프리카의 강렬한 태양과 대지의 건강한 생명력이었다.

천경자는 빅토리아 호수와 나일 강이 흐르는 우간다에서 녹색 비타민

을 깊숙이 들이마시고 콩고 킨샤사로 갔다. 태양의 뜨거운 열기 속에 애수를 띤 아프리카 음악과 열광적인 고고 춤, 밀림을 뚫고 대서양으로 뻗은 콩고 강, 무뚝뚝하고 억센 흑인들… 콩고는 문명의 때가 덜 묻은 아프리카 중의 아프리카였다.

지구 끝에 위치한 세네갈은 영화 「흑인 올페」의 노래 분위기와 어울리는 매력적인 곳이었다. 배를 타고 다카르 동쪽 앞바다에 있는 고레 섬으로 가면 노예들의 슬픈 역사를 보여주는 박물관이 있다. 천경자는 그곳에서 수학여행 온 타지 학생들을 모델로 〈세네갈 고레 섬〉[28]을 그렸다.

세네갈에서의 마지막 날, 나신에 가까운 여인들이 조개껍데기로 만든 줄을 요란스럽게 감은 채 광적으로 흔들어대는 땀땀 춤을 인상 깊게 관람한 천경자는 사하라 사막을 넘어 모로코의 카사블랑카에 도착했다. 그녀는 20대에 본 영화 「카사블랑카」의 여주인공 잉그리드 버그만이 된 기분으로 혼자 황홀하게 눈물을 글썽이는 표정을 지으며 트랩에서 내렸다. 그러나 콩고 킨샤사에서 사서 신은 샌들 끈이 떨어져 질질 끌면서 걸어야 했고, 가방 손잡이가 떨어져 안고 가는 바람에 영 폼이 나지 않았다.

아프리카의 오아시스로 불리는 모로코는 보리밭, 꽃밭, 흰 집, 야자수가 강렬한 빛을 발산하는 곳이었다. 이곳에 사는 베르베르족의 여인들은 축제날이면 무거운 장식을 머리, 팔, 다리, 가슴에 달고 춤을 췄다. 어렵게 도착한 사하라 사막의 끝없이 펼쳐지는 모래산에서 천경자는 꽃뱀처럼 꿈틀거리며 모래 위를 굴러 내려갔다.

이집트에서는 나일 강 건너 카이로에서 밤을 보내고 다음 날 아침 남쪽 룩소르를 찾았다. 40도 더위에 숨이 턱턱 막혔지만, 천경자는 그 뜨거운 열기가 오히려 좋았다. 그녀는 4500년 전의 이집트 왕의 생활모습이 담긴 무덤 벽화를 보며 깊은 상념에 잠겼다. 아직까지도 생생하게 보존

29 〈카이로 테베 기행〉, 1984,
종이에 채색, 90x72cm

된 투탕카멘의 금관과 벽화, 붉은 해를 인 예쁜 왕비, 로터스 꽃을 든 우아한 시녀들, 동물 머리를 가진 사람들과 여러 동물들, 그 속에 멋들어지게 쓰인 상형문자가 있고, 천장에는 푸른 바탕에 하얀 별들이 가득 차 있었다. 또한 왕들의 이마에는 코브라와 독사, 그리고 온갖 뱀들이 잔뜩 그려져 있었다. 천경자는 자신의 뱀 그림 〈생태〉를 떠올리며, 그들 역시 독사를 자기들의 수호신으로 삼았을 것이라고 생각했다. 이러한 이집트의 인상은 후에 〈카이로 테베 기행〉[29]으로 완성되었다.

이윽고 피라미드와 스핑크스, 그리고 사막의 낙타를 그리기 위해 카이로에서 서남으로 12킬로, 리비아 사막 끝에 붙어 있는 기자를 여섯 번이나 방문했다. 부채 모양의 야자수와 흰옷에 수염 달린 사람들은 어린 시절 그림책에서 본 그대로였다. 그곳에서 그녀는 사막의 여왕처럼 머리에 흰 천을 두르고 청실홍실이 얽힌 관을 쓰고 눈만 내놓은 채 낙타 위에 앉았다. 순간 이 지구에서 자신은 하염없이 짓밟힌 콩알만도 못한 존재라는 생각에 눈물이 괴었고, 마음의 다짐이 일었다.

그렇다. 사막의 여왕이 되자. 오직 모래와 태양과 바람, 죽음의 세계뿐인 곳에서 아무도 탐내지 않을 고독한 사막의 여왕이 되자.

평소 인간관계가 서투르고 피해망상증에 시달렸던 천경자는 인간보다 개나 새 같은 동물들을 더 좋아했다. 그녀의 그림에 동물이 자주 등장하는 것은 그러한 이유 때문이다. 아프리카 풍경을 배경으로 한 〈초원 1〉[30]에서 하얀 나부의 여인은 고독한 초원의 여왕처럼 코끼리 등 위에 엎드려 있다. 온갖 동물과 식물들이 아름다운 조화를 이룬 유토피아의 세계에서 나부의 여인은 지울 수 없는 한을 간직한 채 상념에 잠겨 있다.

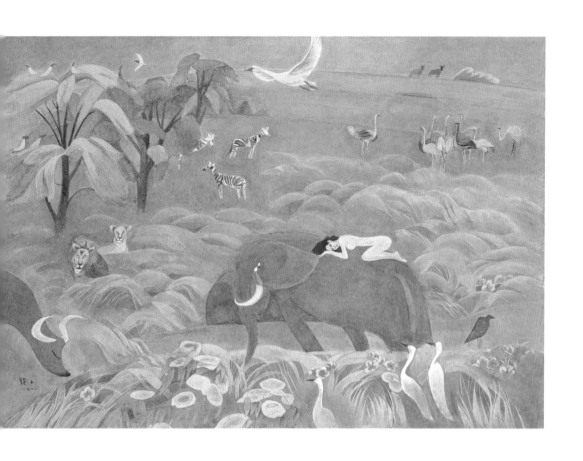

이렇게 목숨을 걸고 돌아다닌 아프리카 여행에서 천경자는 순교자 같은 자세로 스케치를 했고, 수많은 이야기를 가슴에 묻은 채 한국으로 돌아왔다. 그리고 그곳에서 스케치한 159점으로 1974년 9월 현대 화랑에서《아프리카 풍물화전》을 열었다. 또 그해 12월에는 여행지에서 쓴 글과 스케치들을 추려『아프리카 기행 화문집』을 출간하여 아프리카의 황홀했던 추억들을 책으로 남겼다.

아프리카에서 온 감각을 열어 자연의 싱싱한 기운을 포식한 천경자는 한동안 열정적으로 작업에 전념하며 개인전을 준비했다. 1978년 9월, 현대 화랑에서 열린 개인전에는 아프리카 여행에서 받은 감흥을 그린 〈초원 1〉을 비롯하여 〈내 슬픈 전설의 22페이지〉, 〈고〉, 〈탱고가 흐르는 황혼〉, 〈4월〉 등 암채를 두껍게 칠한 밀도 있는 채색화가 대거 출품되었다.

작가의 에너지가 전해졌는지, 이 전시회는 폭발적인 반향을 불러일으켰다. 전시가 열리는 열흘 동안 하루 평균 4천 명이 입장하였고, 마지막 날에는 관람객의 줄이 1백 50미터나 이어졌다. 전시 팸플릿은 3일 만에 동이 났고, 작품은 개막 첫날에 모두 팔려서 남은 기간은 전시를 위한 전시회가 되었다. 성공적인 반응에 힘입어 자신감을 얻은 천경자는 또다시 새로운 여행지를 물색할 수 있었다.

1978년 현대 화랑에서 열린《천경자 전》을 보기 위해 줄지어 있는 인파

아프리카 여행에서 돌아온 후 스케치를 정리하는 천경자

인도, 신비와 침묵의 땅

●

현대 화랑에서의 개인전을 성공리에 마친 천경자는 새로운 여행지로 신비와 침묵의 나라 인도와 정열의 땅 중남미를 선택했다. 1979년 2월부터 약 5개월 동안 인도를 거쳐 페루, 아르헨티나, 브라질, 아마존 유역을 돌아보는 일정이었다. 어느덧 50대 중반의 나이가 된 천경자는 이번에도 혼자서 스케치 여행을 단행했다.

인도에 머무는 20여 일 동안 천경자는 동물원과 시장에 들러 풍물들을 스케치했고, 대표적인 성지 바라나시와 갠지스 강, 석조 사원으로 유명한 카주라 호를 방문했다. 길거리에서 사리 두른 여인들을 그릴 때도 다른 지역에서처럼 숨어서 그릴 필요가 없어서 편했다. 항상 긴장 속에 살면서 신경쇠약에 걸릴 정도로 예민했던 그녀는 인도에서 이상하리만큼 마음의 평화를 느꼈다.

인도에서 가장 오래된 도시이자 힌두교의 성지인 바라나시에서 천경자는 시장을 돌아다니고 코끼리 등에 타보기도 하며 인도의 풍물에 빠져들었다. 힌두교도들은 이곳 갠지스 강을 성스러운 곳으로 여겨 목욕재계를 하고 전생과 이생에 쌓은 업이 씻겨 내려가길 기원한다. 갠지스 강변에는 길이 4km에 걸쳐 가트라는 목욕 시설이 있고, 그 한쪽에는 죽은 사람의 시체를 화장해서 강에 뿌리는 화장터도 있다. 사원을 배경으로 소와 개, 염소들이 어슬렁거리고, 강변 여기저기서 화장의식이 행해지고 있었다. 산 자와 죽은 자가 공존하는 갠지스 강에서 천경자는 넋을 놓고 충격적인 현장을 스케치했다.[31]

그러한 풍경을 바라보면서 천경자는 다시 태어나더라도 사람으로 태

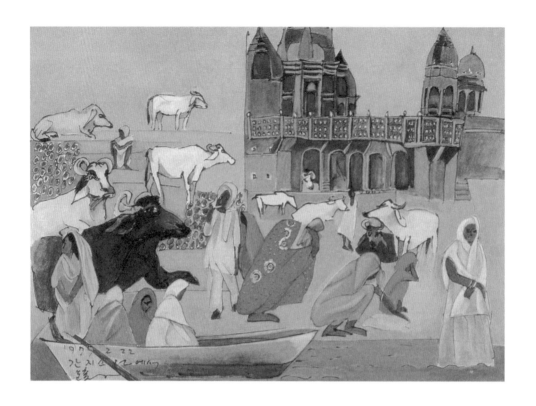

31 〈갠지스 강에서〉, 1979, 종
이에 채색, 24.5x33cm

어나기를 기원했다. 그녀는 속세를 떠나 명상적인 해탈의 세계로 나아가
는 것보다 인생이 비록 지옥 같을지언정 삶에 대한 애착이 강했다. 대립
과 갈등이 없는 편안한 곳에서는 좋은 예술이 나올 수 없기 때문이다.

 신비한 대륙 인도는 종교의 힘인지 범죄가 적고 경찰을 찾아보기 힘든
나라였지만, 천경자는 왠지 모를 답답함 때문에 견디기 힘들어했다. 그것
은 베트남의 전쟁터에서 느꼈던 활기와 상반된 감정이었다. 천경자는 인
도 사람들의 커다란 눈망울에서 한인지 슬픔인지 알 수 없는 어두운 그
림자를 느꼈다.

중남미, 탱고를 찾아서

●

인도를 떠나 멀리 중남미로 날아온 천경자는 멕시코의 플라사 메히코 투우장을 찾았다. 세계 최대 규모를 자랑하는 그곳에서는 부사리 제전이 열리고 있어 멕시코적인 정열이 느껴졌다. 투우사가 쏜 꽃 화살을 목에 받아 피가 낭자해진 소는 지칠 줄 모르고 덤비는데, 천경자의 눈에는 피가 아니라 꽃을 두르고 뛰는 것처럼 보였다. 그녀는 옛날에 본 프랑스 영화 「카르멘」과 타이론 파워의 「피와 모래」를 떠올리며 스케치를 했다. 투우는 스포츠라기보다는 의식儀式이요 예술처럼 보였다.

이 투우장면을 그린 〈플라사 메히코 투우장〉[32]을 보면 얼마나 다양한 앵글이 종합되고 있는지 알 수 있다. 관람객들은 위에서 내려다본 시점으로 원근법이 적용되고 있는 데 반해, 투우장 안의 장면은 옆에서 본 시점으로 앞뒤의 형상을 비슷한 크기로 그렸다. 이처럼 자유로운 공간 구성은 전통 동양화의 산점투시를 계승한 것이다. 이는 서양의 초점투시 원근법처럼 경직된 룰이 있는 것이 아니라 작가가 필요에 따라 상하좌우의 거리를 조정하고, 형상과 배경, 성김과 빽빽함의 변화를 자유롭게 표현할 수 있다. 김홍도의 풍속화처럼 천경자는 자신이 필요한 부분을 클로즈업하여 적절하게 배치하고 중요치 않은 부분은 과감하게 생략하는 방식으로 화면을 구성하고 있다.

멕시코에서의 일정을 마치고 잉카문명의 발상지, 페루의 쿠스코를 거쳐 원시의 밀림을 간직한 지구의 허파 아마존 정글로 가는 길은 멀고도 험난했다. 라마 공항에서 비행기가 연착되어 새벽 1시에야 목적지에 도착한 천경자 일행은 정글에서 하루를 보내고 다음 날 아마존 탐험에 나

섰다. 아마존 강은 페루 남부 안데스 산지 고원에서 시작되어 이키토스를 거쳐 브라질의 벨렘까지 흘러가며, 주기적인 범람으로 생긴 습지에는 다양한 수생식물과 동물들이 서식하고 있다.

아마존을 탐험하는 내내 그녀는 백과사전에서나 보았던 원색의 앵무새와 사람 머리 열 개를 합친 크기의 연꽃 등 열대 자연의 스케치에 여념이 없었다. 이렇게 뱀과 야자수를 비롯한 열대 식물과 온갖 날짐승에 둘러싸인 오지에서 그녀는 금붕어가 산소를 들이마시는 것 같은 후련함을 맛보았다. 〈아마존 이키토스〉[33]는 페루의 아마존 지역에서 가장 큰 도시인 이키토스의 열대 우림과 동물들을 그린 것이다.

밀림 속에 사는 원주민 아구아족은 천경자에게 고향의 향수를 불러일으켰다. 얼굴에 황칠을 하고 머리에 털실 같은 것을 쓰거나 치마처럼 두르는 그들의 모습에서 천경자는 그리운 고향의 얼굴들을 떠올렸다.

그곳에는 어린 시절에 보았던 돌바위네, 인력거네, 귀생기 아짐, 선밖에 아짐씨, 영철이네 신센 주센, 내 외사촌 순덕이 형님들이 다 나와 있었다.

사실 역사를 거슬러 올라가면 모든 인류는 한 뿌리에서 나온 하나의 민족이며, 문명화가 덜 된 원주민들의 삶에서 인간의 보편적 정서가 느껴지는 것은 당연한 일이다. 천경자는 이처럼 문명화되기 이전의 소박한 원주민들의 모습에서 지역과 인종을 초월한 인간의 본성과 정을 느꼈다. 그녀에게 이국적인 것은 이질적인 것이 아니라 어린 시절 고향에서처럼 인정이 넘치는 친근한 곳이다.

다음 여정은 남미의 파리로 불리는 아르헨티나의 수도 부에노스아이레스였다. 천경자가 젊은 시절 삶의 역경으로 지쳐 있을 때 영화 속의 아

32 〈플라사 메히코 투우장〉, 1979, 종이에 채색, 33x24cm

플라사 메히코 투우장, 멕시코시티

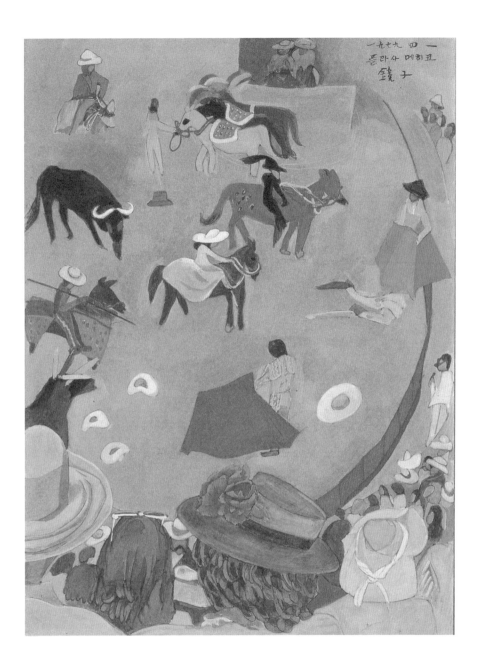

름다운 아르헨티나 풍물과 낭만은 그녀에게 위안을 주었다.

　음악과 예술의 도시 부에노스아이레스에 도착한 천경자는 탱고의 발상지 카미니토를 찾았다. 컬러풀한 원색으로 물들인 듯한 보카 지역의 명물 〈카미니토〉[34]는 유럽 각지에서 이주해 온 사람들이 고향에 대한 그리움과 외로움을 달래기 위해 탱고를 추며 위안을 받았던 곳이다. 일상에 찌든 항구도시 이민자들은 이곳에서 격정적인 감정을 춤과 음악으로 분출했다.

　천경자는 항구의 어두운 그림자 속에서 태어난 탱고에서 거부하기 힘든 매력을 느꼈다. 단조로우면서도 애처로운 탱고의 음률을 들으면 괴로움을 초월할 수 있을 것만 같았고 누군가를 사랑하고 싶어졌기 때문이다. 그러나 그곳도 세파에 물들어서 가는 곳마다 탱고 대신 디스코가 판을 치고 있었다.

　저녁에 탱고 춤을 출 수 있는 미켈란젤로 극장으로 가려 하니 비가 내리기 시작했다. 관광버스에 오르니 각국에서 온 관광객으로 꽉 차 있고, 모두가 쌍쌍이 와서 애무를 하며 사랑을 나누는데 천경자만 혼자였다. 그날 밤은 온통 백인들 틈에서 저녁을 먹어야 했다. 옆자리에 앉은 한 백인 남성이 혼자 온 천경자에게 포도주를 따라주었는데, 별안간 식은땀이 흐르고 숨이 막혀 밖으로 뛰쳐나와 토하고 말았다. 이유는 알 수 없지만 천경자는 가끔 백인을 만나면 이런 알레르기 증상이 나타났다. 억수 같은 비가 쏟아지는 하늘을 쳐다보고 나서야 그녀는 겨우 백인 알레르기에서 벗어날 수 있었다.

　아르헨티나에서 백인 알레르기에 혼이 났던 천경자는 다음 목적지인 브라질에 가서 흑인들을 보니 살 것 같았다. 젊은 시절 뱀을 수호신으로 삼을 정도로 뱀과의 인연이 깊은 천경자는 상파울로 교외에 있는 브탄탄

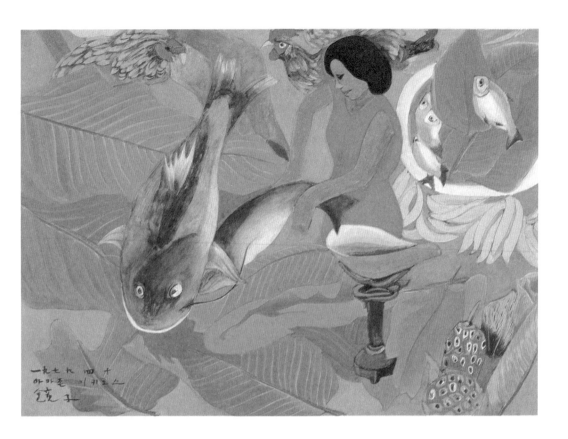

독사연구소를 찾아갔다. 이곳은 독사에서 추출한 독액으로 해독제를 만드는 곳으로 유명한데, 마침 파업으로 문이 닫혀 있었지만 야외 사육장에서 브라질 전국에서 잡아들인 각종 독사들을 한눈에 볼 수 있었다. 그녀는 독사들이 땅바닥을 기어 다니는 모습에서 젊은 시절 광주 역전의 뱀 집에서 스케치하던 자신의 모습을 떠올렸다.

리오에서 정열적인 삼바 춤 축제를 보고 브라질과 파라과이 국경에 있는 웅장한 이구아수 폭포를 끝으로 중남미 여행은 마무리되었다. 마지막 여행지였던 브라질에서 천경자는 "죽기 일보 직전의 고독, 두꺼운 벽을 주먹으로 꽝꽝 치고 싶은 고독"을 느꼈다. 그녀는 나이에 상관없이 여자는 마음과 몸을 기댈 수 있는 사랑하는 이성이 존재해야 고독을 물리칠 수 있다는 것을 절실하게 깨달았다. 고독이 한계에 달해서인지 여행 막바지에는 열은 없는데 홍역처럼 전신에 붉은 반점이 올라오기도 했다. 불치병에 걸린 것인가 싶어 걱정했으나 서울로 돌아오니 그러한 증상들은 씻은 듯이 사라졌다.

천경자는 마치 신들린 사람처럼 혼자서 지구 한 바퀴를 돌았다. 여행 중에는 항상 고독하고 힘들지만, 돌아오면 그때의 외로움과 피곤이 환희와 열정으로 바뀌어 아련한 추억이 되었다. 이 긴 여행에서 그녀는 120여 점을 스케치했고, 이 중에서 60여 점을 골라 1980년 3월에 현대 화랑에서 《인도 중남미 풍물전》을 열었다.

34 〈탱고를 찾아서(카미니토)〉, 1979, 종이에 채색, 24x27cm

문학기행

4

"

내게 있어서 여행이란 무엇인가.

수양버들 가지가 바람에 흔들리고 있는
정말 아무렇지도 않는 하찮은 일에서도

나는 멀고 먼 아름다운 과거를 자유로이 헤매며
숱한 여행을 하고 있지 않은가.

그런데 또 나는 여행을 떠난다.

"

천경자는 자신의 체험에서 우러나온 진솔한 감정을 맛깔스럽고 진솔한 글로 표현하여 여성들에게 큰 호응을 얻었다. 그녀의 주업은 화가이지만 10여 권이 넘는 에세이집을 낸 수필가이기도 하다. 한동안은 그림을 팔아 얻는 수익보다 수필집의 인세 수입이 많았던 적도 있다. 평소 문인들과 폭넓은 교유를 했으며 소설가 박경리는 천경자의 글에 대해 "그의 언어를 시적이라 한다면 속된 표현, 아찔하게 감각적이다"라고 했다. 또 최인호는 "천경자의 글은 어떤 고뇌의 소산이기보다는 신이 내린 무녀의 입에서 저절로 흘러나오는 주문처럼 보인다"라며 부러워했다.

꿈 많은 문학소녀이자 영화광이었던 천경자는 젊은 시절부터 많은 영화를 보면서 예술적 영감을 얻었고, 『레미제라블』, 『폭풍의 언덕』, 『페스트』 같은 명작 소설들과 4차원 세계를 다룬 SF소설을 즐겨 읽었다. 그렇게 영화나 소설 속 여주인공들에 감정 이입하면서 현실의 역경을 견뎌내고 자신의 꿈을 키울 수 있었다.

새로운 스케치 장소를 물색하던 천경자는 1980년대에 자신에게 영감을 준 문인들의 발자취와 영화의 배경이 되었던 장소들을 찾아다니는 문학기행을 계획했다. 그것은 자신이 공감했던 작가나 소설 속의 주인공들을 직접적으로 환기시켜 타성에 젖어가는 자신의 예술적 감성을 일깨우기 위함이었다.

폭풍의 언덕

●

1980년 10월부터 약 4개월 동안 천경자는 하와이 군도와 영국을 여행하며 자신이 좋아했던 문인들의 발자취를 찾아 나섰다. 겨울의 문턱에 들어선 쌀쌀한 날씨에 그녀는 오래전부터 꿈꾸어 온 에밀리 브론테의『폭풍의 언덕』의 현장을 찾아 하워스로 갔다. 하워스는 영국의 여류 소설가 브론테 자매가 살았던 요크셔 주의 작은 도시로, 이들이 아니었다면 일부러 찾아올 리가 없는 황량한 들판이다. 여름이면 키 작은 히스 꽃들이 끝없이 펼쳐지는 황야를 엷은 보랏빛으로 물들이고, 한가하게 풀을 뜯는 양들과 가끔 하이킹하는 사람들만이 오갈 뿐이다.

이곳을 배경으로 쓰인『폭풍의 언덕』은 출간 당시 비윤리적이라는 이유로 비난을 받았지만, 후에 격렬한 인간의 애증을 강렬한 필치로 표현한 불후의 걸작으로 재평가되었으며 수많은 영화로 제작되기도 했다.

천경자의 장미를 먹은 백마

리즈 역에서 기차로 30분 거리의 키슬리에서 내려 하워스로 가려는데 빗줄기가 굵어졌다. 천경자는 가게에서 우산을 사고, 꽃집에 들러 에밀리 브론테의 무덤에 놓을 장미 다섯 송이를 샀다. 그러나 그날따라 바람이 거세게 불어 우산을 펴자마자 우산살이 부러져버렸다.

브론테 자매가 자란 부친의 목사관은 지금은 박물관으로 사용되고 있고, 자매의 방은 그대로 보존되어 있다. 에밀리가 『폭풍의 언덕』을 집필한 곳은 2평 규모의 작은 방인데, 창문 밖으로는 묘지가 보이고 위로는 하워스 무어(황야)가 보인다. 비바람이 심하게 몰아치던 그 날, 천경자는 언덕에 오르다가 벌판에서 세 마리의 말을 만났다. 그중 백마 한 마리가 에밀리의 무덤에 놓으려고 산 장미 다섯 송이를 그대로 삼켜버렸다.

묘지를 지나 습지대를 타고 끝없이 노란 갈대밭 사이로 검붉은 히스 꽃들이 날리는 폭풍의 언덕을 오르는데, 폭풍우가 심하게 후려쳤다. 육체를 후려치는 폭풍우를 맞으니 오히려 몸과 마음이 개운한 느낌이었다.

원작에서는 거센 폭풍이 몰아치던 날 밤, 워더링 하이츠의 주인이자 요크셔 지방의 명문가인 언쇼우는 고아소년 히스클리프를 데려와 친자식처럼 키운다. 언쇼우의 아들 힌들리는 아버지의 사랑을 빼앗은 히스클리프를 미워하지만, 딸 캐서린은 히스클리프와 운명적인 사랑에 빠진다. 언쇼우가 죽자 힌들리는 히스클리프를 하인처럼 학대하고, 그럴수록 캐서린과 히스클리프의 사랑은 더욱 끈끈해진다. 이들은 서로 사랑하지만 신분 차이를 극복하지 못하고 결국 캐서린은 부잣집 아들인 에드가와 결혼한다. 3년 후 부유한 신사가 되어 돌아온 히스클리프는 자신을 괴롭힌 힌들리를 파멸시키고, 에드가의 동생 이사벨과 결혼한다. 그러나 캐서린이 죽음에 임박하자 캐서린에게 달려가 유령이 되어서라도 곁에 있어 달라고 절규한다.

워더링 하이츠(폭풍의 언덕)

거칠고 악마적인 인간의 애증과 복수, 모순과 혼돈으로 뒤섞인 인간의 감정을 강렬하고 서정적인 필치로 묘사한 에밀리는 이 작품을 출판한 이 듬해 1848년, 건강이 급속하게 나빠져 서른 살의 나이로 생을 마감했다.

천경자는 히스클리프가 캐서린의 영혼을 찾아 헤맸던 바로 그 장소에 서서 후려치는 바람을 맞고 있으니 모든 것을 잊을 수 있었다. 히스 꽃과 잡초 외에는 아무것도 없는 삭막한 황야에서 천경자는 살면서 겪어야 했

던 수모와 불쾌감, 아픈 상처들을 씻어냈다. 어떻게 보면 그녀의 인생도 가파른 경사와 완만한 언덕, 그리고 깊은 계곡에 휘몰아친 비바람을 견뎌낸 폭풍의 언덕이었다.

그곳을 배경으로 천경자는 두 점의 〈폭풍의 언덕 2〉[35]를 그렸다. 그림에서 회색빛 하늘에 무한히 펼쳐지는 황량한 벌판은 아름다운 황금빛 물결로 출렁이는 듯하다. 천경자는 거기에 안락함을 멀리하고 잡초처럼 살아온 자신의 황량한 인생을 담아냈다.

헤밍웨이의 집
●

1983년 천경자는 미국의 최남단 플로리다 마이애미에서 다리로 이어진 섬들을 지나 마지막에 있는 섬 키웨스트를 방문했다. 마치 하늘을 달리고 있는 듯한 착각에 빠져들게 하는 해안도로로 유명한 키웨스트는 바다 낚시를 좋아했던 헤밍웨이가 무명작가 시절에 살았던 곳이다. 그는 결혼을 네 번이나 하면서 그때마다 거주지를 옮겨 다녔는데, 이곳은 둘째 부인이었던 폴린과 함께 지낸 곳이다. 헤밍웨이는 이곳에서 『무기여 잘 있거라』, 『킬리만자로의 눈』과 같은 주옥같은 걸작들을 썼다.

키웨스트에 도착한 천경자는 헤밍웨이의 단골 술집이었다는 '슬로피 조'를 찾았다. 전자음악이 요란하게 울리는 술집 안에는 헤밍웨이의 사진들이 걸려 있었고, 디스코를 추는 젊은이들과 맥주를 마시는 사람들로 와글와글

고양이들과 식사하며 여가를 즐기고 있는 헤밍웨이

했다. 주문을 받으러 온 여자 종업원에게 헤밍웨이가 즐겨 마신 술이 뭐냐고 묻자 그때 자기 나이가 두 살이어서 모르겠다고 답해 웃음이 나왔다. 당시 헤밍웨이는 이 술집 주인과 무척 친했다고 한다.

부친이 외국 화장품 점포를 운영하여 부유했던 헤밍웨이의 부인 폴린은 이곳에 다양한 나무를 심고, 2층 서재와 별채 사이에 구름다리를 놓았으며 집 안에 풀장까지 만들었다고 한다. 헤밍웨이는 어느 날 선장으로부터 고양이 한 마리를 선물 받았는데, 이 고양이는 발가락이 6개인 다지증 고양이였다. 헤밍웨이는 이 고양이를 스노우볼이라고 이름 짓고, 집 마당을 개조해서 고양이가 자유롭게 뛰어놀 수 있게 했다.

스노우볼은 헤밍웨이의 집필을 방해하거나 글을 쓰고 있는 타자기 위에 올라타더라도 혼나지 않는 유일한 대상이었다. 고양이를 너무 좋아했던 헤밍웨이는 집에서 무려 60마리의 고양이를 길렀으며 고양이 전담 고용인과 조수까지 둘 정도였다. 고양이 먹이 값만도 당시 돈으로 매달 6백 달러가 들었고, 헤밍웨이가 낚시해온 생선도 모두 고양이들의 몫이었다고 한다.

현재 기념관으로 운영되고 있는 헤밍웨이의 생가에는 그가 쓰던 가구들과 그가 키우던 고양이의 후손 30여 마리가 가족을 이루어 살고 있다. 일명 헤밍웨이 고양이로 불리는 이들은 일반 관람객이 접근할 수 없는 헤밍웨이의 침대에서 낮잠을 즐기는 특권까지 누리고 있다.

천경자는 키웨스트의 창이 많은 시원한 집에서 고양이들과 함께 머무르면서 소설을 쓰고, 오후에는 낚시, 저녁에는 바에 나가 주인과 담소를 나눴을 헤밍웨이를 생각하며 그의 집을 그렸다. 헤밍웨이는 문명의 세계를 속임수로 보고 가혹한 현실에 맞섰다가 패배하는 인간의 비극적인 모습을 건조하고 간결한 문체로 묘사했다.

천경자의 작품 〈헤밍웨이의 집 2〉[36]에는 루소의 식물들이 연상되는 야자수 밑에서 헤밍웨이의 고양이들이 자유롭게 무리지어 정면을 응시하고 있다. 마치 헤밍웨이의 파란만장한 삶을 모두 알고 있다는 듯, 그들은 영민한 눈빛으로 영원히 부재할 주인의 손님들을 맞이하고 있다.

욕망이라는 이름의 전차
●

뜨거운 섬 키웨스트에는 또 한 명의 유명한 예술가가 살았었는데, 바로 미국을 대표하는 극작가 테네시 윌리엄스이다. 그는 1940년 왼쪽 눈 백내장 수술을 마치고 평소 즐기던 수영과 집필 활동을 함께 할 수 있는 장소를 모색하다 이 섬에 정착하게 된다. 윌리엄스는 어린 시절부터 병마에 시달린 데다 환경적으로 항상 여자들에게 둘러싸여 자라서 그런지 여성적 감수성이 풍부했다. 그의 아버지는 여성스러운 아들의 성격을 싫어했고, 어머니도 역시 원치 않는 결혼을 한 아들에 대해 고압적인 태도를 보였다.

영화 「욕망이라는 이름의 전차」에서 블랑쉬(비비안 리)와 스탠리 (말론 브란도)

　과거 윌리엄스의 영화를 본 천경자는 그가 고독한 사람이고, 섬세한 감수성과 어린 시절의 꿈을 간직한 작가라는 생각에 많은 공감을 느꼈었다. 그의 대표작 『욕망이라는 이름의 전차』, 『뜨거운 양철 지붕 위의 고양이』뿐만 아니라 『지난여름 갑자기』, 『우수雨愁』 같은 작품에서 천경자는 비련의 여주인공들과 공포가 깔린 슬픔에 큰 감동을 받았었다.

　윌리엄스의 집은 헤밍웨이의 저택과 비교하면 초라하기 짝이 없는 단층 건물에 백열등이 켜진 채로 잠겨 있었고, 왼쪽 뜰엔 거대한 열대수의

넓적한 이파리들이 하늘 한쪽을 가리고 열풍에 하늘거리고 있었다. 천경자는 강렬한 햇볕 때문에 길 건너편에서 우산을 어깨에 걸고 그 집을 그려야 했다.

내친김에 천경자는 테네시 윌리엄스의 희곡『욕망이라는 이름의 전차』의 무대가 된 뉴올리언스를 찾았다. 여기에는 욕망의 거리라는 전차 노선이 있었는데, 이 전차는 실제 해수면보다 낮아 늘 습기로 가득 차 있는 뉴올리언스의 한복판을 달렸다. 윌리엄스는 이곳에서 호텔 보이와 제화 회사의 잡부로 일하면서 희곡과 시, 단편소설을 썼다.

연극과 영화로도 대히트를 친『욕망이라는 이름의 전차』는 미국의 부유한 남부 가정의 갈등을 배경으로 탐욕과 정욕, 그리고 좌절과 무기력에 젖어 있는 인간의 내면을 적나라하게 드러낸 작품이다. 주인공 블랑쉬는 미국 남부 몰락한 지주 집안 출신으로 거만하지만 섬세하고 현실에 적응하지 못하는 여인이다. 때로는 과거의 환상에 젖기도 하고, 때로는 방탕함에 자신을 내던지는 그녀는 냉혹한 현실 앞에서 번번이 좌절한다. 결국 그녀는 욕망이라는 이름의 전차를 타고 끈적끈적하고 지저분한 항구도시 뉴올리언스에 있는 동생 집을 찾아가지만, 그곳에서 동생의 남편 스탠리와 갈등을 겪고 겁탈까지 당한 후 정신병원으로 이송된다.

전통적 가치가 무너지고 상업주의가 판을 치던 미국을 배경으로 만들어진 이 영화에서 천경자는 이상과 현실을 조화시키지 못하고, 꿈과 현실 사이에서 헤매는 자신의 모습을 발견했다. 그녀는 유럽풍의 거리 프렌치쿼터에 있는 세인트루이스 성당을 바라보며 블랑쉬의 슬픈 눈동자를 떠올렸다. 블랑쉬 역을 맡은 세기의 여배우 비비안 리가 "그 종소리를 제외하면 프렌치쿼터에는 청결한 게 없다"라고 히스테릭하게 외친 소리가 바람을 타고 심장에 울리는 듯했다.

37 〈욕망이라는 이름의 전차〉, 1987, 종이에 채색, 31.5x41cm

욕망의 전차, 1947년경

지금도 뉴올리언스에 욕망이라는 이름의 전차가 있을까 싶어 사람들에게 물어물어 찾아갔더니, 세인트루이스 성당 뒷길을 달리던 욕망이라는 이름의 전차는 현재 욕망이라는 이름의 버스로 바뀌어 있었다. 이윽고 미시시피 강기슭에서 멀지 않은 민트박물관 뜰에서 수박색 바탕에 진한 벽돌색 줄이 그어진 욕망이라는 이름의 전차를 어렵게 찾아냈다. 천경자는 사무실에 들어가 그림 그리는 것을 허락받고 저 전차가 영화에서 본 욕망이라는 이름의 전차냐고 물었다. 그러자 나이 지긋한 여직원으로부터 "나는 테네시 윌리엄스를 싫어해요"라는 신경질적인 대답이 돌아왔다.

땅바닥에 앉아 열심히 전차를 그리고 있는데, 연인으로 보이는 젊은 백인 한 쌍이 다가와 사진을 찍었다. 순간 황혼의 나이에 홀로 여행하며 전차나 그리고 있는 자신의 모습이 그들과 대비되어 처량하게 느껴졌고, 마음 깊은 곳에서 슬픔이 복받쳐 올랐다.

> 내 청춘은 집안의 몰락과 2차 대전의 소용돌이 속에서 시달리며 보냈다. 추한 현실을 아름다운 정경으로 이겨보려는 슬픈 욕구는 있었지만, 내겐 지지리도 연인 복마저도 없다. 그래서 빗나간 나의 청춘은 차라리 한 편의 비극적인 영화와 소설에 빠져들었고, 탱고와 블루스에 심취했다.

천경자는 자신의 신세를 한탄하면서 〈욕망이라는 이름의 전차〉[37]를 완성했다. 우리는 과연 욕망이라는 이름의 전차를 타고 천국이라는 역에 도달할 수 있을까? 꿈과 환상에 사로잡혀 살았던 블랑쉬의 욕망이 현실의 벽에 부딪혀 결국 파멸의 길을 걸었듯이, 천경자도 자신의 욕망이라는 이름의 전차가 천국에 닿을 수 없음을 알고 있었을 것이다. 경직된 사

회 속에서 개인의 꿈과 욕망은 단지 환상 속에서나 실현이 가능하다는 것을 말이다. 천경자의 예술세계에서 드러나는 한과 슬픔은 인간의 필연적 귀결이요, 그녀에게 예술은 현실에서 억압된 불쾌한 욕망을 아름다운 환상을 통해 구현하는 행위였다.

모뉴먼트 밸리

●

미국 서부에 있는 모뉴먼트 밸리는 서부영화의 단골 촬영장소이다. 이곳은 나바호 족의 자치구역이 북쪽 한구석을 점유하고 있어 사라져가는 인디언의 전통을 볼 수 있는 곳으로도 유명하다. 천경자의 미국 서부 여행은 당시 로스앤젤레스에서 회사 주재원으로 근무하던 막내아들 내외와 함께 했다.

이들은 모뉴먼트 밸리를 가는 길에 애리조나 주 중남부에 있는 사막도시 피닉스에 들렀다. 그곳은 일 년 내내 온도가 22도 아래로 내려가지 않을 정도로 무덥고 건조한 곳이다. 유명 관광지인 사막식물원에는 뜨거운 햇빛을 받고 자란 장대한 선인장들로 즐비했는데, 특히 사와로 선인장은 성장 속도가 매우 더디지만 무럭무럭 성장하면 높이가 최대 20m까지 큰다고 한다. 천경자는 이곳에서 수천 종의 선인장과 꽃, 나무 등을 스케치하며 사막의 열기를 섭취했다.

붉은 숨을 토해내던 태양이 떨어지자 사막은 새로운 생명력으로 다시 태어났다. 크고 작은 별들이 칠흑 같은 사막의 밤하늘을 수놓았고, 천경자 일행은 마치 외계에 온 것 같은 경이로운 착각에 다리가 후들거렸다.

다음 날, 애리조나 주와 유타 주의 경계에 있는 모뉴먼트 밸리에 도착하니 지평선 위로 거대한 암석 봉우리들이 놓여 있었다. 이곳은 고전 서부영화인 존 포드 감독의 「역마차」를 찍은 곳으로 유명하다. 존 포드는 나바호 족의 성지이자 흙바람이 이는 황야인 이곳을 사랑했다. 「역마차」외에도 「아파치 요새」, 「수색자」, 「웨건 마스터」, 「샤이엔의 가을」 등이 모뉴먼트 밸리를 배경으로 한다. 모뉴먼트 밸리의 암석 봉우리들은 구체적인 사건에 연루되지는 않지만, 매우 중요한 역할을 맡고 있다. 시간이 정지된 것 같은 황량한 풍경과 대비되어 영화 속 등장인물들은 유쾌한 소란과 난장을 피우고 때로는 혼돈과 활력을 일으키기도 한다. 존 포드는 자연과 문화를 통합하는 동시에 이곳의 적막하고 숭고한 분위기에 시적인 역할을 부여했다.

붉디붉은 광활한 대지 위에 거대한 바위산들이 띄엄띄엄 솟아 있는 〈모뉴먼트 밸리〉[38]를 그리면서 천경자는 드라마 같은 사건들로 점철된 자신의 인생을 떠올렸을 것이다. 모뉴먼트 밸리의 삭막한 적황색 대지는 천경자의 그림에서 꽃피고 녹음이 우거진 따스한 대지로 새롭게 피어

38 〈모뉴먼트 밸리〉, 1987, 종이에 채색, 32x41cm

존 포드의 영화 「역마차」의 한 장면(좌)
모뉴먼트 밸리의 풍경(우)

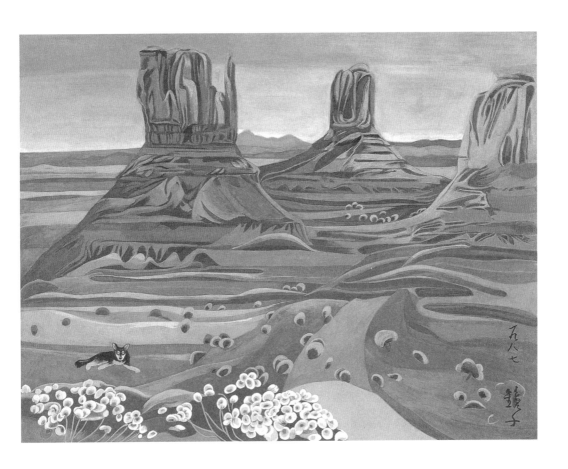

났다. 눌눌한 고향의 배추색과 모뉴먼트 밸리의 황량한 황갈색이 황홀한 조화를 이루었고, 사막의 황량한 암석 봉우리들은 마치 리듬 있게 파도 치는 바다 위의 섬들처럼 따스한 낭만이 깃든 장소로 변했다. 여기에 천경자의 분신처럼 보이는 개 한 마리가 강렬한 태양빛에 겨워 엎드린 채 고독하게 광활한 계곡을 지키고 있다.

바람과 함께 사라지다
●

때로는 좋은 영화 한 편이 삶에 지쳤을 때 큰 힘이 되기도 한다. 천경자 는 인생의 모진 바람과 폭풍우가 몰아닥친 20대 때 영화 「바람과 함께 사 라지다」를 보았다. 애틀랜타의 농장에서 주인공 스칼렛 오하라가 한 뿌 리 남아 있는 당근을 뽑아 먹으면서 외치는 장면이라든가, 벨벳 커튼을 찢어 드레스를 만들어 입는 장면은 당시 실의에 빠져 있던 천경자에게 삶의 용기와 의욕을 불어넣어 주었다.

인생의 근원적인 향수에 젖게 해준 「바람과 함께 사라지다」의 장소를 보고 싶은 마음에 천경자는 미국 중부에 있는 애틀랜타로 날아갔다. 미 국 남북전쟁의 격전지이자 흑인 노예해방과 인권운동의 중심이 되었던 애틀랜타는 미국 문학사상 최고의 이야기꾼으로 꼽히는 마가렛 미첼이 태어난 곳이다. 그녀는 법률가이자 역사가였던 아버지로부터 들은 남북 전쟁 이야기와 방대한 독서를 토대로 역사소설 『바람과 함께 사라지다』 를 집필했다.

당초의 우려와 달리 이 책은 6개월 만에 백만 부가 넘게 팔리는 대성공

영화 「바람과 함께 사라지다」에서 스칼렛 오하라 역을 맡은 비비안 리

을 거두고 그해에만 30여 국에 번역 출간되었다. 이 인기에 힘입어 1939년에 영화화되었고, 스칼렛 오하라 역을 맡은 비비안 리는 아카데미상 10개 부문을 휩쓸었다. 미첼은 1949년 교통사고로 짧은 생을 마감했지만, 이 작품 하나로 영문학사에 자신의 이름을 각인시키는 데 성공했다.

원작의 배경이 된 미국 동남부 조지아 주의 애틀랜타는 신사도와 목화밭으로 상징되는 지역이다. 용감한 기사도와 우아한 숙녀, 귀족과 노예의 전통이 잘 보전되던 이곳에 남북전쟁이 터지면서 노예제를 바탕으로 한 남부의 전통이 바람처럼 사라져버린다. 과거적 가치에 집착하는 남자들과 달리, 진취적인 성격을 가진 농장주의 딸 스칼렛은 강한 의지로 어려움을 극복해낸다. 마지막 장면에서 스칼렛은 고향 타라의 고목 옆에서 진홍빛 노을을 바라보며 "내일 생각하자. 내일은 내일의 태양이 뜰 거야"라는 명대사를 남긴다. 어제는 바람처럼 사라진 히스토리이고 내일은 알 수 없는 미스터리지만, 우리들은 항상 과거의 실패와 고답적인 전통에 갇혀 괴로워한다. 스칼렛이 남긴 명언은 과거적 가치에 집착하는 우리들의 견고한 편견에 균열을 만들어놓았다.

천경자는 미첼의 유물이 전시된 도서관을 둘러보고, 다음 날 시가에서 멀지 않은 미첼의 생가를 찾았다. 그곳은 누구의 집이라는 표시도 없이 출입금지 표지판만 붙어 있는 3층 건물의 폐가였다. 내부를 볼 수 없어 아쉬워하던 천경자는 할 수 없이 건너편 잔디밭에 주저앉아 물끄러미 그 집을 바라보며 상념에 잠겼다. 이윽고 목화밭을 바라보며 생에 대한 무한한 슬픔을 느끼고, 대작을 쓰고 난 뒤의 허탈감에 젖었을 미첼을 떠올리며 그림을 그리기 시작했다.

폐가나 다름없던 〈애틀랜타 마가렛 미첼 생가〉[39]는 천경자의 손을 거치면서 동화에서나 나올 법한 초록 지붕의 하얀 집으로 변했다. 지울 수

없는 한과 고통을 남겼던 인생의 역경은 바람과 함께 사라지고, 고요한 대기는 늦가을의 힘없는 낙엽마저 떨어뜨릴 수 없을 것 같다. 하늘의 흰 구름은 보랏빛 환상이 되어 두둥실 떠다니고 있다.

이처럼 천경자의 풍경은 단순히 눈에 보이는 대로 그리는 것이 아니라 그 장소에 깃든 비극적인 주제나 인간적 슬픔을 정감 있는 색채를 통해 환상의 세계로 승화시킨 것이다.

39 〈애틀랜타 마가렛 미첼 생가〉, 1987, 종이에 채색, 32x40cm

마가렛 미첼 생가

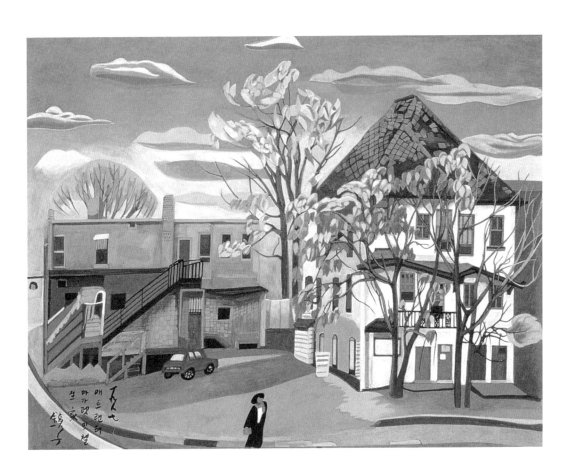

환상 속의 자아상

5

"

살아가면서 뭔지 막연하지만 우리를 엄습하는
불안과 공포, 환상을 그리고 싶다.

육체적으로 뚫고 나갈 수 없는 이런 심상을
금색, 은색, 청동색을 써서
괴기스럽고 무한한 우주의 설계를 그려보고 싶다.

심장이 멎은 듯한 여인,
금속성의 꽃들을 …

"

일반적으로 화가들이 자화상을 즐겨 그리는 이유는 자신의 감정을 객관화할 수 있기 때문이다. 특히 렘브란트나 고흐처럼 자의식이 강한 작가들은 자신의 불안하고 격정적인 감정을 자화상을 통해 표현했다. 감정이 객관화된다는 것은 감정에 휘둘리지 않고 관조자가 된다는 것이고, 그럼으로써 감정의 지배에서 벗어날 수 있다. 천경자의 인물상은 비록 자신을 모델로 삼지 않았더라도 자신의 욕망과 환상을 투영했다는 점에서 자아상自我像으로 볼 수 있다.

일반인들이 경직된 사회적 규범과 제도 속에서 자신의 꿈과 욕망을 실현하는 것은 쉽지 않은 일이다. 그러나 예술가들은 현실적 제약에 굴복하지 않고 환상을 통해 영혼의 위안을 찾아 작품을 통해 객관화한다. 천경자 역시 소녀 같은 꿈과 환상을 통해 영혼의 자유를 누렸고, 그것을 섬세하게 표현했다. 그러나 천경자의 환상은 상징주의나 초현실주의자들의 억압된 무의식이나 꿈과는 차이가 있다. 그녀는 영화 속 비극의 여주인공이나 자신이 현실에서 만났던 이상향의 여인, 혹은 자신을 구원해줄 초월적 능력을 가진 여인상들과 자신을 동일시했다.

천경자는 이러한 이상향의 여인들과 무언의 대화를 나누며 현실에서 억압된 자신의 꿈을 실현하고 영혼의 생기를 얻을 수 있었다. 그녀가 시련과 고통 속에서도 그림을 그릴 수밖에 없었던 이유는 그것이 자신의 영혼을 위로하고 상처 난 자아를 치유할 수 있는 유일한 방법이었기 때문이다. 고흐 같은 예술가도 그렇겠지만, 천경자에게 예술은 자신을 구원하는 종교 같은 것이었다.

비련의 여주인공

●

천경자는 인생의 시련을 겪을 때마다 스스로를 비련의 여주인공처럼 생각했다. 이러한 자아상은 어머니의 격려에 힘입은 바가 크다. 생전에 그녀의 어머니는 천경자가 남으로부터 피해나 수모를 당할 때마다 "니나나나 전생에 황후였는가 보다. 그런 사람이 다시 태어나면 안 좋단다"라는 말로 위로해주곤 했다. 이 말은 삶의 고난이 심해지고 지푸라기라도 잡고 싶은 절박한 상황에 처했을 때 큰 힘이 되었다. 그래서 천경자는 힘들 때마다 자신이 전생에 어느 왕조의 황후였다는 상상을 하며, 현실의 고통을 운명처럼 받아들이고 세상에 저항하곤 했다.

인생의 주인공들은 비극적인 운명과 핍박 속에서도 좌절하지 않고 자신의 순수한 꿈을 향해 매진한다. 그들의 삶이 비록 미숙하게 보일지라도 우리는 꿈을 향한 그들의 순수한 열정을 응원하게 된다. 천경자는 영원히 미완성이 될지도 모를 꿈을 향해 쓰라린 고배와 불운을 기꺼이 받아들였다. 그리고 영화 속의 여주인공들의 화려함 속에 감추어진 슬픔에 공감하며 스스로를 위로했다.

천경자의 〈청춘의 문〉[40]은 스웨덴 출신의 전설적인 여배우 그레타 가르보를 모델로 한 작품이다. 완벽한 미모에 치명적인 매력으로 남성들의 우상이 되었던 그레타 가르보는 스크린의 여신이었지만, 뭇 남성들의 청혼을 거절하고 평생을 독신으로 살았다. 나중에 여배우 미미 폴락에게 쓴 편지가 공개되면서 그들이 동성애자였다는 사실이 밝혀졌고, 폴락은 이혼을 당했다. 이 사실이 매스컴에 오르내리자 가르보는 폴락의 사생활을 지켜주기 위해 인기절정의 시기에 은퇴를 결정했다. 그녀는 수많은

천경자와 어머니

남성들로부터 사랑을 받았지만, 정작 자신이 사랑하는 사람을 가까이하
지 못하고 평생을 고독하게 산 비운의 여배우였다.

〈청춘의 문〉에서 그레타 가르보는 두 눈을 지그시 감은 채 창백한 얼
굴을 하늘로 쳐들고 우수에 찬 표정을 짓고 있다. 다리에는 화려한 꽃들
로 치장되어 있지만 상념에 젖은 표정과 가늘게 늘어진 손가락은 왠지
멜랑콜리한 슬픔이 느껴진다. 목에 두른 보라색 색종이는 현실과 이상의
좁힐 수 없는 간극을 상기시킨다. 그리고 실제보다 다소 길어진 얼굴과
관능미가 제거된 꼿꼿한 몸, 그리고 가느다란 손은 천경자 자신의 모습
을 투영시킨 것이다. 그녀는 화려함 속에 감추어진 슬픔과 고독을 읽어
내고 거기에서 인간 본연의 아름다움을 찾고자 했다.

또 다른 작품 〈팬지〉[41]는 뭇 남성들의 심금을 울렸던 마릴린 먼로를 모
델로 삼았다. 그림 속 마릴린 먼로는 유리병 안에서 팬지꽃을 화관으로
쓰고 있다. 전설에 의하면, 가장 로맨틱한 꽃으로 알려진 팬지는 처음에
흰색이었다. 그런데 사랑의 신 주피터가 자신이 연모하는 시녀에게 화살

그레타 가르보와 천경자

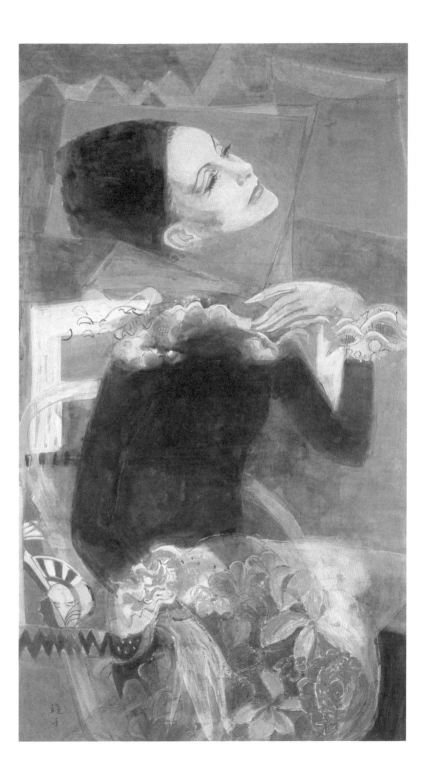

을 쏜다는 것이 실수로 길가에 있는 오랑캐꽃을 쏘아 3가지 색의 제비꽃이 생겨났다고 한다. 또 지상으로 내려온 천사가 제비꽃의 아름다움에 반해 뚫어지게 바라보다가 세 번 키스한 것이 3색의 팬지꽃으로 피어났다는 설도 있다.

삼색제비꽃이라고도 불리는 팬지는 그림에서 아름다운 색채의 향연을 벌이고 있고, 화병에는 마릴린 먼로가 섹시한 입술로 활짝 웃고 있다. 하지만 게슴츠레하게 뜬 눈에는 우수에 찬 슬픔과 고독이 가득하다. 화려하게만 보이는 그녀의 삶에 말 못할 고뇌와 슬픔이 왜 없었겠는가.

아버지가 누구인지도 모르고 태어난 마릴린 먼로는 정신장애가 있는 어머니 밑에서 자라다가 입양되었고, 양아버지에게 성추행을 당하고 보육원과 고아원을 전전하는 등 불우한 어린 시절을 보냈다. 16세의 어린 나이에 결혼을 하지만 4년 만에 헤어지고, 유명한 야구선수 조 디마지오와의 두 번째 결혼도 남편의 상습적인 폭행으로 끝이 났다. 어찌나 맞았는지 얼굴에 있는 멍을 감추기 위해 늘 짙은 화장을 해야 했다는 먼로의 이야기는 우리가 생각하는 스타의 화려한 모습과는 거리가 있다.

이후 극작가 아서 밀러와 결혼했지만 두 번의 유산과 심한 우울증에 괴로워하다 이혼해야 했다. 술과 마약에 찌들어 살던 먼로는 몇 차례 자살시도를 했고 정신과 치료를 받다가 1962년 자신의 침대에서 의문의 죽음으로 생을 마감했다. 그녀는 20세기를 뒤흔든 섹스 심벌이자 화려한 대중스타였지만, 동시에 가장 불행한 삶을 살았던 여인이었다.

천경자의 작품에서 팬지꽃과 마릴린 먼로는 겉으로는 화려하지만 슬픔을 간직하고 있다는 점에서 공동의 운명이다. 화려하게 핀 꽃은 아름답지만 곧 져야 할 운명이기에 슬프고, 마릴린 먼로의 아름다움은 내면에 치명적인 상처와 고독이 있기에 슬픈 것이다. 천경자는 화려함 속에

내재된 존재의 슬픔을 간파했고, 슬픔이 피할 수 없는 존재의 운명이라면 슬픔과 한은 아름다울 수 있다고 믿었다.

42 〈길례 언니〉, 1973, 종이에 채색, 55x43.5cm

길례 언니

●

〈길례 언니〉[42] 시리즈는 1970년대 맑고 청순한 눈망울의 여인상으로 대중들에게 큰 인기를 얻었다. 이 여인상은 생존했던 실제 인물에 천경자의 환상이 결합된 청순한 처녀상이다.

1973년 무더운 여름날, 천경자는 둘째 딸을 모델로 하여 여인상을 그리다가 기억 속에 아련히 남아 있는 길례 언니를 떠올렸다. 그녀는 고흥 공립보통학교 4년 선배로, 광주욱고녀 시절 방학을 맞아 고향에 왔다가 모교에서 열린 박람회에서 그녀를 다시 만났다. 뾰족구두에 노란 원피스, 챙이 달린 모자를 쓴 길례 언니가 일본인들 사이에 끼여 담소를 나누다가 화사하게 웃으며 하늘을 쳐다보았다. 금세 울음이 터질 것 같은 순결한 눈망울과 뾰로통한 처녀 특유의 매혹적인 표정은 어린 천경자의 마음을 뒤흔들어 놓기에 충분했다.

길례 언니는 유행에 민감한 멋쟁이였지만, 가난한 집안형편 때문에 소록도 병원 간호사로 일하고 있었다. 이것이 천경자가 길례 언니에 대해서 아는 전부이다. 만약 길례 언니에 대해 속속들이 알았더라면 오히려 그녀에 대한 신비감이 무너졌을지도 모른다. 길례 언니는 오직 천경자의 회상 속에서만 아름답게 살아 있는 영원한 처녀상인 것이다.

천경자는 길례 언니를 그리면서 그녀와 무언의 대화를 나누고 현실에

43 〈고〉, 1974, 종이에 채색, 40x26cm

서 묻은 때를 정화시켰다. 그러다가 골치 아픈 일상의 일이 끼어들면 마음이 답답해져서 작품 속의 대상과 대화가 단절되고 속삭임과 혼이 사라져버렸다. 그러면 다시 몰입될 때까지 긴 시간 애를 태워야 했다. 길례 언니가 찰스 브론슨이 되거나 낯익은 목수의 얼굴이 되어버릴 때도 있었다. 상상 속에 남아 있는 순결하고 청순한 길례 언니의 표정을 재현하기 위해 천경자는 수십 번을 그렸다가 지우는 과정을 되풀이했다. 노란 원피스에 청순한 눈망울을 가진 〈길례 언니〉는 그렇게 탄생되었다.

이렇게 청순해 보이는 길례 언니도 남모르는 고독과 슬픔이 있던 것일까. 작품 〈고孤〉[43]에서 허공을 응시하는 여인의 눈빛은 희로애락의 격한 감정이 사그라지고 무심하여 왠지 눈물이 날 것 같다. 비록 머리에는 예쁜 꽃으로 장식하고 있지만, 그 화려함 뒤에는 어쩔 수 없는 고독이 감추어져 있다. 이처럼 천경자에게 고독은 소외에서 비롯된 것이 아니라 인간 본연의 실존적인 차원이다.

천경자의 여인상들은 항상 머리에 화려한 꽃을 달고 있는데, 이것은 어린 시절 고향에서 머리에 꽃을 꽂고 다니는 미친 여인들에서 착상한 것이다. 미쳤다는 것은 자신의 욕망이 타인에 의해 억압되어 이성적 통제기능이 상실된 것이며, 상대를 굴복시키지 않고 스스로를 자학하고 고통을 감내하다 생긴 착하고 슬픈 질병이다. 교활하고 타인에게 폭력적인 사람은 결코 미치지 않는다. 미쳤다는 것은 달리 말하면, 현실과 환상의 간극이 사라졌다는 것이다. 이 얼마나 슬픈 행복인가. 천경자는 이처럼 환상이 현실이 된 미친 여자들에게서 묘한 아름다움을 느끼고 이를 작품의 주제로 삼았다.

우주 소녀

●

44 〈황금의 비〉, 1982, 종이에 채색, 34x46cm

신경이 예민한 천재 예술가들은 간혹 누군가 자신을 적대시하고 악의적인 공격을 할 것 같은 피해의식이 있다. 미켈란젤로는 자신의 외모에 대한 열등감과 우울증, 과도한 피해망상으로 스스로를 사회로부터 격리하여 외톨이를 자처했고, 결혼도 하지 않고 작품을 자식처럼 생각했다. 평소 대인관계에 미숙했던 천경자 역시 피해망상과 고독감으로 응집된 에너지를 작품으로 승화시켰다. 그녀는 많은 문인 및 화가 등과 폭넓은 인간관계를 유지했지만, 그럼에도 불구하고 마음 깊은 곳에서 우러나는 고독감을 어찌하지 못해 항상 외로워했다.

1970년대 중반 이후 피해의식이 점차 커지자 그녀는 성모마리아처럼 자신을 구원할 초인적인 자아상을 갈구했다. 과거, 현재, 미래를 넘나드는 지혜에 초월적인 힘을 겸비한 존재를 설정하고 그와 동일시를 꿈꾼 것이다. 그러나 그러한 여인상은 지구상에 존재하지 않기 때문에 SF영화에서 착상하여 별나라에서 온 우주 소녀를 모델로 삼았다.

우주 소녀는 길례 언니처럼 청순하고 순진한 처녀상이 아니라 달콤한 맛을 다 빼고 쓴맛이 풍기는 마녀 같은 자아상이다. 천경자는 우주 소녀가 별나라에서 왔기 때문에 지구에서 한없이 외롭겠지만, 자신이 갖고 있는 잠재적 가능성과 지혜를 통해 고독을 아름답게 승화시킬 수 있을 것이라고 생각했다.

별나라에서 왔으니까 모든 것이 새롭겠지요. 하도 외로워서 어떤 한 같은 의식이나 감정을 갖게 되겠지요. 그러나 이 소녀는 얼마 후엔 지구에서 살고 있는 모든 생

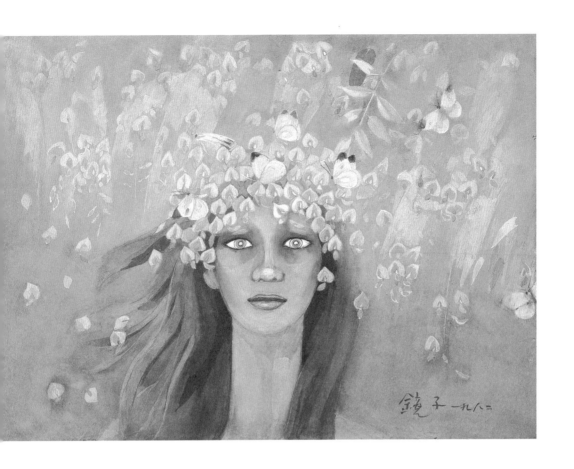

명체가 지니고 있는 가능성보다도 더 많은 가능성을 갖게 되겠지요. 그래서 고孤와 한을 아름다운 지혜로 승화시킬 수 있는 용기와 지혜를 갖게 되겠지요.

45 〈어느 여인의 시 2〉, 1985, 종이에 채색, 60x44cm

우주 소녀를 형상화한 〈황금의 비〉[44]는 1970년대 후반부터 눈에만 일부 사용했던 금분을 전체적으로 사용하여 금속성의 느낌을 내고 있다. 이러한 금색은 화려함과 달콤함을 제거하고 차갑고 강인한 감정을 표현하기 위해 선택한 색이다. 과거 그림에서 나타난 형형색색의 화려한 꽃과 나비는 이제 금빛 비를 뿌릴 듯하고, 긴 목의 여인은 입술을 굳게 다문 채 강렬한 눈매로 정면을 응시하고 있다. 온 세상을 삼켜버릴 듯한 강렬하고 싸늘한 눈빛은 4차원적 초능력과 통찰력으로 자신에게 닥칠 운명조차 미리 알고 있는 듯하다.

이처럼 긴장된 얼굴에 동공이 열려 있는 여인의 눈빛은 1980년대 작품 속 인물상의 전형적인 특징이다. 강인하고 강렬한 표정의 우주 소녀는 뱀과 더불어 나약한 천경자 자신을 지켜줄 수호신으로서의 자아상이다.

〈어느 여인의 시 2〉[45]에서 우주 소녀는 사막 같은 황량한 공간에서 두 팔을 벌리고 조금도 거리낌 없이 당당하게 정면을 응시하고 있다. 이 소녀는 아무도 모르는 낯선 지구에서 외롭고 고독하겠지만, 모든 역경을 헤쳐 나갈 수 있을 정도로 강인해 보인다. 가슴에 그려진 가시 돋은 장미꽃은 아름다운 환상을 쫓는 자신의 꿈과 아름답지 못한 현실에서 고통과 한을 동시에 상징하고 있다. 소녀는 자신의 아픈 기억과 상처를 잊으려는 듯 입술을 굳게 다물고 눈물도 감정도 없는 싸늘한 눈빛으로 허공을 응시하고 있다.

프리다 칼로와 천경자

●

천경자는 자신의 기구한 운명과 드라마틱한 삶을 진솔하게 다뤘다는 점에서 멕시코의 여류화가 프리다 칼로와 비견할 만하다. 프리다는 6살 때 소아마비를 앓아 다리를 절었고, 18살 때 끔찍한 교통사고를 당해 30여 차례의 수술을 받으며 평생을 고통 속에 살아야 했다. 게다가 21살 연상의 난봉꾼인 디에고 리베라와 어렵게 결혼했지만, 그가 프리다의 여동생과 불륜을 저지르며 견디기 힘든 마음의 상처를 받았다. 세 번에 걸친 유산의 아픔과 자살을 시도할 정도의 극심한 육체적, 정신적 고통 속에서도 그녀는 그림을 통해 자신의 고통을 진솔하게 표현했다.

기구한 삶의 역경과 남자로 인해 고통 받으면서도 특정 유파를 따르지 않고 자전적인 이야기를 예술로 승화시켰다는 점에서 두 여류작가는 통하는 바가 많다. 하지만 이들이 추구한 예술적 이상은 결코 같지 않았다.

죽을 때까지 꿈과 환상을 쫓고 그곳에서 영혼의 위안을 얻은 천경자와 달리 프리다는 공산주의 사상에 심취한 유물론자였다. 당시 프리다가 유럽에 갔을 때 초현실주의자들의 열렬한 환호를 받았지만, 그녀는 "내가 그린 것은 항상 내 현실이었다"라며 초현실주의 운동에 동참하지 않았다. 공산주의의 이상을 위해 투쟁한 레온 트로츠키를 절대적으로 지지한 프리다는 리베라와 함께 공산주의 모임에 적극 참가한 현실주의자였다. 따라서 천경자와 달리 환상을 통해 자신의 고통을 치유하고자 하지 않았고, 고통스러운 현실에 대한 체념과 원망을 직접적으로 표현했다. 즉 4차원의 세계나 영적인 세계에서 구원을 갈망하지는 않았다는 것이다. 프리다가 자신의 고통을 관조하고 객관화하는 데 주력했다면, 천경자는 자신

의 슬픔과 한을 아름다운 환상과 대립시키며 신명나는 승화를 추구했다.

프리다와 천경자의 자화상은 외형적으로는 유사해 보이지만, 예술세계에서 추구하는 이상이 전혀 다르다. 프리다의 〈가시 목걸이를 한 자화상〉[46]을 보면, 원망과 체념이 섞인 눈빛으로 정면을 응시하고 있다. 여기에서 목에 걸친 가시나무 목걸이와 흐르는 피는 그럴 수밖에 없는 심리적 고통을 암시한다. 프리다의 작품에도 머리에 꽃과 나비가 나오고, 자신의 고향에서 친구처럼 기르던 원숭이와 개, 앵무새 등이 나온다. 그러나 이것들은 아이를 낳을 수 없는 자신의 강박적인 심리의 대용물일 뿐 악몽 같은 현실을 반전시킬 어떤 환상적 장치는 아니다.

반면에 천경자의 자화상 〈내 슬픈 전설의 22페이지〉[47]는 자신의 한과 고통을 승화하고자 하는 초월적 열망으로 가득하다. 유난히 긴 목의 여

프리다 칼로의 셔츠를 입고 있는
천경자

인은 밀려오는 고독과 슬픔을 주체하지 못하여 입술을 굳게 다물고 초점을 잃은 눈으로 허공을 응시하고 있다. 머리에 화관처럼 쓰고 있는 네 마리의 뱀은 22세 때의 슬픈 기억을 환기시킨다.

당시 그녀는 집안의 몰락과 처절한 가난, 불행한 결혼, 사랑하는 여동생의 죽음 등 폭풍우처럼 쏟아지는 불행의 비를 맞으며 지푸라기라도 잡고자 하는 절박한 심정으로 뱀을 그렸고, 그것을 계기로 화가로서의 성공을 거둘 수 있었다. 천경자에게 뱀은 자신을 지켜주는 수호신 같은 존재이다. 또 동공을 열고 허공을 응시하는 여인의 눈에는 숙명적 한과 초월적 환상이 가득하다. 이처럼 자신의 한과 환상을 드라마틱하게 대립시켜 승화시키는 것이 천경자 예술의 문학적 구조이다.

46 프리다 칼로, 〈가시 목걸이를 한 자화상〉, 1940, 캔버스에 유채, 62x47cm
47 천경자, 〈내 슬픈 전설의 22페이지〉, 1977, 종이에 채색, 42x34cm

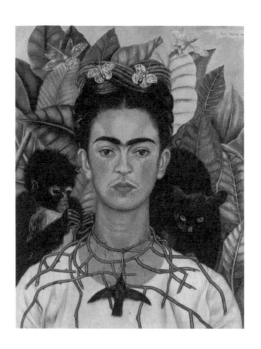

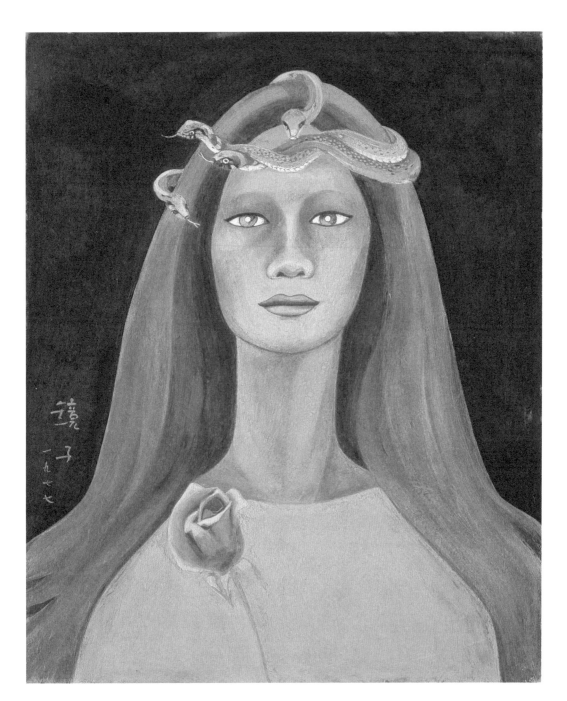

내 그림 속에 아름답다 못해 슬퍼진 사상, 색채를 집어넣고자 노력하는 것이 바로 한이다. 왜냐하면 내 인생이 어쩌고저쩌고 식의 그런 범상한 한이 아닌 예나 지금이나 어쩔 수 없이 불쌍하고 아름답고 슬픈 혈육 관계의 한 같은 것, 그런 것을 그림으로써 아름다운 자연에 곁들여 승화시키고 싶어서이다. 그러니까 창唱도 그렇고, 소설이나 전설 역시 그렇고, 모든 예술은 한을 승화시켰을 때 향기가 있는 것이라고 믿는다.

천경자 예술은 자신의 한을 환상으로 승화시킨다는 점에서 굿이나 판소리의 메커니즘과 유사하다. 여기에서 한은 고통의 원인을 원망하고 상대방을 공격하는 것이 아니라 그것을 운명적으로 받아들이고 억압된 감정을 신명으로 반전시키는 계기가 된다.

천경자가 특히 즐겨들었던 판소리 심청가에서 마음씨 착한 심청이는 봉사인 아버지의 눈을 뜨게 하려고 공양미 300석에 인당수에 몸을 던진다. 그러나 하늘의 도움으로 황후로 환생하고, 맹인 잔치에서 아버지를 만나 눈을 뜨게 해준다. 혈육의 정 때문에 생긴 한을 숙명처럼 받아들이고 하늘의 도움으로 해결되는 심청전의 스토리에는 한국 특유의 한의 미학이 담겨 있다.

자아의 욕구가 좌절되었을 때 오는 감정의 응어리인 한은 풀리지 않으면 살기가 되어 파괴적인 힘으로 작용하기 때문에 한국인들은 죽어서라도 반드시 한을 풀고자 했다. 그것은 상대에 대한 복수가 아니라 신과 만나는 조건으로 여겼기 때문에 체념과는 달리 비극적이면서 종교적이다. 그래서 천경자는 아름다움의 원류로서 한을 사랑하고, 슬픔 뒤에 오는 정화로 생의 의지를 복원하고자 했다. 이처럼 한이 아름다울 수 있다면 무엇이 두렵겠는가.

자신의 한을 승화시킨
실존적 낭만주의자

예술이란 현실에 대한 저항과 이상에 대한 지향 사이의 공터에 자아의 씨앗을 심어 열매를 맺는 행위가 아닐까? 좋은 예술가들은 인습에 찌든 현실에 순응하거나 도피하지 않고, 저항을 통해 자아를 실현한다. 현실의 문제를 인식하고 저항하는 행위야말로 예술적 창조의 원천이 된다. 어느 예술가가 동시대 예술의 경직된 관습을 문제 삼아 이에 저항한다면, 그는 영향력 있는 선구적 예술가가 될 수 있다. 또 부조리한 사회에 던져진 개인의 불행한 실존을 문제 삼아 이에 저항한다면, 그는 자신의 체험과 혼이 담긴 감동 있는 작품을 할 수 있다. 천경자의 경우는 후자에 속하는 예술가의 전형이다.

예술작품이 우리를 감동시키는 것은 어떤 놀라운 기술에 의해서가 아니다. 예술가 자신이 삶의 역경 속에서도 불안과 슬픔 같은 어두운 감정에 지배되지 않고, 그에 저항하여 미적인 승화를 일구어냈을 때 관객들은 감동한다. 반면 미의식으로 승화되지 못한 감정들은 자신의 영혼을 좀먹고, 폭력적으로 작용하여 사회적 갈등의 원인이 된다. 감정을 승화시킨다는 것은 감정을 억압하거나 외면하지 않고, 감정의 상태를 예민하게 느끼고 섬세하게 표현하는 것이다. 이것은 자학이 아니라 자기연민이며, 감정의 지배에서 벗어나는 방법이다. 천경자 역시 이러한 방식으로 자신의 불행하고 슬픈 감정들을 그림과 글로 승화시켰다.

일제강점기에 태어나 한국전쟁 등 사회적 혼란기를 겪으면서 천경자

는 불행한 결혼생활로 인한 두 남자와의 갈등, 여동생의 이른 죽음, 그리고 집안의 몰락으로 처절한 가난 속에서 생활해야 했다. 당시 불행했던 사회적 상황에서 누구나 나름대로 역경이 있었겠지만, 천경자는 현실과 타협하지 않고 화가로서의 꿈을 이루었다는 점에서 인생의 주인공이라고 할 수 있다. 물론 그녀도 생존을 위해 미술교사와 대학교수직에 몸담았지만 그것을 항상 부끄럽게 생각했고, 사회적 명예보다 고독한 화가가 되기를 갈망했다. 결국 그녀는 용기 있게 교수직을 내려놓고, 자신의 꿈을 사회가 아닌 작품 속에서 구현하는 데 성공했다.

여성으로서 그녀의 꿈과 이상은 작품에서 그레타 가르보나 마릴린 먼로 같은 대중스타들을 통해 표출되기도 했고, 때로는 길례 언니나 우주소녀 같은 이상향의 여인상에 투영되기도 했다. 또한 인생의 후반기에는 남태평양과 아프리카의 원시림, 인도, 중남미의 잉카-마야 문명 등 자신의 환상을 충족시킬 장소들을 찾아다니며 낭만적 이상을 경험하고 이를 작품으로 옮기기도 했다.

일각에서는 천경자의 작품을 샤갈이나 고갱, 루소, 혹은 프리다 칼로 같은 서양 작가들과의 관계 속에서 그들의 화풍을 적당히 섭렵한 작가로 치부하기도 한다. 그러나 미학적으로 샤갈의 환상적인 화풍이나 고갱과 루소의 원시주의적 작품에는 삶에서 비롯된 자신의 실존적 불안과 고독이 반영되어 있지 않다. 또 프리다 칼로의 작품에는 불행한 자신의 실존적 고통이 절절하게 반영되어 있지만, 그것을 초월하고자 하는 환상과 낭만이 부재한다. 이들과 달리 천경자는 자신의 고통스런 실존과 환상적인 낭만을 공존시켜 생명 내부의 갈등을 해소시킨 실존적 낭만주의자이며, 이것은 한국인 특유의 한과 신명의 미학에서 비롯된 것이다.

무ㅉ의 전통을 이어받은 한국인들은 슬픈 감정이 해소되지 못하고 마

음에 응고되어버린 한을 신을 만나는 기회로 삼았다. 굿이나 판소리 같은 한국의 전통문화는 한을 신명으로 전환시키는 의식이었다. 천경자는 박초월의 육자배기와 심청가, 춘향전 등을 들으면서 인생의 고뇌를 극복했고, 작업을 할 때도 창을 즐겨 들었다. 천경자에게 그림을 그리는 행위는 자신의 한을 색채에 녹여 신명나는 아름다움으로 나아가는 종교의식 같은 것이었다.

따라서 천경자의 색채는 인상주의자들처럼 빛의 파장에 의한 객관적인 색도 아니고, 칸딘스키의 이론처럼 내적 필연성을 따른 주관적인 색도 아니다. 그것은 자신과 자연이 하나로 어우러져 도달한 무아지경의 황홀한 체험을 상징한다. 무당이 음악과 춤을 도구로 접신하듯이, 천경자는 색채를 통해 자연에 취하고 신명에 이르고자 했다. 그래서 그녀의 그림은 신명나는 굿판을 보는 것처럼 황홀한 색채의 향연 속에 감각을 열고 감정의 승화를 체험하게 한다. 이것이 프롤로그에서 밝히고 싶어 했던 천경자 예술의 마력이다.

서양의 비극 미학은 해결될 수 없는 대립과 모순, 투쟁이 전제된다. 반면 한의 미학에서는 주어진 운명을 수동적으로 받아들이고, 슬픔의 정화를 통해 우주적 신명과 화합한다. 그럼으로써 슬픔과 기쁨, 현실과 환상, 한과 신명은 이분법적으로 대립하지 않고 순환하면서 내적 갈등을 해소시키고 카타르시스를 경험하게 한다.

천경자의 예술세계는 이러한 한국 특유의 한의 미학이 회화적으로 구현된 것이며, 여기에는 부조리한 사회 현실에서 운명적 슬픔과 삶의 역경을 헤쳐 나가는 한국인 특유의 지혜가 담겨 있다. 그녀는 주옥같은 작품들을 남기고 우리 곁을 떠났지만, 운명적 슬픔을 신명나는 아름다움으로 반전시키는 한의 미학은 이제 국제적인 조명만을 남겨두고 있다.

희대의 진위논란,
〈미인도〉의 진실

"

내 모든 예술이 그렇듯이,

그림이란 것이 자기의 심장을 부딪쳐 가면서 하는 것이 아니겠어요.

근데 이건 막 보니까 허깨비 같고 기가 막히더라고요.

이 꽃은 제가 즐겨 그리는 블루메리아라고 남방계에서 많이 피는 꽃인데,

그걸 막 보니까 테크닉이 그냥 더덕더덕 되어 있어요.

저는 어떻게 하든지 말끔하게 하거든요. 그게 좋아서요.

눈 같은 것도 저는 한없이 오래 그리다 보니까 금색을 칠하지 않아도

어떤 빛이 보일 때까지 그려요. 입도 다르고, 모든 것이 엉성한 그림이에요.…

그리고 여러 가지 색감을 내는 데 있어서 저는 처음에 엉뚱한 색을 칠합니다.

예를 들어 갈색이랄지 황토 계통의 색이랄지

그래서 점점 검은색으로 만들거나 짙게 만들어요.

그런데 이것은 한 색 가지고 다 칠해버린 느낌이에요.

눈에도 힘이 없고, 대개 저는 코를 그릴 때 높은 콧방울을 하얗게 넣는데

그게 다르고요. 그런 건 설명할 필요 없이 약하고 팍 오는 게 없어요.

그림이란 것이 자기 나름의 심혈을 기울여 그린 것이기 때문에 자신의 분신이고

자기 자식 같은 것 아니겠어요. 저는 오래전부터 방문 열고 집에 들어올 때

제 그림보고 '집 잘 보았냐' 하고 들어옵니다.

제가 그 정도로 그림과 밀착되어 살고 있습니다.

그런데 저 그림은 통하는 게 하나도 없어요.

"

고가의 작품에 위작이 따르는 것은 동서고금이 다르지 않다. 대개 작가 사후에 작품가격이 오르면서 위작이 많이 나오지만, 인기작가의 경우 작가가 생존해 있는데도 위작이 버젓이 유통된다. 일찍부터 대중의 사랑을 받은 천경자 역시 위작 때문에 골머리를 앓았는데, 특히 1991년에 일어난 〈미인도〉 사건은 작가가 절필을 선언할 정도로 큰 파문이 일었다. 국립현대미술관의 소장품을 위작이라고 주장하는 작가와 진품이라고 주장하는 미술관 측의 싸움은 전문가들이 미술관의 손을 들어주었지만, 논란은 지금도 계속되고 있다.

사건이 터진 지 4년 후인 1995년, 나는 《천경자 전》을 맡아 진행하면서 천경자에게 그 사건에 대한 이야기를 직접 듣게 되었다. 그녀는 그때까지도 정신적 충격과 한이 가슴에 맺힌 듯했다. 그러나 당시 나는 미술품 감정에 대한 지식이 부족했고, 전시회의 초점이 흐려질 것을 우려해서 그 사건을 다루지 못했다.

그 후 나는 《천경자 전》을 성공적으로 치른 것이 계기가 되어 《청전 이상범 전》(1997)과 《소정 변관식 전》(1999) 등 한국 대가들의 전시회를 맡았다. 이들은 작고작가들인데다 위작이 많아 전시회를 준비하는 내내 위작과의 전쟁을 치러야 했다. 하지만 그런 경험들이 도움이 되어 퇴사 후에 약 7년 정도 화랑협회에서 한국화 감정을 했고, 화랑협회 감정 데이터베이스 작업을 맡아 진행하면서 책에서는 배울 수 없는 귀한 공부를 했다.

미술품 감정은 한 작가의 고유한 정서와 혼이 담긴 진품과, 기술로 포장된 가짜를 구분하는 고차원적인 작업이다. 이를 위해서는 감식안과 더불어 작가에 대한 깊이 있는 연구가 병행되어야 한다. 따라서 건전한 진위논쟁은 작가에 대한 연구를 심화시키는 계기가 되므로 꼭 부정적인 것만은 아니다.

실제로 베르메르는 위작 논란으로 빛을 본 경우이다. 네덜란드 화상 메이혜런은 베르메르의 작품을 다수 위조해 팔았는데, 그가 나치의 2인자 괴링에게 넘긴 〈간음한 여인〉 역시 베르메르의 작품으로 미술관에 전시되고 있었다. 그러나 2차 대전이 독일의 패망으로 끝이 나고 전범자를 재판하는 과정에서 문제가 불거졌다. 나치에 협조한 반역죄로 법정에 선 메이혜런이 그동안 판매한 작품들은 모두 위작이라고 자백한 것이다. 2년간의 조사 끝에 결국 위작임이 판명되었고, 그는 졸지에 반역자에서 애국자로 떠받들어졌다. 어쨌든 이 사건을 계기로 베르메르에 대한 연구가 활발해졌고, 은둔의 예술가였던 그의 작품세계가 재조명되었다.

그러나 〈미인도〉 사건은 25년 동안 논쟁이 계속되면서도, 정확한 기록과 학술적 연구 없이 권위적인 주장과 왜곡된 소문으로 서로에게 상처만 남겼다. 비록 시간은 흘렀지만 나는 천경자와 동시대를 산 평론가로서, 그리고 천경자 회고전을 담당한 큐레이터이자 감정가로서 이 사건에 대한 입장을 밝히고 학술적 연구의 기회로 삼고자 한다.

이 사건은 한국미술계를 이끌어 온 다수의 전문가들이 개입되어 있고 나 역시 그들과의 관계에서 자유롭지 못하지만, 진실과 역사 앞에서 부끄럽지 않도록 스스로를 감시했다. 때로는 상처를 덮어두는 것이 미덕일 수 있지만, 수십 년이 지나도 상처가 계속 덧난다면 고통이 따르더라도 곪은 것을 짜낼 필요가 있다고 생각한다.

사건의 발단

1979년 10월 26일, 18년간 권좌를 굳건히 지켜오던 박정희 대통령이 김재규 중앙정보부장의 총탄에 시해되는 충격적인 사건이 일어났다. 당시 전두환 소장의 지휘 아래 있던 계엄사령부는 김재규의 재산을 조사하여 도자기와 고서화 1백여 점을 찾아냈다. 이 과정에서 〈미인도〉가 환수되었고, 〈미인도〉라는 제목도 그때 임의로 붙여진 것이다.

그 후 이 작품은 재무부에 보관되어 오다가 정부재산 관리전환 조치에 따라 1980년 4월 30일 국립현대미술관에 이관되었다.[01] 당시 오광수 전문위원(후일 국립현대미술관장)은 환수품 중에서 미술관에 소장될 가치가 있는 작품 30여 점을 선별했고, 그중에 〈미인도〉도 포함되어 있었다.

이후 국립현대미술관 수장고에 보관되어 오던 〈미인도〉가 처음 세상에 공개된 것은 1990년 1월 금성출판사에서 간행한 『장우성, 천경자』 화집이다.[02] 이 화집에서 〈미인도〉는 당시 국립현대미술관의 박래경 학예연구관이 쓴 천경자 작가론의 참고도판으로 실려 있다. 이 화집은 〈미인도〉 사건이 일어나기 한 해 전에 나온 것이어서 작가의 개입여부가 쟁점이 되었다.[03]

그리고 〈미인도〉의 실물이 처음 공개된 것은 《움직이는 미술관》에서였

••

01) 미인도가 김재규 중앙정보부장의 압류품에서 나왔다는 것은 국립현대미술관의 발표에 근거한 것이다.
02) 금성출판사는 1990년 총 27권으로 구성된 『한국근대회화선집』 시리즈를 제작했는데, 그중 제11권이 『장우성, 천경자』 편이다. 여기에 〈미인도〉는 〈나비와 여인〉이라는 제목으로 책 크기의 1/8정도 되는 작은 크기의 흑백도판으로 실려 있다.
03) 〈미인도〉 도판에 대한 천경자의 개입여부에 대해서는 쟁점 4에서 자세히 다루었다.

다. 이 전시회는 1990년에 신설된 문화부의 이어령 초대장관이 야심차게 기획한 것이다. 그는 취임 기자회견에서 문화의 보급방식을 혁신하기 위해 관객에게 직접 찾아가는 '움직이는 미술관'을 만들겠다고 발표했다. 이 계획에 따라 국립현대미술관은 1990년 4월 8일부터 여러 주제로 전시회를 열었다. 그때 〈미인도〉는 국립현대미술관의 소장품 9점과 함께 전시되었고, 순회 전시를 마친 11월 15일에 다시 수장고에 입고되었다. 국민들의 반응이 좋다고 판단한 국립현대미술관은 이듬해 1991년 3월, 《움직이는 미술관》 전국 순회전을 기획하면서 50여 점의 미술품을 인쇄물로 복제하여 판매했다. 이때 4호(29x26cm) 크기의 〈미인도〉는 2-3배 확대되어 900장의 인쇄물로 제작되었고, 액자에 끼워 5만 원에 판매되었다.

《움직이는 미술관》은 문화부의 지시로 거창하게 시작되었지만, 미술관 소장품을 옮겨놓은 수준이어서 전문가들의 흥미를 끌지는 못했다. 천경자 역시 이 전시회를 보지 않았으나 평소 알고 지내는 시인 박현령으로부터 전화를 받고 〈미인도〉가 출품된 사실을 알게 되었다. 박 시인은 "현대그룹 사옥에서 선생님 작품 〈미인도〉를 봤다. 그런데 선생님 작품 같지 않은 요상한 그림이었다"고 전했다. 게다가 "그 작품이 인쇄물로 만들어져 팔리고 있다"는 사실도 알려주었다. 그 후에도 천경자는 제자로부터 여의도의 사우나탕에 그 인쇄물이 걸려 있다는 연락을 받았다.

천경자는 조선시대 때나 붙일 법한 〈미인도〉라는 제목을 자신은 붙여 본 적이 없기에 이상한 마음이 들어 다음 날 아침 인쇄물이 걸려 있다는 사우나탕에 가 보았다. 인쇄물을 본 순간 단번에 가짜임을 직감한 천경자는 항간에 못된 사람들이 위조한 것이라고 생각했다. 그러나 그 인쇄물의 출처가 국립현대미술관임을 알고 놀라서 미술관에 전화를 걸었다. 그리고 "요즘 내 작품의 위작이 많이 돌고 있는데, 확인을 하고 싶으니

오리지널 작품을 보여 달라"고 요청했다.

천경자의 요구에 당황한 국립현대미술관은 1991년 4월 1일 직원 2명을 작가에게 보내 〈미인도〉를 감정하게 했다. 천경자가 〈미인도〉의 실물을 본 것은 그날이 처음이었고, 그 첫인상을 다음과 같이 말했다.

> 미인도를 여기다 놓고 보는데 내가 쇼크를 받았어요. 막 봐서 아니에요. 통하는 데가 하나도 없어요. 무조건 아니에요. 나는 이런 사이즈에 이런 그림을 그려본 적이 없어요.[04]

천경자는 그림을 가져온 미술관 직원들이 이야기가 통할 만한 사람도 아니고, 몹시 불쾌한 기분이 들어 "가짜 그림이니 돌려줄 수 없다"고 했다. 사태의 심각성을 감지한 국립현대미술관 측은 담당 학예연구원을 보내 작품을 찾아오게 했다. 다음 날 학예연구원이 천경자 집을 방문하여 초인종을 눌렀으나 화가 난 천경자는 문을 열어주지 않았다. 그러자 학예연구원은 기다리다가 자필 메모를 남겨두고 돌아갔다.[05]

● ●

04) 이 내용은 4월 8일 천경자가 당시 상황을 KBS 이정옥 기자와의 인터뷰에서 말한 것으로 영상
자료가 있다.

05) 이 부분은 국립현대미술관 학예연구원의 진술과 차이가 있다. 학예연구원은 "천경자가 전날
작품을 보지도 않고 위작이라고 하여 〈미인도〉를 직접 가지고 갔으나 문을 열어주지 않아 쪽
지를 남기고 돌아왔다. 따라서 천경자는 〈미인도〉의 실물을 본 적이 없다"라고 주장했다. 그러
나 4월 12일 기자들에게 배포한 보고문에는 4월 1일과 4일 두 차례 작가에게 〈미인도〉를 보
여주었다고 되어 있다.

어제 저희 직원이 갖고 온 작품은 저희가 적법한 절차를 밟아 처리하게 됩니다. 무엇보다도 선생님께서 귀한 시간을 내시어 감정을 해 주신 것을 어떻게 감사드려야 할지 모르겠습니다. 불행하게도 이 위작 작품을 저희가 갖게 된 것은 80년도로 기증이나 구입에 의한 것이 아니라, 정부재산 관리차원에서 타 기관 미술품을 미술관으로 이관 관리하게 하는 조처에 의해서였고, 그 과정에서 평론가, 전문가 등의 심의과정이 없었습니다. 미술관 역사가 아직 일천하고, 미술전공자가 미술관에 근무하게 된 것도 최근 일입니다. 이제 이러한 일들은 하나하나 이루어지리라 저도 생각합니다.… 문제의 작품은 기왕에 장부에 등록되어진 것이므로 이를 취소하는 일조차 까다로운 절차를 거치게 됩니다. 어찌 됐든 정부재산이어서 이를 폐기하는 일 역시 까다롭습니다. 선생님의 명예를 훼손시킴이 없도록 이 일엔 후배로서 열심을 다하겠습니다.

1991. 4. 2. 오전 9시 30분, 국립현대미술관 ○ ○ ○ 드림[06)

국립현대미술관이라는 국가기관에서 이러한 일을 벌였다는 사실에 황당해 하던 천경자는 이 문제를 몇몇 기자와 상의했고, 4월 4일 언론에 크게 보도되었다. 「조선일보」는 "국립 현대미술관의 소장 미술품 중 일부가 가짜인 것으로 드러나 충격을 주고 있다. 국립현대미술관 측은 이 가짜 그림의 복제품을 만들어 판매했으며, 작년부터 문화부가 시행하고 있는 《움직이는 미술관》에도 전시한 것으로 밝혀져 전문기관의 명성에 먹

●●

06) 서울대학교 마크가 들어간 편지지에 쓰인 이 메모의 원본은 조선일보 기자가 가져갔으나 분실되었다. 유족 측은 이 메모를 기자에게 빌려주기 전에 사진으로 촬영하여 보존하다가 최근에 공개했다.

칠을 하고 있다"라는 기사에 컬러 사진까지 곁들여 특종으로 보도했다. 「동아일보」도 "국립현대미술관이 가짜 그림의 복제품을 다량으로 제작, 일반인에 판매한 사실이 밝혀져 복제품 구입자들의 항의가 잇따르고 있다"고 보도하며 국립현대미술관을 궁지로 몰았다.

이에 대해 국립현대미술관의 이경성 관장은 "천경자의 경력과 작품세계를 잘 알고 있는 나로서는 진품임을 확신하지만, 작가 자신이 가짜라고 주장하니 답답할 뿐이다"라며, "앞으로 전문가들의 감정과 엑스레이 촬영 등 기술적 검증을 거쳐 진위여부를 밝혀내겠다"고 맞섰다.[07]

이 관장은 천경자와 1950년대 부산 시절부터 알고 지냈고, 홍익대학교에서 20여 년간 동료교수로서 함께 지냈다. 그러나 이 사건이 언론에 먼저 크게 보도되면서 서로의 명예와 자존심을 건 양보할 수 없는 싸움이 시작되었다. 더구나《움직이는 미술관》은 문화부의 지시로 이뤄졌기 때문에 위작으로 판명될 경우 책임을 면하기 어려웠다.

진품 판정이 나온 경위

이경성 관장은 천경자가 "〈미인도〉를 처음에 확대된 인쇄물의 상태로 봐서 안 좋은 선입견이 생겼고, 그 상태에서 실물을 보았기 때문에 위작이라고 주장한다"고 추정했다. 그리고 "작가에게 〈미인도〉를 가져갔을 때《움직이는 미술관》을 위해 새로 만든 액자에 유리를 낀 채 보여주었기

••

07) 「중앙일보」, 1991. 4. 4.

때문에 자기 작품을 몰라봤을 수 있다"고 생각했다.[08] 그래서 이번에는 학예실장을 보내 원래의 액자에 끼워 천경자에게 다시 보여주고 반응을 살피라고 시켰다.

4월 4일 오전, 학예실장은 전시과장과 보존과학실장을 대동하고 천경자의 집을 방문했다. 이날의 대화내용은 전달과정에서 왜곡되어 논란이 되었다.[09] 천경자와의 면담을 마친 국립현대미술관 측은 〈미인도〉를 한국화랑협회에 보내 진위감정을 요청했다. 공신력 있는 국립기관인 현대미술관에서 사설 감정기구인 화랑협회에 감정을 의뢰한 것은 처음 있는 일이었다.

〈미인도〉에 대한 감정은 국립현대미술관이 화랑협회에 공문서를 보낸 4월 4일에 즉각적으로 이루어졌다. 그러나 화랑협회로서는 좀 더 신중할 필요가 있었다. 왜냐하면 화랑협회의 내부규정에는 "작가가 생존해 있고 정신상태가 정상이라면 작가 의견에 감정의 우선순위를 둔다"는 조항이 있기 때문이다. 게다가 〈미인도〉는 작가가 이미 위작이라고 주장한 사안이었기 때문에 감정 행위 자체에 신중을 기했어야 했다. 그러나 화랑협회는 국립현대미술관의 요청을 망설임 없이 전격적으로 수용했다.[10]

4월 4일 오후, 9명의 감정위원이 참석한 가운데 인사동에 있는 화랑협

••

08) 이 내용은 1991년 4월 12일 기자회견장에서 이경성 관장이 한 말이다.

09) 이날 대화내용은 작품의 출처와 표구에 대한 것인데, 그 내용과 왜곡된 소문은 쟁점 2와 쟁점 3에서 자세히 다루었다.

10) 김창실 당시 화랑협회 회장은 천경자와도 친분이 있었지만, 1977년 선 화랑을 시작할 당시 이경성 관장을 고문으로 모실 정도로 가까운 사이였다. 단순히 이러한 친분 때문은 아니겠지만, 김창실 회장은 기회가 있을 때마다 〈미인도〉가 진품임을 적극적으로 표명했고 이로 인해 감정위원들과 내부적으로 갈등을 빚기도 했다.

회 사무실에서 〈미인도〉에 대한 감정이 이루어졌다.[11] 천경자와 미술관 사이에서 감정위원들이 서로 눈치만 보고 있을 때, 한 위원이 기조발언을 했다. 그는 미술품 교환전 사무소를 운영할 때 천경자의 〈개구리〉 10폭 병풍이 오랫동안 안 팔린 것을 회상하며, "〈미인도〉가 제작된 시기에는 천경자 위작이 없을 때였다"고 말했다.[12] 또한 "붓으로 쓴 '鏡子'라는 사인이 천경자의 것으로 보인다"는 의견을 내놓았고, 다른 감정위원들도 그 의견에 동조했다.

천경자 작품을 주로 표구한 박주환 동산방 대표는 〈미인도〉의 표구를 뜯어보고 자신의 화랑에서 한 표구임을 확인했다. 그리고 〈미인도〉가 김재규의 소장품으로 이미 오광수 전문위원의 감정을 거쳤다고 하자 분위기는 진품으로 기울었다. 양식적으로 "천경자 작품으로서는 어딘지 매끈하지 못하고 마무리가 좀 빠진 듯하다"는 의견이 있었으나 여러 정황으로 보아 최소한 진품이라는 데 감정위원들은 의견을 같이 했다.

감정이 열리는 화랑협회 밖에는 이 사건을 보도하기 위해 30여 명의 기자들이 결과를 기다리고 있었다. 감정위원들은 일단 '진행 중'이라고 해서 시간을 좀 벌자는 의견이 나왔으나 결국 '유보'로 결정하고 1차 감정을 마쳤다. 그러나 '유보'라는 애매한 결정은 세간의 궁금증만 더욱 증폭시켰다.

• •

11) 당시 신문에 공개된 감정위원은 이구열(미술평론가), 박주환(동산방), 권상릉(조선 화랑), 송영방(화가), 이영찬(화가), 임명석(대림 화랑), 노승진(송원 화랑)이고, 김창실 화랑협회장과 박명자 전 회장이 참석했다.

12) 〈미인도〉가 그려진 무렵인 1978년 현대 화랑에서 열린 천경자 개인전은 개막식 날 전 작품이 다 팔렸기 때문에 이는 사실과 차이가 있다.(『경향신문』, 1978. 10. 5. 참조)

화랑협회의 1차 감정이 끝나자마자 이경성 관장은 처음에 〈미인도〉를 국립현대미술관에 인수했던 전문위원과 천경자의 채색화 제자, 그리고 이 작품을 표구한 동산방 대표를 불러 전문인 감정회의를 열었다. 천경자의 제자가 오후 3시 경에 미술관에 도착했을 때 아직 작품은 도착하기 전이었다. 이경성 관장은 "〈미인도〉를 오광수 전문위원이 1980년 작품을 인수할 때 이미 감정을 했고, 틀림없는 진품이라는 의견서를 제출했다"면서 자신이 "천경자 개인전 때 서문도 써주고 작품을 너무 잘 알고 있는데 본인이 가짜라고 주장하니 기가 찰 노릇이다"고 했다. 그 자리에 참석한 제자에게 천경자는 채색화 직계 스승이지만, 이경성 관장 역시 논문 지도교수였기 때문에 곤란한 입장이었다.

　작품이 오기를 기다리며 담소를 나누고 있는데, 학예실장이 들어와 관장에게 충격적인 보고를 했다. "제가 지금 막 천 선생을 만나고 돌아오는 길인데, 천 선생 말이 앞뒤가 안 맞습니다. 미술관에서 제작한 액자를 끼워 가져갔을 때는 가짜라고 하더니 동산방 표구의 틀에 그림을 끼워 다시 보여주었더니 그것은 자신이 그린 그림이라고 하셨다"는 것이다. 이어서 "천 선생이 머리 위의 꽃은 호분으로 그렸고, 다른 것은 내 그림과 같은 재료로 그렸다고 했다"는 말도 덧붙였다. 또 "천 선생이 현대미술관만 피해자가 아니다. 나도 피해자다. 어떡하면 좋으냐"고 했다고 전했다. 그러면서 학예실장은 "천 선생이 노이로제가 심해서 억지를 쓰는 것 같다"고 말했다.

　이윽고 화랑협회 감정을 마친 동산방 대표가 〈미인도〉를 가지고 들어왔다. 그는 관장에게 화랑협회 감정결과를 전하면서 "거의 진품으로 결론이 났는데, 작가의 건강을 우려하여 시간을 벌기 위해 유보로 결정했다"고 말했다. 관장은 그가 가져온 〈미인도〉를 제자에게 보여주며 "이 그

림을 본 적이 있느냐"고 물었다. 그러자 제자는 "처음 보는 그림이다"라고 대답했다.

그런데 제자는 〈미인도〉 실물을 보고 몇 가지 이상한 점을 지적했다. "선생님은 암채의 경우 채도에 따라 굵은 분말을 사용하셨는데, 이 작품은 고운 분말로 초벌에서 그리다가 끝내버린 느낌이다"고 말했다. 그러자 동산방 대표는 "고운 물감으로도 하셨습니다"라며 이에 동조하지 않았다. 표현기법에 있어서도 제자가 보기에 왼쪽 리본이 엷게 칠해져 있고, 흰 꽃 속의 노란색 부분이 서툴러 보였으며, 눈의 표현이 힘이 약해 보였다. 그리고 머리카락 표현이 평면적이고, 오른쪽 꽃의 군청색도 좋은 물감을 쓴 것 같지 않아 의구심이 드는 작품이었다. 제자는 작품 끝부분 종이를 만지면서 "종이 두께가 천 선생님이 쓰시는 것보다 얇은 것이 아니냐"고 묻자 동산방 대표는 "그런 종이에도 하셨습니다"라고 대답했다. 또 제자는 작품에서 굵은 알갱이(5번 정도)가 표면에 묻어 있는 것을 발견하고, 위작자가 스승의 화풍을 흉내 내기 위해 묻혀 놓은 것이 아닐까 생각했지만 이를 문제 삼지는 않았다.

제자의 의견이 위작 가능성에 무게를 두자 관장은 "가짜를 그리는 사람이 큰돈이 안 되는 그림을 위조하겠느냐"라고 하며 "나보다 천 선생 그림을 더 잘 안다고 생각하느냐"고 제자의 의견을 일축했다. 이 관장은 진품의견에 동조한 동산방 대표에게 서류에 도장을 찍을 것을 요구했으나 그는 "도장은 안 찍겠습니다"라며 거절했다.

제자는 의구심이 들었지만, 이미 감정기관에서 진품판정을 받았고, 자신보다 천 선생님의 그림을 잘 아는 이 관장과 동산방 대표가 진품으로 보았다면 자신이 잘못 본 것일 수도 있다고 생각했다. 잘 알지도 못하면서 괜한 말을 한 것 같아 제자는 후에 관장에게 미안하다는 뜻을 전했다.

한편 천경자는 국립현대미술관과 전문가들이 자신을 자기 작품도 몰라보는 정신 나간 화가로 몰아가고 동료화가와 평론가들마저 차가운 시선을 보내자 "세상에 대해 이처럼 배신감을 느낀 적이 없다. 붓을 들기 두렵다"며 절필을 선언했다. 4월 8일 신문에는 "창작자의 증언을 무시한 채 가짜를 진품으로 오도하는 오늘의 화단 풍토에선 창작행위가 아무 의미가 없다. 예술원 회원 탈퇴와 일체의 활동을 중단하겠다"는 기사가 보도되었다. 절필선언이 연일 화제가 되자 천경자는 "작가가 그림을 그리지 않는다는 것은 목숨을 끊는 것과 마찬가지"라며 "작품을 안 하겠다는 것이 아니라 화랑과의 관계를 모두 끊고 고독하게 그림만 그리겠다"는 것이라고 밝혔다.

4월 9일, 국립현대미술관 측은 천경자가 〈미인도〉^{그림1}의 원본으로 선화랑의 김창실 대표(당시 화랑협회 회장)가 소장하고 있던 〈장미와 여인〉^{그림2}을 지목하자 전시과장을 시켜 사실여부를 확인하게 했다.[13] 새로 부임한 전시과장은 김창실 회장에게 "급히 방문하여 드릴 말씀이 있으니 꼭 만나 달라"고 전화를 했다. 전시과장을 비롯해 세 명의 현대미술관 직원들은 〈미인도〉를 들고 김창실 회장을 찾아가 두 작품을 비교했다. "이 두 작품을 비교한 후 그들은 '아이고 살았다'는 탄성과 함께 안도의 한숨을 쉬었다. 국립현대미술관 소장의 〈미인도〉와 선 화랑 소장의 〈장미와 여

· ·

13) 〈장미와 여인〉은 1983년 김창실 대표가 선 화랑 달력제작을 위해 천경자에게 구입한 것으로 1984년 《선 미술 창간 5주년 기념전》 때 출품하고 달력에도 실렸다. 그런데 이 작품은 1991년 1월 보관상 실수로 습기에 훼손되었고, 김창실은 천경자에게 찾아가 복원방법을 상의했다. 그 후 동산방에 맡겨 수리하고 표구를 다시 했다.(「김창실의 미술한담: 천경자②」,「헤럴드 경제」, 2005. 8. 10. 참조)

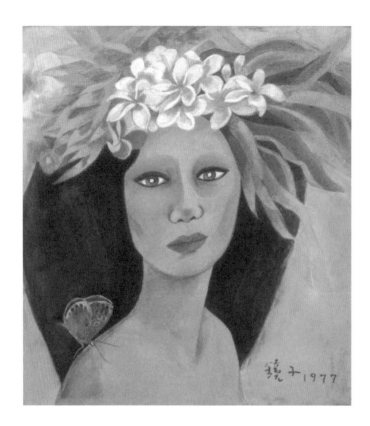

그림1 국립현대미술관 소장의
〈미인도〉, 1977, 종이에 채색,
29x26cm

인〉이 확연히 다름을 확인한 후 그들은 만면에 웃음을 지었다."[14]

논란이 계속되자 화랑협회는 4월 10일 한국고미술협회 공창호 회장을 개별적으로 불러 감정을 의뢰했다. 공 회장은 "안료가 천 선생이 쓰는 것과 달리 까칠까칠한 맛이 없고, 선이 부자연스럽다"는 이유로 위작이

●●

14) 「김창실의 미술한담: 천경자③」, 「헤럴드 경제」, 2005. 8. 17.

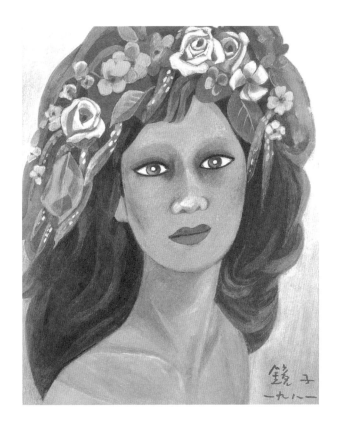

그림2 선 화랑 김창실 대표 소장의 〈장미와 여인〉, 1981, 종이에 채색, 27x22cm

라고 판정했다. 그러자 감정을 의뢰한 화랑협회 간부는 "안 본 것으로 해 달라"고 부탁하고, 이후 그를 감정위원에서 배제했다. 이것은 당시 화랑협회가 진위를 객관적으로 판정하려는 의지보다 진품 의견의 동조자를 찾고 있었음을 짐작케 하는 부분이다.

이어서 열린 화랑협회 2차 감정회의에서도 진품이라는 결론이 바뀌지 않았다. 감정위원들은 "생존 작가의 경우 작가의 판단을 우선한다"는 내부규정을 어떻게 해결할 것인지 고민하다가 작가를 찾아가 최종 확인을

받기로 했다. 회의를 중단하고 박주환, 송향선, 박명자 등 4명의 위원들은 오후 6시경 천경자의 집을 방문했다.

그 자리에서 천경자는 동산방 대표에게 "내 작품을 안다고 하는 사람이 어떻게 이럴 수 있느냐. 도대체 일련번호라는 게 뭐냐"고 따지듯이 물었다. 그러자 그는 "일련번호 같은 것은 없습니다"라고 대답했다. 천경자는 표구액자에 대해서 "나는 항상 무지(곤색이나 밤색)만을 사용했지 마고자처럼 무늬 있는 비단이 들어간 천을 사용한 일이 없다"고 말했다.

그동안 줄곧 천경자 개인전을 열어온 현대 화랑 박 사장은 천경자에게 당시 위작 논란이 있었던 〈인도의 무희〉를 선생님이 번복하셨다는데, 그게 사실이냐"고 물었다.[15] 그러자 천경자가 펄쩍 뛰며 "그게 무슨 이야기냐, 나는 결코 번복한 적이 없다"고 말했다. 천경자의 반응에 당황한 박 사장은 "그 소문이 이미 감정위원들에게 퍼져 있다"라고 말했다. 그리고 당시 신문에 쓴 김창실 회장의 칼럼을 문제 삼아 "중립을 지켜야 할 화랑협회장이 그러지 못해 창피하다"고 했다.[16] 박 사장은 다음 날 3차 감정회의에 참석하지 않았고 최종 감정위원 명단에서 빠졌다. 천경자가 "내가 낳지도 않은 자식을 내 자식이라고 윽박지르면 어떡하느냐"며 완강히 부인하자 감정위원들은 별다른 성과 없이 돌아갈 수밖에 없었다.[17]

● ●

15) 1991년 3월 강남의 J&C화랑에서 열린 《신춘특별기획 대가 10인의 소품전》에 출품된 〈인도의 무희〉를 천경자가 위작이라고 주장하자 화랑 측은 인쇄했던 팸플릿을 폐기했다. 그런데 그 작품의 "출처가 명확히 밝혀져서 천경자가 위작 주장을 번복했다"는 소문이 돌고 있었다.

16) 김창실 회장은 한국경제신문 칼럼에 "미인도 사건이 흰머리 휘날리며 평생을 미술계에 바쳐온 이경성 관장에게 누가 되지 않길 두 손 모아 빈다"라는 내용의 글을 썼다.(「한국경제신문」, 1991. 4. 7.)

17) 이날은 천경자의 둘째 딸 김정희가 미국에서 돌아와 배석했고, 이 대화내용을 들었다.

한편 화랑협회에는 3시에 감정결과를 발표한다는 말을 믿고 기자들이 진을 치고 기다리고 있었다. 그들은 밤 8시가 되어서야 나타난 화랑협회 간부에게 거세게 항의했다. 그러자 화랑협회 간부는 "생존 작가이기 때문에 작가의 입장이 중요해 회의를 하다 중단하고 작가를 면담하고 오느라 늦었다"고 해명했다. 그리고 "작가가 계속 〈미인도〉를 가짜라고 주장하기 때문에 내일 3차 감정회의를 열고 공식발표하기로 했다"며 화난 기자들을 돌려보냈다.

　4월 11일 오전, 화랑협회는 마지막으로 3차 회의를 열고 12시에 최종 감정결과를 공식적으로 발표했다. 그 내용은 "〈미인도〉를 3차에 걸쳐 신중히 심의한 바, 본 한국화랑협회 감정위원 진 위원은 최종적으로 이 작품이 진품이라는 데 의견을 같이 했다"는 것이었다. 그러나 "작가 천경자 선생이 이 작품이 절대적으로 위작임을 주장하고 있음을 본 화랑협회가 공식으로 확인하였고, 우리의 결론에 한계가 있음을 인정한다. 앞으로 천경자 선생의 명예에 손상이 없게 확증적인 증거가 나온다면 본 감정위원회는 그것을 받아들일 것이다"라고 덧붙였다. 이어서 김창실 회장은 기자들의 질문에 답변하며 "심사위원 전원이 한 사람도 의심 없이 만장일치로 진품임을 판정했다"고 감정회의 분위기를 전했다.

　4월 12일에는 국립현대미술관이 기자회견을 열고 자체 조사한 중간결과를 발표했다. 이날 배포한 보도자료는 다음과 같은 근거를 통해 〈미인도〉가 진품임을 주장했다.

- 작가가 원작과 비교하여 〈미인도〉의 위작 근거로 제시한 나비, 흰 꽃, 검은 머리카락의 인물 등은 당시 그의 다른 작품들에서도 나타나는 양식적 특징임을 확인했다.

- 미술관에 1980년 4월 30일자로 소장된 〈미인도〉(1977년 작, 29x26cm)가 1981년 제작된 선 화랑의 소장품인 〈장미와 여인〉(1981년 작, 27x22cm)의 위작이라고 하는 것은 시간적으로 모순된다.

- 이 작품이 미술관에 소장되던 해인 1980년도 당시 미술관 전문위원이었던 오광수 씨는 다음과 같이 밝힌 바 있다: 당시 위작 제작의 수준으로 미루어 이 같은 작품이 위작 제작되었다는 것은 상상할 수 없음. 호분과 색채를 두텁게 발라 올리면서 미묘한 뉘앙스를 내는 천경자 선생의 다른 작품들과 비교해 보았을 때, 진품이 틀림없음을 확인함.

- '동산방 화랑'은 제작방식 및 형태를 들어 이 그림의 액자가 '동산방 화랑' 제작품임을 확인하였다.

- 현미경 촬영에 의한 회구층 안료입자 및 화면확대 조사 분석결과 이 작품에 사용된 안료는 천경자의 다른 작품들에 사용된 것과 일치했다. 다만, 이러한 안료는 다른 작가도 사용할 수 있음

- 한국화랑협회 감정위원회에 감정 의뢰한 바, 동위원회는 1991년 4월 11일자로 '진품'이라는 결정을 내렸다.

이경성 관장은 이러한 정황으로 미루어 보아 〈미인도〉가 진품임이 확실하지만, "만약 위작으로 판명될 경우 국립현대미술관은 이와 관련한 어떤 책임도 감수할 것임을 명백히 밝혀둔다"고 했다. 그리고 "만약 〈미인도〉가 위작 누명을 벗지 못한다면, 몇 천 점에 달하는 미술관 소장품에 대한 신용이 떨어지고 현대미술관이라는 국가기관에 대한 신뢰가 떨어져 국민을 볼 면목이 없기 때문에 마지막까지 명예를 걸고 항변하는 것이다"라며 배수의 진을 쳤다.

4월 4일 1차 감정 이후 〈미인도〉는 불과 열흘도 안 되어 진품으로 공식 발표 되었다. "내 작품은 내 혼이 담겨 있는 핏줄이나 다름없다. 자기 자식인지 아닌지 모르는 부모가 어디 있느냐"는 작가의 항변은 오히려 "자기 자식도 몰라보는 정신 나간 작가"로 돌아왔다. 정신적 충격을 받은 천경자는 2주 동안 식사도 거의 못하고 줄담배만 피워 정신적, 육체적으로 피폐해졌고, 4월 16일 요양차 둘째 딸 김정희와 함께 미국으로 떠났다.

4개월간 미국에 머물고 서울에 돌아온 천경자는 "절필은 죽음과도 같다"는 것을 절실히 깨닫고, 자신의 마지막 회고전을 위해 묵묵히 붓을 들었다. 항간에 〈미인도〉 사건 이후에 그림을 그리지 않았다는 소문은 사실이 아니다. 오히려 화랑 거래를 의식하지 않고 그렸기 때문에 작품성 있는 대작들을 제작할 수 있었다.

쟁점 1. 〈미인도〉의 위조범이 나왔다?

이 사건이 잊혀 가던 1999년, 〈미인도〉를 자신이 그렸다는 사람이 나타났다. 서화 전문 위조범인 권춘식이 다른 사건으로 교도소에 수감되었을 때, 교도관에게 천경자의 〈미인도〉를 자신이 그렸다고 진술한 것이다. 그

의 진술이 언론에 보도되면서 화제가 되었으나 검찰은 공소시효가 지난 사건이라며 수사를 하지 않았다.

인사동에서 표구와 보수 일을 하던 권춘식은 청전 이상범의 위작에 관한 한 스페셜리스트였다. 나는 1997년 호암미술관에서《청전 이상범 전》을 진행하면서 그의 위작 〈추경산수〉그림3를 걸었다가 곤혹을 치른 적이 있다. 국내에서 권위 있는 전문가들을 초빙하여 감정을 거쳤음에도 그의 위작을 걸러내지 못한 것이다. 2년 가까이 심혈을 기울여 준비한 전시회는 위작문제로 엉망이 되고 말았다. 그런데 전공인 수묵화가 아니라 천경자의 채색화를 그렸다는 그의 주장은 뜻밖이었다.

그가 출옥한 후, 화랑협회는 위작자로 명성이 높은 그를 불러 위작에 대한 정보를 얻고자 했다. 그는 "이제 더 이상 남의 작품을 베끼지 않고 내 작품을 하고 싶다"며 화랑협회의 초빙에 선뜻 응했다. 당시 감정위원으로 있었던 나는 그 자리에서 그를 처음 만났다. 그때 나는 그에게 〈미인도〉를 몇 호에 그렸느냐고 물어보았다. 그는 주저 없이 8호라고 대답했다. 내가 "현대미술관 소장의 〈미인도〉는 그보다 작은 것이다"라고 했더니, 아무 대답이 없었다. 나는 그가 착각한 것이라고 생각하여 더 이상 〈미인도〉에 대한 질문을 하지 않았다.

그림3 이상범의 〈추경산수〉를 보고 베낀 권춘식의 위작

그런데 2015년 천경자 사후, 죽음을 둘러싼 소문으로 시끄러워지자 그는 "천 화백이 돌아가셨다는 이야기를 듣고 용서를 빌고 싶었다"며 또다시 〈미인도〉를 자신이 그렸다고 주장했다. 이번에는 꽤 구체적인 정황까지 이야기하며 연일 밀려드는 신문과 방송의 인터뷰 요청에 응하고 있었다. 나는 그가 뭔가 착각하고 있다는 생각에 15년 만에 그를 다시 만났다.

　순박한 인상과 말투에서 그가 거짓말하는 것 같지는 않았으나 그의 기억은 정확하지 않았다. 나는 그가 그렸다는 〈미인도〉의 크기에 대해 다시 물었다. 그는 내가 15년 전에 질문한 것을 기억하지 못하고, 다시 8호라고 대답했다. 현대미술관의 〈미인도〉는 그보다 좀 작다고 했더니 "그럼 6호일 수도 있다"고 대답했다. 내가 4호라고 알려주었더니 깜짝 놀라며 당황한 기색이 역력했다. 그리고 본인이 생각했던 것과 차이는 있지만 "그럴 수도 있다"며 넘겼다.

　누구의 부탁을 받고 그려주었느냐는 질문에는 S화랑의 손 씨의 의뢰로 천경자 달력을 보고 3점을 해줬고, 몇 달 후에 〈미인도〉를 한 것 같다고 했다. 과거에도 그는 처음에 이 시점을 1984년경이라고 했다가 〈미인도〉가 1979년 김재규의 집에서 나왔다고 하자 1978년경에 그렸다고 말을 바꾸었다. 재료는 무엇을 썼느냐고 묻자 그는 "천 선생님은 석채를 쓰는데 구하기가 어려워 분채로만 그렸다"고 말했다. 내가 "〈미인도〉에서 석채(암채)가 발견되었다"고 하자 "분채 중에서도 석채효과가 나는 안료가 있다"고 넘겼다. 그는 꽃이나 얼굴의 음영처리법, 눈동자에 금분을 쓰지 않고 물감을 쓴 것 등을 설명하며 자신이 그린 것임을 주장했으나 자신의 기억에 의존하기보다 그림을 보고 하는 이야기 같았다.

　그렇다면 그는 왜 정확하지도 않는 기억으로 자신이 〈미인도〉를 그렸다고 주장하는 것일까? 나는 그를 만나면서 다른 위조범과는 다른 점을

발견했다. 권춘식은 전문가들이 자신이 그린 위작을 보고 속아 넘어가는 것에 대한 자부심이 있었고, 그림으로 성공하고 싶은 야망도 있었다. 그는 "천경자 그림의 완성되기 전 상태에서 야수파적인 화풍으로 변형시켜 그려보고 싶다"고도 했다.

천경자 사후 〈미인도〉 사건이 재조명되자 그는 언론의 스포트라이트를 받았고, 밀려오는 인터뷰 요청을 피하지 않았다. 언론은 자극적인 기사를 필요로 했고, 그의 위조 능력을 드러내는 보도들이 연일 이어졌다. 그러나 그는 자신이 유명해질수록 범죄자가 되는 딜레마에 빠졌다. 그러던 어느 날 그가 나에게 문자 한 통을 보냈다. "자랑할 만한 일도 아닌데 일이 너무 커졌어요. 딸이 손녀딸을 TV를 못 보게 한대요. 너무 예쁜데, 괴로워요"라며 자신의 심경을 토로했다.

사건이 다시 점화되자 방송사들은 서로 경쟁하듯 〈미인도〉에 대한 특집방송을 준비했다. SBS스페셜은 〈미인도〉 관련 다큐멘터리를 준비하며 권 씨에게 많은 공을 들였다. 〈미인도〉를 다시 그려보게 하고, 최면까지 받게 하며 그의 기억을 떠올리기 위해 노력했다. 그 역시 방송국의 요구에 적극 협조했다.

그리고 2016년 2월 14일, SBS스페셜은 약 3개월간의 취재 끝에 '소문과 거짓말'이라는 자극적인 제목으로 1시간 분량의 다큐멘터리를 방영했다. 그 내용은 국립현대미술관과 진품을 주장했던 사람들의 왜곡된 소문을 파헤치는 데 주력했다. 〈미인도〉를 권 씨가 그렸다는 것을 증명하기 위해 그의 위조 능력을 보여주어야 했고, 그가 수묵화뿐만 아니라 채색화 모작에도 뛰어났다는 점을 부각시켰다. 그러나 권 씨에 대한 이야기들이 자세히 부각될수록 그는 작가가 아니라 파렴치한 위조범이 되었다.

방송을 본 권 씨는 "이미 다 짜인 각본에 들러리를 선 기분이었다"라

며 불쾌해 했다. 그는 방송국에 전화를 걸어 "방송이 자신의 의도와 다른 방향으로 편집되었다"며 불만을 토로했다. 방송이 있기 전 권 씨는 화랑협회 고위 간부 2명으로부터 "당신이 그린 게 아닌데 왜 그래?"라면서 "언론에게 이용당하지 말라"는 충고를 들었다. 당시에는 그 말을 주의 깊게 듣지 않았는데, 방송을 보고 나서 자신이 결국 언론에 이용당했음을 깨달았다. 권 씨는 "방송에서 내가 초라해 보이고, 쓸데없는 사람 같은 자괴감이 들었다"고 했다.

2016년 3월 2일 권춘식은 "나는 〈미인도〉처럼 작은 그림을 그린 적이 없다. 내가 그린 그림이 아니다." "수사에 협조하면 감형을 받을 수 있지 않을까 해서 우물쭈물하다가 시인했다"며 기존의 주장을 완전히 번복했다. 그는 자신이 주인공으로 주목받기를 원했고, 언론은 이슈를 원했기 때문에 그들은 서로 공조할 수 있었지만, 이 관계는 오래가지 못했다.

그런데 4월 25일 권춘식은 또다시 심경의 변화가 생겨 "〈미인도〉는 내가 그린 것이라는 의견에 변함이 없다. 화랑협회 관계자들의 강권에 압박을 느껴 말을 번복한 것이다"라고 주장했다. 그리고 그러한 내용의 진술서를 '위작 미인도 폐기와 작가 인권 옹호를 위한 공동 변호인단'에게 제출했다.

천경자의 차녀 김정희와 '위작 미인도 폐기와 작가 인권 옹호를 위한 공동 변호인단'은 4월 27일 국립현대미술관 관장과 학예실장 등 6명을 저작권법 위반과 허위 공문서 작성, 사자 명예훼손 혐의로 서울중앙지검에 고소했다.

권춘식은 수시로 말을 바꾸고 만들어내며 이 사건의 주인공이 되고자 했지만, 그가 그렸다는 주장을 입증할 만한 증거는 아무것도 없다. 그러나 그가 〈미인도〉를 그리지 않았다고 해서 〈미인도〉가 진품이 되는 것은

결코 아니다. 〈미인도〉가 다른 위작자에 의해 그려졌을 가능성은 얼마든지 있기 때문이다.

쟁점 2. 김재규는 〈미인도〉를 어떻게 입수했나?

〈미인도〉가 김재규 중앙정보부장의 집에서 나왔다는 사실은 〈미인도〉를 진품으로 판정하는 데 유리하게 작용했다. 그러나 권력가의 집에서 나왔다는 사실과 작품의 진위는 별개의 문제이다. 신군부는 1980년 6월에도 당시 김종필, 이후락 등이 권력을 이용해 부정축재를 했다고 판단하여 이를 사회에 반환하게 했다. 이때 반환된 미술품 중 절반 정도가 가짜로 판명되었다.[18] 전두환 대통령의 환수품에도 위작이 나왔듯이, 위작은 권력을 가리지 않는다. 특히 선물이나 상납품을 감정하는 경우는 거의 없기 때문에 위작이 권력자들에게 전달될 여지는 얼마든지 있다.

그렇다면 김재규는 어떻게 〈미인도〉를 소유하게 되었을까? 〈미인도〉의 소장 경위를 밝히는 것이 중요한 관건이지만, 김재규가 곧바로 형장의 이슬로 사라지는 바람에 확인 작업이 제대로 이루어지지 않았고, 여러 가지 추측만 난무했다.

국립현대미술관 학예실장을 지낸 정준모는 최근 「미인도는 어떻게 김재규의 손에 들어갔나」라는 글에서 〈미인도〉의 소장 경위에 대해 언급했다. 그는 합리적인 의심이라면서 "국립현대미술관의 조사 결과 천 화백이 이 그림을 오 아무개 씨에게 줬으며 그를 통해 김재규에게 넘어갔다.

••

18) 「동아일보」, 1993. 7. 6. 참조.

이후 그의 창고에서 압류된 이 작품은 문공부를 거쳐 국립현대미술관에 이관됐다"[19]고 주장했다.

이러한 주장이 어떻게 나오게 되었고, 또 어떻게 왜곡되었는지를 확인하기 위해 당시 상황과 기록을 살펴볼 필요가 있다. 그가 말한 오 씨는 1991년 사건 당시부터 거론되었고, 그 이야기를 처음 한 사람은 천경자이다. 천경자는 〈미인도〉의 원작을 처음에 선 화랑에 판 1981년 작 〈장미와 여인〉이라고 생각했다가 〈미인도〉가 1979년 김재규의 집에서 나왔다고 하자 "다시 기억을 더듬어 보니 1977년경 기관원이었던 오 씨에게 빼앗기다시피 내준 2호짜리와 비슷하다"고 수정했다.[20] 당시 오 씨가 중앙정보부에 재직했기 때문에 그에게 준 작품을 의심한 것이다.

> 오 씨가 1977년 봄에 찾아와 그림을 사겠다고 해서 좀 큰 그림 한 점과 작은 그림 한 점을 가져갔는데, 어물대다 뺏길 것 같은 기분이 들어 얼른 큰 그림을 되받아오며 마지못해 작은 그림 한 점은 주었다. 오 씨에게 준 그림은 분명히 현재의 〈미인도〉 반 정도 크기밖에 안 되는 작은 그림이었다.[21]

그렇다면 오 씨는 누구인가. 그는 독립유공자 집안에서 태어나 해병대를 대령으로 전역하고 12년간 중앙정보부에 근무하다가 10·26 사태 전에 정년퇴임했다. 나중에 청담동에서 화랑 겸 민예품점을 운영할 정도로 미술에 조예가 깊었던 그는 1977년 대구에서 열린 《국전》 순회전 때 서

••

19) 정준모, 「미인도는 어떻게 김재규의 손에 들어갔나」, 『시사저널』, 2015. 11. 11. 참조.

20) 「스포츠 서울」, 1991. 4. 10.

21) 「서울신문」, 1991. 4. 12.

울에서 중학교 은사인 이종우 화백과 함께 온 천경자를 소개받았다.

오 씨의 증언에 의하면, "대구 태백공사에 근무하다가 1977년 7-8월 경 서울로 전근되었는데, 사돈댁에서 천경자의 그림을 사고 싶다고 해서 안사돈, 사위, 딸과 함께 서교동에 있는 천경자의 집을 수소문해 찾아갔다. 그리고 5-6호 정도 크기의 그림 한 점을 고른 후 얼마를 주어야 하느냐고 물으니 알아서 달라고 해 차후 계산하기로 하고 천경자가 단골로 맡긴다는 동산방에 표구를 맡겼다. 그리고 동산방 박주환 사장에게 1백 50만 원을 주면서 천경자에게 전해달라고 했으나 얼마 후 돈이 되돌아왔다. 돈이 적으면 더 달라고 하면 될 텐데 되돌려준 것이 속상해서 그림을 돌려주었다"고 했다. 그는 "그 후로는 천경자를 만난 적도 없고 그림을 산 적도 없다"고 했다. 그리고 천경자가 주었다는 "그런 작은 그림은 받지도 않았을 뿐더러 백 보를 양보해서 그 그림을 입수했다 하더라도 내가 그 그림을 모방해 4호 크기인 〈미인도〉를 가짜로 만들어 상사에게 선물했겠는가?"라고 항변했다. 또 당시 "김재규 부장 댁에는 신년 하례차 간부 30여 명이 한꺼번에 찾아간 적이 두 번 있으나 사적으로 찾아간 적은 없다"면서 "〈미인도〉 사건에 내 이름이 거명되는 것에 대해 심한 불쾌감을 느껴 명예훼손에 의한 고소까지 생각했다"고 말했다.[22]

오 씨의 주장과 천경자의 주장이 일치하는 점은 6호 정도 되는 작품을 팔았다가 되찾아왔다는 것이다. 반면 불일치하는 점은 〈미인도〉의 절반 정도 되는 크기의 소품을 전달했는지의 여부이다. 여기서 분명하게 짚고 넘어가야 할 점은 천경자가 오 씨에게 주었다고 주장하는 작품이 〈미인

••

22) 이 내용은 『여성동아』, 1991년 5월호에 실려 있다.

도〉가 아니라 그것의 절반 크기의 작은 그림이라는 것이다.

4월 4일, 국립현대미술관의 학예실장이 천경자를 찾아가 작품이 김재규 집에서 나온 것이라고 하자 천경자가 그의 이야기를 했다. 그리고 4월 12일 기자회견장에서 학예실장은 "천 선생에게 직접 들은 이야기"라며 그 내용을 소개했다. 그는 "천 선생이 오 씨에게 준 작품 한 점이 문제가 되고 있다. 그러나 그 작품이 〈미인도〉라고 하지는 않으셨고 한 점을 준 적이 있다고만 하셨다"고 했다. 이어서 그는 "그 작품을 김재규가 샀는지 오 씨가 상납했는지 알 수 없지만, 김재규의 집에 있다가 1979년 사태 때 다른 몰수품 30여 점과 함께 관리이관된 것이다"라고 말했다.[23]

이것이 천경자가 〈미인도〉를 오 씨에게 주고, 오 씨가 다시 김재규에게 주었다는 소문의 발단이다. 그러나 이러한 추정은 합리적인 의심이 아니다. 천경자는 오 씨에게 준 것이 〈미인도〉가 아니라 그 절반 크기인 2호 짜리 소품이라고 분명히 말했고, 너무 작은 그림이어서 어깨에 나비를 그리지 않았다고 했다. 만약 그 작품이 김재규에게 들어간 것이 사실이라면 〈미인도〉는 틀림없는 위작이다. 왜냐하면 작품을 위조하지 않고 크기를 키울 수 있는 방법은 없기 때문이다.

천경자는 오 씨가 중앙정보부 직원이었기 때문에 그를 의심했고, 국립현대미술관은 〈미인도〉가 천경자로부터 나왔다는 것을 입증하기 위해 오 씨를 이용했다. 항간에는 한때 정계에 있었던 김남중이 김재규에게 주었을 것이라는 소문도 있었지만, 이 역시 근거 없는 추정일 뿐이다.

• •

23) 국립현대미술관 학예실장이 1991년 4월 12일 기자회견장에서 발표한 내용으로 영상자료가 있다.

쟁점 3. 천경자가 〈미인도〉를 진품으로 시인했다?

국립현대미술관 학예실장은 1991년 4월 4일 천경자 면담 결과를 관장에게 보고하면서 〈미인도〉를 본래의 액자^{그림4}에 끼워 보여주었더니 천경자가 "왜 이제야 가져왔느냐"라며 자기 작품임을 시인했다고 했다. 이 소문은 은밀히 퍼져나갔고, KBS 이정옥 기자는 4월 8일 천경자를 직접 찾아가 사실여부를 확인했다. 그 자리에서 천경자는 당시 상황을 다음과 같이 말했다.

> 유○○이라는 분이 저와는 옛날부터 잘 아는 사이인데, 전화로 만나자기에 그러자고 했지요. 그런데 혼자 올 줄 알았는데 전시과장하고 또 이런 것을 수정하는 강 씨하고 세 분이 오셨어요.… 그분들이 그림을 가져와서 액자를 쇼하는 것처럼 떼어서 자그마한 액자에 끼우더니 모 표구사에서 저 그림보고 진짜라고 했다더군요. 그러면서 먼저 표구는 크게 보이게 하기 위해서 새로 표구한 것이라고 이유를 말하더라고요.… 거기에다 끼우니까 가짜 그림이 조금 뻔때가 있게 보이더라고요. 내가 진품이라고 시인했다는 말은 절대 거짓말이에요.²⁴⁾

천경자는 자신이 진품임을 시인했다는 국립현대미술관 측의 주장에 펄쩍 뛰며 부인했다. 이 문제는 4월 12일 국립현대미술관 기자회견 자리에서도 이슈가 되었다. 관장의 발표가 있은 후 질의시간에 한 기자가 "작가가 진짜라고 시인했다는데 그 말이 사실이냐"고 문자 이경성 관장은

••

24) 이 내용은 1991년 4월 8일 당시 KBS 문화부의 이정옥 기자가 천경자의 집을 방문했을 때 인터뷰한 내용으로 영상자료가 있다. 그 편집내용은 4월 9일 9시 톱뉴스에 방영되었다.

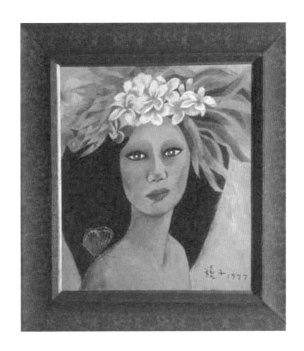

"진짜라고 한 것은 아니다."(학예실장에게 천 선생이 했던 말을 재차 확인하며) "작
가가 이전보다 매끄럽다고 했지 진짜라고 인정한 것은 아니다. 또 그렇
게 할 리도 없고…"라며 말을 흐렸다. 이 관장은 분명 4월 4일 학예실장
으로부터 전문인 감정회의 도중에 천경자가 시인했다는 내용을 보고받
았지만, 기자회견장에서 대답한 내용은 이와 달랐다.

　시간이 흘러 이러한 내용들은 잊히고 "천경자가 시인했다"는 소문만
암암리에 퍼져나갔다. 2015년 국립현대미술관이 국회에 제출한 보고
서에도 "국립현대미술관의 유준상, 박래경 실장이 작가를 방문하여 위
작 주장이 착오에 의한 것이었다는 내용의 말을 청취함"이라고 되어 있

다.[25] 당시 박래경 실장이 천경자를 방문한 것도 아니고, "작가에게서 위작 주장이 착오에 의한 것이었다는 내용의 말을 청취했다"는 내용도 사실이 아니다. 아무튼 이 소문은 교묘하게 천경자를 궁지에 몰아넣었다.

쟁점 4. 〈미인도〉를 천경자가 개입하여 화집에 실었다?

〈미인도〉를 진품이라고 주장하는 사람들의 근거 중의 하나는 〈미인도〉 사건이 터지기 한 해 전인 1990년 1월, 금성출판사에서 간행한 『장우성, 천경자』[그림5] 화집에 작품이 실려 있다는 것이다. 정준모는 이에 대해 "작가가 자신의 작품을 중요하다고 판단해 편집자와 의논해 수록했을 것이다"라며 진품의 증거로 제시했다.[26] 여기서 중요한 것은 작가의 개입여부다.

이 도판은 당시 국립현대미술관 학예연구관으로 있었던 박래경이 천경자 작가론을 쓰면서 미술관 소장품을 참고도판으로 사용한 것이다. 관례적으로 작가론에 들어가는 참고도판을 작가에게 허락 맡고 쓰는 경우는 거의 없다. 이 화집을 책임편집한 이구열 미술평론가도 당시 〈미인도〉의 필름을 작가에게서 받은 것이 아니라 국립현대미술관에서 찍어와 실었다고 증언했다.[27] 즉 이 과정에서 작가의 개입이 없었다는 것이다. 국립현대미술관도 이러한 이유로 1991년 4월 12일 기자회견 때 이 화집을

••
25) 이 내용은 국립현대미술관이 2015년 11월 더불어민주당 김태년 의원에게 제출한 '미인도 위작 논란 경과보고서'에 실려 있다.
26) 정준모, 「나비와 여인은 왜 미인도가 됐을까」, 『시사저널』, 2015. 11. 3. 참조.
27) 이 내용은 2016년 2월 14일 SBS스페셜 '소문과 거짓말'에서 방영되었다.

참고자료로만 제시했을 뿐 결정적인 증거로 내세우지 않았다.

천경자는 1991년 사건이 터졌을 때 〈미인도〉의 존재를 처음 알았다고 분명히 말했다. 만약 정준모의 주장대로 천경자가 자신의 작품을 직접 선정해서 실었다면, 바로 다음 해에 나온 작품을 모를 리 있겠는가? 물론 책이 나온 직후에 천경자가 이 사실을 확인하지 못한 것은 불찰일 수 있지만, 도판을 작가와 상의하지 않고 실은 것이 확인된 이상 그것을 문제 삼기 어렵다. 오히려 작가의 허락 없이 조그맣게 작품을 실어 놓고, 그것 때문에 진품이라고 주장하는 것은 위작을 세탁하는 방식과 다르지 않다.

얼마 전 국립현대미술관이 국회의원실에 보낸 보고문에도 "동 작품은 흑백으로 1990년 1월 발행된 장우성, 천경자 2인 화집에 실려 있으며, 이는 작가도 편집단계에서 확인한 바 있음"이라고 적혀 있다. 여기서 "작가도 편집단계에서 확인했다"는 내용은 근거 없는 허위 사실이다.

그림5 금성출판사 화집 『장우성, 천경자』, 1990. 문제의 〈미인도〉가 〈나비와 여인〉이라는 제목으로 천경자 작가론의 삽도로 실려 있다.

쟁점 5. 과학적 분석 결과 진품으로 판정되었다?

진품을 주장하는 사람들이 객관적인 증거로 제시한 과학적인 감정을 거쳤다는 내용도 사실과 다르다. 정준모는 "감정가들이 3차에 걸쳐 감정을 하고 국립과학수사연구원과 한국과학기술연구원(KIST)에서 과학적 감정을 거쳐 진품이라고 확정했지 않은가. 동산방 표구 대장과 목재에는 빨간 펜으로 '천경자'라고 쓰여 있고, 표구번호도 있다"라고 주장했다. 그러면서 이처럼 객관적이고 실증적인 자료가 있는데, "절필과 탈퇴, 내 자식을 내가 모르겠냐는 감성적인 대응이 판을 키웠다"고 애석해 했다.[28]

어떻게 내용이 와전되었는지는 알 수 없으나 국립현대미술관은 1991년 4월 10일 국립과학수사연구원과 한국과학기술연구원에 감정을 의뢰했고, 4월 12일 오후에 감정결과를 발표하기로 되어 있었다. 그러나 이두 기관은 4월 16일 감정이 불가능하다는 입장을 통보했고, 당시 이 내용은 언론과 방송에 일제히 보도되었다.

> 국립현대미술관 측으로부터 〈미인도〉의 진위여부 감정을 요청받은 한국과학기술연구원과 국립과학수사연구원은 기술적인 문제와 재료의 성격상 진위를 밝히기 어렵다고 미술관 측에 통보했습니다. 한국과학기술연구원은 안료는 공통적으로 사용하는 것이기 때문에 안료 성분 분석이 작품의 진위를 가릴 수는 없다는 것이며, 국립과학수사연구원도 화가 등 작가의 사인은 그때그때 기분에 따라서 달라지는 등 변수가 있기 때문에 일반 필적과는 달리 감정하기 힘들다고 밝혔습니다.[29]

••

28) 『시사코리아』, 2015. 11. 3. 참조.
29) 이 내용은 1991년 4월 16일 KBS 뉴스를 그대로 옮긴 것이며, 그날 신문들도 같은 내용으로 보도했다.

이경성 관장은 이미 1991년 4월 12일 기자회견 자리에서 "그쪽에 감정을 의뢰했더니, 모든 시선이 자신들에게 오는 것이 부담되어 전문기관에서 판단하라고 했다"고 밝혔다. 따라서 4월 12일, 안료 분석결과에 대해 발표한 내용은 국립현대미술관 보존과학실의 자체 조사 결과였다.

당시 강정식 보존과학실장은 "〈미인도〉와 천경자의 다른 작품인 〈청춘의 문〉에서 미세한 분량의 안료를 채취하여 현미경으로 160배 확대하여 비교 조사한 결과 같은 계통으로 보이는 암채(석채)와 호분으로 판명이 되었다. 단, 이 암채는 다른 작가들도 사용할 수 있어 결정적인 것은 아니다"라는 내용을 발표했다. 그리고 그는 "적외선 사진은 크게 도움이 되지 못했고, 안료 분석이 참고는 되지만 결정적인 입증자료는 아니다"라고 말했다.[30]

천경자 역시 "현대미술관에서 흰 물감 두 종류를 빌려갔으나 그 물감은 나뿐만 아니라 다른 작가들도 사용하는 것이기 때문에 분석을 해도 소용이 없을 것이다"라고 말했다. 그런데 이 내용은 시간이 지나면서 잊히고, "국립과학수사연구원과 한국과학기술연구원의 감정을 거친 결과 진품으로 판결났다"고 왜곡된 것이다.

최근 국립현대미술관이 국회의원실에 보낸 보고문에서도 "현미경 촬영에 의한 회구층 안료입자 및 화면 확대 조사 분석 결과 이 작품에 사용된 안료는 천경자의 다른 작품들에 사용된 것들과 일치하여 진품으로 확인"이라고 적혀 있다. 그러나 이것은 명백한 허위 사실이다.

• •

30) 이 내용은 1991년 4월 12일 기자회견 후에 열린 안료 분석에 대한 설명회 때 나온 것으로 영상자료가 있다. 그리고 1991년 4월 16일 MBC PD수첩 '그림, 가짜가 판친다' 편에도 방영된 내용이다.

〈미인도〉액자에 적혀 있다는 표구번호 역시 결정적인 증거가 될 수 없다고 이미 밝혀졌다. 〈미인도〉를 표구했던 동산방 박주환 대표는 오래 전 일이라 장부 같은 것도 없고, 액자틀에 적힌 126이라는 숫자는 일련번호가 아니라 일하는 사람들이 편리를 위해 적어놓은 것이라고 증언했다.

현대미술관에서 표구관계로 일하는 직원이 1977년 무렵에 동산방에 근무한 적이 있는데, 그가 동산방의 박이라는 사람이 꼼꼼하고 일을 체계적으로 하니 액자에 연필로 쓰인 126이라는 숫자가 혹시 일련번호가 아닐까 해서 찾아왔다. 그래서 그것은 일련번호가 아니라 목공장에서 액자틀을 만들 적에 직원들이 일의 편리를 위해 표시한 것이라고 분명히 말했다. 일련번호를 쓴다면 표구가 완성된 작품에 붙이지 종이로 바르고 천으로 바르는 그 속에 일련번호를 적어놓지는 않는다. 액자를 내가 표구한 것은 맞지만, 누구에게 받아서 했는지는 기억이 나지 않는다. 표구한 것과 작품의 진위여부는 별개의 문제이다.[31]

이 문제는 4월 12일 국립현대미술관 기자회견장에서도 질문이 있었다. 당시 한 기자가 액자에 쓰인 126이라는 숫자의 의미에 대해 질문하자 이경성 관장은 "동산방에서 표구할 때 천경자가 직접 맡기지 않고 다른 사람을 시켰다면, 그때부터 위작이 될 수 있기 때문에 동산방에서 표구한 것이 진품의 증거는 안 된다"라고 말했다.[32] 그런데 시간이 지나면서 이

••

31) 이 내용은 1991년 4월 11일 KBS 이종옥 기자가 박주환 대표를 만나 인터뷰한 것으로 영상자료가 있다.

32) 이경성 관장이 1991년 4월 12일 기자회견장에서 한 말로 영상자료가 있다.

내용은 작가의 표구번호가 있다는 말로 왜곡되었다.

그리고 정준모의 주장 중에서 목재에 빨간 펜으로 '천경자'라는 글씨가 있다는 내용은 처음 나온 이야기이다. 그는 현대미술관에서 학예실장으로 근무했기 때문에 작품을 직접 확인했겠지만, 그렇다 하더라도 이 글씨가 천경자의 필체인지 확인이 필요하다. 만약 천경자의 글씨로 확인되면 진품의 증거가 될 수 있겠지만, 다른 사람이 쓴 것이라면 그 의도를 파악해야 한다. 〈미인도〉를 공개하지도 않고 이런 정보를 독식하면서 논쟁을 하는 것은 소모적인 일이다.

쟁점 6. 작가의 위작 주장과 감정결과는 정당했나?

그렇다면 천경자가 〈미인도〉를 위작이라고 보는 근거는 정당한 것이었을까? 대부분의 작가들은 자신의 작품이 국립현대미술관에 소장되는 것을 명예롭게 생각하지만, 여기에는 다른 의도가 있을 수도 있다. 항간에는 천경자가 오랜만에 본 자신의 졸작을 인정하고 싶지 않아서 그랬다는 소문도 있고, 자신의 작품을 허락 없이 인쇄물로 만들어 판매한 현대미술관이 괘씸해서 그랬다는 소문도 있다. 그렇다면 당시 천경자는 〈미인도〉를 어떤 점에서 위작이라고 보았는지, 그녀의 위작 주장이 과연 타당성이 있는 것인지를 살펴볼 필요가 있다.

모든 예술이 그렇듯이, 그림이란 것이 자기의 심장을 부딪쳐 가면서 하는 것이 아니겠어요. 근데 이건 막 보니까 허깨비 같고 기가 막히더라고요. 이 꽃은 제가 즐겨 그리는 블루메리아라고 남방계에서 많이 피는 꽃인데, 그걸 막 보니까 테크닉이 그냥 더덕더덕 되어 있어요. 저는 어떻게 하든지 말끔하게 하거든요. 그게 좋아서

요. 눈 같은 것도 저는 한없이 오래 그리다 보니까 금색을 칠하지 않아도 어떤 빛이 보일 때까지 그려요. 입도 다르고, 모든 것이 엉성한 그림이에요.… 그리고 여러 가지 색감을 내는 데 있어서 저는 처음에 엉뚱한 색을 칠합니다. 예를 들어 갈색이랄지 황토 계통의 색이랄지 그래서 점점 검은색으로 만들거나 짙게 만들어요. 그런데 이것은 한 색 가지고 다 칠해버린 느낌이에요. 눈에도 힘이 없고, 대개 저는 코를 그릴 때 높은 콧방울을 하얗게 넣는데 그게 다르고요. 그런 건 설명할 필요 없이 약하고 팍 오는 게 없어요. 그림이란 것이 자기 나름의 심혈을 기울여 그린 것이기 때문에 자신의 분신이고 자기 자식 같은 것 아니겠어요. 저는 오래전부터 방문 열고 집에 들어올 때 제 그림보고 '집 잘 보았냐' 하고 들어옵니다. 제가 그 정도로 그림과 밀착되어 살고 있습니다. 그런데 저 그림은 통하는 게 하나도 없어요.[33]

이것이 천경자가 말한 위작 주장의 근거이다. 이러한 주장에는 천경자 작품의 특이성을 파악하는 데 도움이 되는 중요한 내용들이 포함되어 있다. 감정에서 '특이성'이란 그 작가의 고유한 표현방식으로 인해 위작자들이 따라 하기 어려운 점을 말한다. 안목 감정을 할 때 작가의 특이성을 파악하는 것은 매우 중요한 작업이고, 이를 위해서는 작품세계에 대한 심도 있는 연구와 시대별 변화를 살펴야 한다. 감정가마다 판정이 다를 수 있는 것은 특이성에 대한 설정이 서로 다르기 때문이다. 생존 작가의 경우 작가의 의견을 존중하는 것도 자기 작품의 특이성은 본인이 가장 잘 알기 때문이다.

당시 화랑협회가 발표한 내용을 보면, 천경자 작품의 특이성에 대한

••

33) 이 말은 1991년 4월 8일 KBS 이정옥 기자와의 인터뷰에서 한 내용으로 영상자료가 있다.

설정이 매우 비전문적이었음을 알 수 있다. 김창실 회장은 4월 11일 기자회견에서 "천 선생님은 머리에 흰 꽃을 그린 적이 없다고 했는데, (1974년 작품 〈바리의 처녀〉를 보여주며) 이렇게 흰 꽃을 그린 그림이 있다. 또 원작에는 어깨에 나비가 없다고 하셨는데, (1974년 작품 〈고〉를 보여주며) 어깨에 나비 있는 그림이 있다"고 말했다.[34] 그리고 "본인이 머리를 개칠하듯이 검게 그리지 않았다고 했는데, 〈고〉에서도 옆모습이지만 개칠하듯이 까맣게 칠해졌다"고 주장했다.[35] 국립현대미술관에서 발표한 그림에 관한 내용도 "작가가 원작과 비교하여 〈미인도〉의 위작 근거로 제시한 나비, 흰 꽃, 검은 머리카락의 인물 등은 당시 그의 다른 작품들에서도 나타나는 양식적 특징임을 확인했다"[36]고만 되어 있다.

위작은 원작을 보고 베끼기 때문에 당연히 그 작가의 다른 작품에서 소재를 따오기 마련이다. 작가의 특이성은 그런 것이 아니라 작가 특유의 필력이나 색채, 재료, 밀도, 독특한 습관이나 표현방법 등으로 나타난다. 천경자 작품의 특이성과 〈미인도〉를 좀 더 전문적으로 비교해보면 다음과 같은 차이를 발견할 수 있다. 이러한 차이점들이 〈미인도〉의 진위를 판단하는 데 있어서 어떤 의미를 지닐 수 있는지를 살펴보도록 하자.

●●

34) 천경자가 나비와 흰 꽃을 그리지 않았다고 한 말은 〈미인도〉의 원작이라고 생각한 오 씨에게 준 2호짜리 그림에 관한 이야기였다.

35) 이 내용은 4월 11일 화랑협회 감정결과를 발표한 후, 김창실 회장이 기자들의 질문에 답변하면서 나온 말로 영상자료가 있다.

36) 이 내용은 4월 12일 국립현대미술관이 기자들에게 배포한 보도자료에 실려 있다.

	천경자 작품의 특이성	〈미인도〉
느낌	혼이 살아 있다	혼이 느껴지지 않는다
눈	강렬하다	힘이 없다
색채	다채롭고 선명하다	단순하고 지저분하다
꽃	경쾌하다	투박하다
윤곽선	뚜렷하다	지저분하다
코	콧방울이 강조된다	콧방울이 없다
안료	굵은 암채	고운 분채
제작기간	3-4개월	3-4일
완성도	밀도가 높고 탄탄하다	밀도가 낮고 허술하다
필력	운동감과 리듬감이 있다	딱딱하고 경직되어 있다
액자	무늬 없는 비단	무늬 있는 비단

천경자 작품의 특이성과 〈미인도〉의 차이

의혹 1. 작가의 혼이 느껴지지 않는다

천경자는 개념이나 아이디어를 중시하는 작가가 아니라 누구보다도 혼을 중시한 작가이다. 따라서 혼의 유무는 천경자 작품의 가장 중요한 특이성이라고 할 수 있다. 작품에 작가의 혼이 깃드는 것은 어떤 이념에 경도되거나 테크닉에 빠지지 않고 삶에서 형성된 자신의 감정을 진솔하게 반영할 때이다. 천경자는 자전적인 이야기를 주제로 하면서 자신의 한과 환상을 섬세하게 조형화했다. 이로 인해 지나치게 개인적이고 주관적이라는 비판도 있지만, 한편으로는 그러한 솔직함과 진실성이 감동과 울림을 주기도 한다. 천경자가 작품을 자식으로 비유하는 것도 이러한 제작 태도에 기인한다.

작품에 담긴 혼의 유무를 판단하는 것은 주관적이지만, 안목 감정에 있어서는 어떤 분석보다도 결정적으로 작용할 때가 많다. 미술품 감정이란 결국 기술로 포장된 가짜와 작가의 혼이 담긴 진짜를 구별해내는 작업이고, 그것을 가장 잘 느낄 수 있는 사람은 작가 자신이다.

천경자는 〈미인도〉를 보고 "혼이 없는 허깨비 같다"라고 했는데, 이것은 약간의 감식안이 있다면 느낄 수 있을 정도이다. 그러한 느낌은 얼굴의 표정, 특히 눈의 표현이 결정적이다. 눈은 마음의 창이라고 하듯이, 그 사람의 감정이 가장 잘 드러나는 곳이다. 천경자는 눈을 가장 심혈을 기울여 그렸고, 눈에서 나오는 복합적인 감정과 강렬한 아우라는 천경자 작품의 중요한 특이성이라고 할 수 있다. 동서고금을 통해 많은 초상화가 그려졌지만, 천경자 인물화의 눈과 같은 작품은 없다. 그것은 천경자 특유의 감정과 혼이 반영되어 나온 것이기 때문이다.

특히 〈미인도〉가 그려진 1970년대 후반에는 길례 언니의 순박하고 청순한 눈에서 벗어나 더욱 고독하고 서늘한 눈빛으로 변하는 시기이다. 그것은 피해망상증과 불안한 마음으로 인해 사차원적인 초능력을 갈망하면서 생긴 변화이다. 천경자는 이때부터 달콤함이 사라진 마녀 같은

그림6
눈의 묘사 비교: 〈미인도〉의 눈 (d)은 같은 시기 다른 작품들의 눈에 비해 힘이 풀려 있다.

a. 〈내 슬픈 전설의 22페이지〉 (1977)
b. 〈수녀 테레사〉(1977)
c. 〈장미와 여인〉(1981)
d. 〈미인도〉(1977)

a

b

c

d

강렬한 눈빛을 강조하기 위해서 눈알에 금분을 사용하기 시작했다. 그래서 이 시기의 작품들에는 고독을 애써 미화시키고 나약한 자신을 지키려는 강한 의지와 신비하고 초월적인 힘에 대한 간절한 갈망이 담겨 있다.

비슷한 시기에 그려진 초상화들의 강렬한 눈빛과 비교하면, 〈미인도〉의 눈빛은 어딘지 모르게 수심이 가득해 보이고 힘이 풀려 있다.[그림6] 이것은 천경자의 혼이 아니며, 위작들에서 공통적으로 나타나는 특징이다. 위작들은 눈의 형태는 닮아 있어도 이상하게 마음의 울림이 없다.

천경자의 〈카이로 테베 기행〉[그림7]과 그것을 원본 삼아 그린 위작[그림8]을 비교해보면, 이러한 차이를 확인할 수 있다. 원작의 얼굴 표정은 강인하고도 초월적인 지혜를 지닌 영민한 눈빛이지만, 위작은 눈에 힘이 없고 얼빠진 사람처럼 멍청해 보인다. 이 위작은 원작을 약간 클로즈업해서

그림7, 8 〈카이로 테베 기행〉(1984)과 그 위작

비슷하게 흉내 냈지만, 얼굴의 표정이나 눈빛에서 정신적 울림이 없다.

인물화에서 얼굴은 형태가 아주 조금만 틀어져도 표정과 느낌이 확 달라진다. 〈미인도〉와 〈카이로 테베 기행〉 위작의 공통점은 얼굴이 약간 일그러져 보이고, 눈에 힘이 풀려 있다는 것이다. 그리고 뺨의 면 처리가 딱딱하고, 물감 칠하는 방식도 비슷하다.^{그림9} 이것은 〈미인도〉가 진품보다 위작의 수준에 가깝다는 것을 의미한다.

그림9 얼굴 형태 비교: 〈미인도〉의 얼굴(b)은 〈카이로 테베 기행〉 위작(d)과 유사하다.

a. 〈장미와 여인〉
b. 〈미인도〉
c. 〈카이로 테베 기행〉
d. 〈카이로 테베 기행〉 위작

의혹 2. 색채가 단조롭고 안료가 다르다.

천경자 작품의 예술성을 두드러지게 하는 또 다른 결정적인 특이성은 색채이다. 천경자는 색에 대해 뛰어난 감각을 지닌 세계적인 색채 화가이다. 따라서 그녀의 독특한 채색법은 쉽게 흉내 낼 수 없으며, 동양화 안료로 만들어내는 미묘한 색채는 사실상 위작이 불가능할 정도이다. 천경자는 자신의 색채관을 다음과 같이 말했다.

> 색이란 마냥 달라지게 마련인가 보다. 그림의 무드가 마음에 안 맞으면 색을 바꿔보느라 무진 애를 써도 결국 한 작품의 화판은 제 나름으로 운명 지어져 있는 것처럼 느껴진다. 화판의 운명을 모르는 화가는 작업이 그래서 더 어렵고, 처음 계산대로 되어 나오는 법이 없으니 작품 하나가 완성되기까지가 너무 힘들다.

천경자는 자신의 내적 충동과 시각적 체험을 종합하며 원하는 느낌을 얻을 때까지 수없이 색을 배합하고 덧칠하면서 그림의 운명을 찾아간다. 따라서 물감의 원색이 그대로 사용되는 경우가 거의 없다. 천경자는 어떻게 나올지 모를 운명적인 색을 얻기 위해 처음에는 엉뚱한 색을 칠하고 그것을 덧칠하면서 느낌이 있는 색을 만든다. 이러한 과정 때문에 1970년대 이후 작품들은 한 점을 완성하는 데 짧게는 3-4개월에서 길게는 몇 년까지 걸렸다.

그러나 위작들은 대부분 단기간에 완성되기 때문에 색이 단조롭고 밀도가 낮을 수밖에 없다. 천경자의 〈누가 울어 1〉그림10과 그 위작그림11을 비교해보면 색채의 밀도에서 차이가 확연히 드러난다. 이 위작은 가로 판형의 원작을 세로 판형으로 바꿔 그리면서 접시의 카드 대신 〈누가 울어 2〉에 있는 모자로 대체하여 합성했다. 이러한 변형과 합성은 새로운 작

그림10, 11 〈누가 울어 1〉(1988)
과 그 위작(아래): 위작은 색채가
단조롭고 섬세하지 못하다.

품처럼 보이게 하려는 위작자들의 전형적인 수법이다. 그러나 이 위작은 결정적으로 색채가 단조롭고 미묘한 맛이 없다. 그리고 섬세한 부분의 처리가 거칠고 사인의 필력도 현저하게 떨어져 위작임을 쉽게 알 수 있다.

〈미인도〉의 색채 역시 천경자 특유의 미묘하고 풍부한 느낌이 없다. 특히 머리카락은 아직 묘사가 이루어지지 않은 상태임에도 불구하고 검은색으로만 처리되어 있어 마치 중세 회화의 후광을 보는 듯하다. 천경자는 평소 검은색 머리카락을 표현할 때 갈색이나 황색을 먼저 칠하고 점차 검은색으로 덧칠하며 풍부한 변화와 밀도를 만들었다. 그러나 〈미인도〉의 머리카락은 머릿결의 설명도 없이 검은색으로 떡칠하듯 칠해져

그림12 〈장미와 여인〉(좌)과 〈미인도〉(우)의 머리카락 채색 비교: 〈미인도〉의 채색은 단조롭고 머릿결의 설명 없이 뭉개버렸다.

있다. 이것은 색채를 만들어가는 과정이 다르다는 것을 의미한다.

　작가들은 그림을 그릴 때 자기 나름의 습관이 있다. 그러나 위작자들은 결과물만 보고 베끼기 때문에 그리는 방식에서 차이가 있다. 천경자는 붓질할 때 붓을 세워 빗자루로 쓸듯이 칠하고, 덧칠을 계속하여 시루떡처럼 수직적 층을 만든다. 그러나 〈미인도〉는 붓을 약간 눕혀 문지르듯이 칠해 색이 뭉개져 보이고 층이 얇다. 이러한 차이는 확대된 부분도를 보면 더욱 확연히 드러난다.^{그림12}

　그리고 〈미인도〉에 사용된 안료는 동 시기의 다른 작품들과 다르다. 천경자는 초기에 주로 분채를 사용했으나 분채는 시간이 지나면 색이 변질되므로 점차 천연돌가루를 갈아서 만든 암채(석채)의 비중을 늘렸다. 당시 암채는 가격이 비싸고 일본에서 수입해야 해서 구하기가 어려웠지만, 생활형편이 나아지는 1970년대 중반부터는 본격적으로 암채를 사용하여 견고하고 까칠까칠한 질감을 만들었다. 그러나 〈미인도〉는 1977년 작품임에도 고운 안료가 사용되어 동 시기 작품들과 차이가 있다.

　당시 안료를 분석한 국립현대미술관은 "현미경 촬영에 의한 회구층 안료입자 및 화면확대 조사 분석결과 이 작품에 사용된 안료는 천경자의 다른 작품들에 사용된 것과 일치했다"고 발표했다. 이때 국립현대미술관이 비교 대상으로 삼은 〈청춘의 문〉은 1968년 작품이다. 이 시기는 암채의 비중을 높이기 이전이기 때문에 비교 대상으로 적절하지 않다. 또한 1977년은 천경자가 인물화를 가장 많이 그린 해이기 때문에 이 시기의 다른 작품과 비교해보면 안료가 다르다는 것을 확연히 알 수 있다.

의혹 3. 필력과 표현방식이 다르다

한 작가의 필력에는 숙련도뿐만 아니라 작가의 기질과 정서까지 반영된다. 따라서 위작자들이 숙달된 기술로 형태를 비슷하게 해도 필력의 차이는 드러나기 마련이다. 천경자는 젊은 시절부터 움직이는 뱀을 드로잉했고, 수십 년간 여행을 다니면서 움직이는 대상을 스케치했기 때문에 그림의 선이 유연하고 리듬감이 있다.

천경자의 작품 〈막은 내리고〉그림13를 보고 베낀 권춘식의 모작그림14은 뒤에 있는 여인을 빼고 피부를 좀 더 밝게 고쳐서 그렸다. 모작에서 다른 부분의 묘사는 제법 비슷하게 따라했지만, 흘러내리는 머릿결의 리듬감과 운동감이 자연스럽지 못하고 딱딱하다. 이처럼 위작은 90%가 비슷하

그림13,14 〈막은 내리고〉(1989)와 권춘식의 모작

더라도 이러한 특이성에서 허점이 노출된다.

〈미인도〉의 꽃 부분은 1974년 작 〈바리의 처녀〉[그림15]를 변형시킨 것이다. 스케치 위에 과슈를 칠한 〈바리의 처녀〉에서 머리 오른쪽으로 길게 늘어진 잎사귀들은 천경자 특유의 활달한 리듬감과 필력이 드러나 있다. 이에 비해 〈미인도〉의 잎사귀들은 딱딱하게 경직되어 있고, 필력이 요구되는 머릿결은 아예 그리지 않고 뭉개버렸다. 〈장미와 여인〉의 화관에서 머릿결로 내려오는 리듬감과 운동감에 비하면, 같은 포즈에서 〈미인도〉가 얼마나 경직되어 있는지를 느낄 수 있을 것이다.

그리고 작가의 필력이 노출되는 부분 중 하나는 '사인'이다. 위작자들이 사인의 형태를 연필로 그린 뒤에 붓으로 쓰면 비슷하게 보일 수 있지만, 속도와 리듬을 맞추는 것은 쉽지 않다. 천경자의 사인은 일정하지 않고 작품마다 변화가 큰 편이지만, 대체로 유려하고 속도감이 있다. 같은 해에 그린 다른 작품들의 사인들과 비교해보면, 〈미인도〉의 사인은 속도

그림15 〈미인도〉 머리의 꽃은 〈바리의 처녀〉(1974)를 변형시킨 것이다.

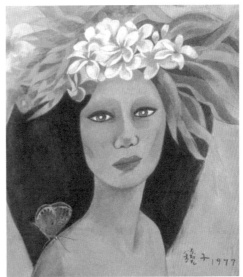

감이 떨어진다. 특히 한자로 쓴 '子'의 경우 주저한 흔적이 역력하고, 사인펜으로 쓴 것 같이 둔하다. 그리고 가로선을 그을 때 끝이 가늘어지는 천경자 특유의 감각적인 변화가 없다.[그림16]

꽃의 묘사에서도 차이가 있는데, 천경자는 꽃의 화가라고 불릴 정도로 평생 꽃을 즐겨 그렸다. 미묘하고 세련된 색채로 그린 천경자의 꽃무리는 마치 향기가 퍼져 나오듯 경쾌하게 하늘거린다. 이에 비해 〈미인도〉의 꽃은 안료에 물을 적게 사용한 탓인지 발색이 맑지 못하고 터치도 더덕더덕하여 지저분하게 느껴진다. 이것은 물감을 다루는 기술뿐만 아니라 안료의 질에 있어서도 차이가 있어 보인다. 〈미인도〉와 같은 해에 그려진 〈6월의 신부〉를 비교해보면 그러한 차이가 확연히 드러난다.[그림17] 〈미인도〉의 꽃잎 가장자리를 하얀 윤곽선으로 두른 것도 어색하고, 전체적으로 꽃의 표현이 투박하고 무거워 보인다.

그리고 천경자는 인물의 코를 표현할 때 흰색으로 콧방울을 강조하는 경향이 있다. 이러한 습관은 몸에 밴 것이어서 좀처럼 바뀌지 않고, 후기

그림16 천경자의 1977년도 사인들과 미인도의 사인 비교
a. 〈수녀 테레사〉(1977)
b. 〈미모사 향기〉(1977)
c. 〈6월의 신부〉(1977)
d. 〈미인도〉의 사인

그림17 〈6월의 신부〉(1977)에
그려진 꽃과 〈미인도〉의 꽃 비교

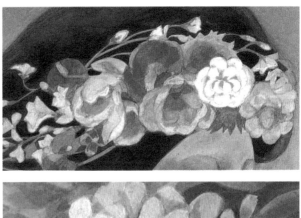

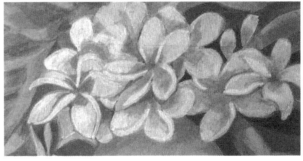

그림18 코의 표현 비교: 〈미인도〉의 코는 콧방울을 강조하지 않고 석고 데생처럼 그리고 있다.
a. 〈내 슬픈 전설의 22페이지〉(1977) b. 〈장미와 여인〉(1981) c. 〈막은 내리고〉(1989) d. 〈미인도〉(1977)

a b c d

작품으로 갈수록 양식화가 이루어진다. 그러나 〈미인도〉의 코는 마치 석고 데생을 하듯이 입체감 있게 명암처리가 되어 있어서 전형적인 천경자의 코와 다르다. 또한 코 밑에 그린 인중의 그림자 처리 역시 천경자가 평소에 하지 않던 표현이다.그림18

어깨에 앉아 있는 나비는 1974년 작품 〈고〉에서 따온 것이 분명한데, 다른 작품에서 그려진 일부를 똑같이 가져와 합성하는 방식은 위작에서 흔히 이용되는 수법이다. 이 두 나비를 비교해보면 형태는 비슷하지만, 표현방식에서 차이가 있다. 〈고〉의 나비는 문양 표현이 선명하고 자신감 있게 그려진데 비해, 〈미인도〉의 나비는 색채가 선명하지 못하고 뭉개져 있다. 또 〈고〉의 나비는 검은색 문양의 점을 찍고 그 위에 몇 개의 점을 흰색으로 강조하며 둘러싸고 있으나, 〈미인도〉의 나비는 오른쪽 날개 중앙 부분의 점이 마치 김환기의 점 시리즈처럼 네모를 밝게 비워놓고 그 안에 검은색 점을 찍었다. 이는 그림을 그리는 순서가 전혀 다르다는 것을 의미한다.그림19

그림19 〈고〉(1974)의 나비(좌)
와 〈미인도〉의 나비(우) 비교

의혹 4. 완성도가 약하고 골격에 대한 이해가 부족하다

그림의 완성도는 작가의 성향에 따라 다르지만, 완벽주의적인 기질을 지닌 천경자는 형태를 깔끔하게 마무리하는 것을 선호했다. 이러한 성향은 1973년 〈이탈리아 기행〉을 기점으로 더욱 분명해진다. 천경자는 일필의 필력으로 승부하는 작가라기보다는 완결된 형태 속에 끈기 있게 완성도와 밀도를 내는 유형의 작가이다. 이러한 성격으로 인해 그림이 때로 답답해 보이기도 하지만 그것은 작가의 개성이고 특이성이다.

한 예로, 천경자의 대작 〈환상여행〉[그림20]은 1995년에 호암미술관 전시회가 임박했을 때까지 미완성의 상태였다. 나는 작품의 전체적인 느낌이

그림20 〈환상여행(미완성)〉,
1995, 종이에 채색, 130x162cm

좋아 전시회에 출품을 원했지만 그녀는 미완성이라고 극구 사양했다. 대벽에 걸릴 큰 작품이 필요하다는 나의 설득에 따라 전시회에 나오긴 했지만 그녀는 매우 신중했고, 결국에는 사인을 하지 않은 채 출품했다. 당시 그녀는 건물을 그린 하늘 부분을 고쳐 "비행기에서 본 밤하늘의 신비한 분위기로 바꾸고 싶다"고 말했다. 이후 천경자는 하늘 부분을 약간 수정하여 1998년 서울시립미술관에 기증했지만, 끝내 사인은 하지 않았다. 그것은 천경자의 완벽주의적 성향을 보여주는 사례이다.

어떤 경우에는 사인을 했다가 지우고 다시 그리기도 했다. 〈황혼의 통곡〉그림21의 경우는 1995년에 완성하여 사인까지 한 것인데, 좀 복잡하게 느껴졌던지 나중에 구름이 있는 하늘을 수정하면서 낙타를 없애버렸다. 그리고 사인을 지운 상태로 있다가 서울시립미술관에 그대로 기증했다. 따라서 1995년에 그린 작품과 1998년에 기증된 작품이 다르고, 최종본에는 오히려 사인이 없다. 그러한 천경자의 작업태도로 비추어볼 때 미완성으로 보이는 〈미인도〉에 사인을 했다는 것은 납득하기 어려운 일이다.

천경자는 〈미인도〉를 보고, "테크닉은 꽤 있는 사람이 그린 것이지만, 3-4일 정도 만에 빨리 그려진 그림 같다"고 했다. 이것은 자신의 기준으로 보아 완성도에 있어서 한참 미흡하다는 것을 의미한다.

천경자의 1970년대 작품들은 완성도를 더욱 중시하면서 작업시간이 늘어났고, 이로 인해 준비하던 전시 일정에 차질을 빚기도 했다. 1978년 현대 화랑에서 열린 천경자 개인전은 원래 1977년에 계획된 것으로 두 차례의 연기 끝에 열렸다. 당시 신문 인터뷰에서 천경자는 "1년 내내 특별한 볼일을 제쳐놓고는 그림만 그렸는데도 4년 동안 겨우 32점을 그리는 데 그쳤다. 그중 소품 5-6점은 곶감 빼먹듯 화랑을 통해 팔려나갔고,

그림21 천경자, 〈황혼의 통곡〉, 1995, 종이에 채색, 96x129cm 1995년 완성 당시와 1998년 서울시립미술관에 기증할 때의 그림에 차이가 있다. 처음에 있던 사인과 낙타를 지우고 여인들의 표현도 달라졌다. 천경자는 이처럼 하나의 작품을 두고두고 수정을 가한 경우가 많다.

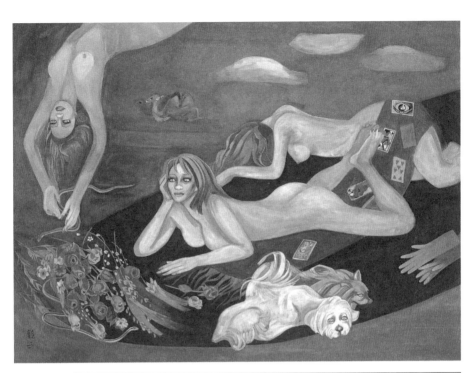

나머지를 이번에 모두 모았다"고 했다. 그리고 "그림 그리는 시간이 가장 행복해서 한 작품을 재빨리 해치우기보다 두고두고 고쳐가며 그렸다"고 했다.[37] 이러한 작업태도로 볼 때 〈미인도〉는 날림으로 그려진 것이다.

 게다가 〈미인도〉는 골법용필, 즉 골격에 대한 이해가 없이 그려졌다. 천경자의 화풍은 환상적이지만, 철저한 사실성을 토대로 그린다. 그러나

그림22 1976년 무렵에 그린 〈장미와 여인〉의 원본 스케치

●●

37) 「경향신문」, 1978. 9. 20.

〈미인도〉의 몸은 목의 근육이나 쇄골 등을 표현하지 않고 살덩이로만 되어 있다. 물론 천경자도 목의 근육이나 쇄골을 항상 그리는 것은 아니지만, 이 그림의 원본 스케치에는 목의 근육과 쇄골이 분명히 표현되어 있다.^{그림22} 또한 머리 부분의 윤곽선도 불분명하고, 나비가 앉은 어깨 부분에는 머리의 검은색이 지저분하게 묻어 있어 더욱 미완성처럼 보인다. 게다가 꽃의 처리는 자세하고 무거운 반면 얼굴과 몸 부분은 날아간 것처럼 얇고 가볍게 그려져 있어 한 작품 안에서 균형이 깨져 있다.

천경자가 이런 미완성의 작품을 돈을 위해서 팔았다는 것은 그녀의 평소 성향으로 미루어 보아 납득하기 힘들다. 천경자는 누구보다도 작품관리가 철저했던 작가이다. 특히 1970년대 들어서는 대학교수직을 포기하고 전업 작가로서 오직 작품으로 승부했다. 그녀는 작품 하나하나에 혼신의 힘을 다해 그렸기 때문에 그림을 자식처럼 생각했고, 작품을 팔았다가도 밤잠을 이루지 못하고 다시 되찾아오는 경우가 허다했다.

〈미인도〉가 그려진 1977년, 한국 화랑계의 대모 김창실이 선 화랑을 열면서 천경자를 찾아가 "선생님의 작품을 꼭 구입하고 싶다"고 했다. 현대 화랑 개인전 준비에 쫓긴 천경자는 "내줄 작품이 없다"며 일언지하에 거절했다. 그러자 김창실은 "미술을 사랑해 시작한 화랑이니 꼭 좀 도와달라"고 간곡히 부탁했다. 천경자는 한참을 망설인 끝에 결심한 듯 장미꽃 화관을 둘러쓴 예쁜 소녀 미인도 한 점을 쥐어 주며 "이 작품을 가져가세요. 내 작은 딸을 그린 건데…" 하며 아쉬운 표정을 지었다.

김창실은 세상을 얻은 것 같은 기쁜 마음으로 돌아왔다. 그러나 이튿날 아침 천경자가 창백한 얼굴로 찾아와 "미안하지만 어제 가져가신 내 작품을 다시 돌려주셔야겠어요. 간밤에 그 작품 생각에 한잠도 못 잤어요. 그 그림이 없으면 나는 견딜 수가 없어요"하며 빨리 돌려달라고 재촉

했다. 순간 김창실은 심한 모욕감에 떨다가 그 자리에서 울어버렸다.[38]

이 일화는 천경자가 당시 얼마나 자신의 작품에 대한 애착이 컸는가를 보여준다. 당시에도 개구리나 붕어를 그린 작품은 종종 유통되었으나 본격적인 채색화 작품은 화랑가에서 구하기가 쉽지 않았다. 따라서 천경자가 자기 작품을 몰라보거나 미완성 작품을 판매했다는 것은 상식적으로 이해하기 어려운 일이다.

〈미인도〉의 원본

〈미인도〉가 가짜라면 위작자는 무엇을 보고 그린 것일까? 만약 그 원본이 나온다면 보다 확실한 증거가 될 수 있을 것이다. 천경자는 처음에 이 원본을 선 화랑에 판 〈장미와 여인〉이라고 주장했다. 머리의 꽃 부분을 빼고 구도나 표정이 너무 비슷했기 때문이다. 그런데 미스터리한 것은 〈장미와 여인〉이 1981년 작품으로 〈미인도〉보다 늦게 그려졌다는 것이다. 위작이 원작보다 일찍 그려질 수는 없다. 그러자 천경자는 기억을 더듬어 중앙정보부 직원이었던 오 씨에게 준 소품이 원본이라고 했다. 둘째 딸을 그린 그 소품은 워낙 작은 그림이어서 어깨에 나비가 없었다고 했다. 그런데 오 씨는 그림을 받지 않았다고 했고, 그 작품은 아직까지 발견되지 않고 있다. 그렇다면 과연 〈미인도〉의 원본은 존재하는 것일까?

만약 천경자의 증언이 사실이라면 하나의 스케치로 두 점을 그렸다는 이야기가 된다. 이렇게 하나의 스케치로 크기를 달리하거나 머리 꽃모

••

38) 「김창실의 미술한담: 천경자①」, 「헤럴드 경제」, 2005. 8. 3.

양을 바꿔 그린 경우는 종종 있었다. 그리고 〈장미와 여인〉의 스케치가 1976년 무렵에 제작되었다는 점이 그 가능성을 뒷받침한다. 당시 이 그림의 모델이었던 천경자의 둘째 딸 김정희는 이 스케치가 자신이 대학교 4학년 무렵인 1976년 무렵이라고 기억했다. 그렇다면 1976-77년 무렵에 이 스케치를 토대로 한 점을 그렸을 가능성이 있다.

앞서 소개한 선 화랑의 일화에서 천경자가 1977년에 김창실에게 팔았다가 되찾아온 작품이 그 작품일 가능성도 있다. 그 작품은 둘째 딸을 모델로 그린 소품이고, 김창실은 "장미꽃 화관을 둘러쓴 예쁜 소녀 미인도"라고 했다. 그렇다면 1981년 작품 〈장미와 여인〉과 비슷한 다른 그림이 1977년에 이미 존재했다는 것이다. 혹은 1977년에 그린 작품을 수정하여 1981년 〈장미와 여인〉으로 완성했을 수도 있다. 이럴 경우 〈장미와 여인〉의 제작년도는 1981년이지만, 1977년 무렵에 그린 작품을 재완성한 것이 된다. 이런 경우는 천경자에게 종종 있었던 일이다.

그림23 〈제목 미상〉 수정 전과 후, 1977, 66.5x58.5cm

1977년에 그린 〈제목 미상〉^{그림23}도 그런 경우이다. 수정 전후의 두 작품을 자세히 보면 부분적으로 꽃의 모양이 다르다. 이것은 그림을 완성하고 사인까지 하여 발표한 뒤에 다시 수정했기 때문이다. 기존 작품의 화관이 너무 무겁다고 생각한 천경자는 왼쪽 부분 꽃무리의 일부를 지우고 다른 꽃으로 바꿔 보다 세련되게 수정했다.

그림24 〈고〉의 수정본과 위작들
a. 1974년에 그린 〈고〉
b. 1978년 수정한 〈고〉
a-1. a의 위작
b-1. b의 위작

작품 〈고〉도 이와 비슷한 경우이다. 나는 1995년에 《천경자 전》을 준비
하면서 〈고〉의 슬라이드 필름이 서로 다른 두 점인 것을 발견하고, 위작
이 나온 줄 알고 깜짝 놀라 천경자에게 달려갔다. 천경자도 처음에는 이
상하게 여겨 한참 들여다보았다. 이윽고 처음에 꽃을 많이 그렸다가 너
무 복잡해 보여서 일부를 지웠다는 기억을 되살려냈다. 위작이 아니라

그림25 〈미인도〉의 구성
a. 〈장미와 여인〉(1976) 스케치
b. 〈바리의 처녀〉(1974)의 꽃
c. 〈고〉(1974)의 나비

a

b

c

한 작품을 수정한 것임을 확인하고 우리는 놀란 가슴을 쓸어내렸다.

놀라운 사실은 〈고〉의 수정 전후 작품 모두 위작이 있다는 것이다.[그림24] 그렇다면 1974년에 처음 그려진 작품을 원본으로 위작이 만들어졌고, 그것을 수정하여 출품한 1978년 현대 화랑 개인전 이후 또다시 위작이 만들어졌다는 것이 된다. 위작은 사진자료만 있으면 만들 수 있기 때문에 공식적인 발표가 안 되었더라도 사진을 찍고 표구를 하는 과정에서 얼마든지 나올 수 있다.

결론적으로 〈미인도〉의 원본으로 추정되는 〈장미와 여인〉은 사인이 1981년으로 되어 있지만, 1977년 무렵에 이미 그와 유사한 작품이 제작되었다는 것이다. 그렇다면 〈미인도〉는 1976년 무렵에 그려진 원본 스케치의 구도에 1974년 작 〈바리의 처녀〉의 화관, 그리고 1974년 작 〈고〉의 나비를 합성해서 만들어진 위작일 가능성이 크다.[그림25]

문제의 본질과 해법

최근에 나는 〈미인도〉 감정에 참여했던 한 분으로부터 "〈미인도〉가 국립현대미술관 소장품인데 어떻게 위작일 수 있느냐"라는 말을 들었다. 그것은 일반인뿐만 아니라 전문가들도 국립기관을 그만큼 신뢰한다는 것이다. 그렇다면 국립현대미술관은 이에 상응하는 제도적인 장치와 원칙을 가지고 있을까?

〈미인도〉 사건과 관련해서 국립현대미술관이 범한 첫 번째 실수는 1980년 김재규의 환수품을 인수할 때 감정절차를 제대로 거치지 않았다는 것이다. 그동안 현대미술관 측은 작품을 인수할 때 오광수 전문위원이 감정을 했다고 줄곧 주장했다. 그러나 정작 당사자는 "미술관에 가져

갈 수 있는 작품을 고르라고 해서 여러 점을 가져온 것이지 감정을 한 것이 아니다. 그렇게 이야기해야지, 왜 자꾸 끌고 들어가려고 하느냐"라며 노골적으로 불만을 터뜨렸다.[39]

이러한 갈등은 우리 미술계에 아직 감정에 대한 정의가 이루어지지 않았음을 의미한다. 감정이란 기본적으로 감정가의 사인이 담긴 증서에 의해 효력이 발휘된다. 그래야 감정가는 자신의 명예를 걸고 신중을 기할 수 있고, 자신의 판단에 대한 책임을 지게 된다. 정식 감정서가 없이 의견을 묻는 것은 감정이 아니라는 것이다.

미술관에서 작가를 직접 통하지 않고 구입하거나 기증받는 경우는 반드시 전문가의 감정을 거쳐야 한다. 그렇지 않으면 국가기관의 공신력이 위작을 세탁하는 통로가 될 수 있기 때문이다. 〈미인도〉의 경우는 천경자가 생존 작가였기 때문에 미술관에서 소장품으로 등록하기 전에 작가의 확인만 받았으면 간단히 해결될 문제였다. 그때 천경자가 위작이라고 했다면, 그래도 현대미술관이 진품이라고 주장했을까?

국립현대미술관의 두 번째 실수는 1991년 〈미인도〉 인쇄물을 만들 때 작가의 허락을 맡지 않았다는 점이다. 당시에는 저작권법이 느슨했다 하더라도 작가의 허락도 없이 900장의 인쇄물을 만들어 판매한 것은 상식적이지 않다.[40] 더구나 천경자의 대표작도 아니고 문제가 많은 작품을 2-3배 확대하여 판매한 것은 무리가 있었다. 진위여부를 떠나서 국립현

●●

39) 이 인터뷰 내용은 2016년 2월 14일 SBS스페셜에서 방영되었다.
40) 국립현대미술관은 1990년 8월 31일자로 〈미인도〉 복제 발간 승인서(저작권 사용 승인서)를 작성했으나 천경자의 자필이 아니고 주민등록번호도 달라 미술관에서 임의로 작성한 것으로 보인다.(「중앙일보」, 2016. 6. 1. 참조)

대미술관은 이 점에 대해 실수를 인정하고 사과해야 했다.

화랑협회도 "생존 작가이고 정신상태가 정상이라면 작가 의견에 감정의 우선순위를 둔다"라는 내부규정을 정당한 이유 없이 어겼기 때문에 이에 대한 해명이 필요하다. 더군다나 화랑협회의 감정은 실증적 조사가 아니라 평소 관례대로 안목 감정에 의한 것이었다. 이들은 "작가의 의견을 최대한 존중하여 위작임이 밝혀질 경우 그 결과를 전면 수용하겠다"고 했지만, 작가를 존중했다면 작가의 주장을 먼저 받아들이고, 진품이라는 실증적 증거가 드러나면 추후 수정하는 것이 올바른 순서였다. 작가가 위작이라고 하는데 안목 감정으로 진위를 판정한 것 자체가 작가를 모독하는 행위이기 때문이다. 게다가 같은 시기 다른 작품과 실물을 비교하는 작업조차 거치지 않고 불과 열흘도 안 되는 짧은 기간에 3차 감정까지 마치면서 성급한 결론을 내렸다.

시간은 지났지만 원칙을 지킨다면 〈미인도〉 사건의 해법은 간단하다. 이미 작가가 위작이라고 했기 때문에 국립현대미술관이 진품임을 주장하려면, 지금이라도 공식적인 발표를 통해 납득할만한 증거를 제시해야 한다. 지금까지 국립현대미술관이 은밀하게 흘린 소문과 보고서는 진실과 다른 왜곡된 것이었다. 또한 실증적인 증거는 없지만, 안목상 진품으로 본다면 학술적인 대응을 하면 된다.

그럴 수 없다면 지금이라도 한 작가를 정신이상자로 몰고 간 것에 대한 사과와 함께 위작임을 시인하고 〈미인도〉를 폐기처분해야 한다. 이것이 일반인들이 생각하는 상식이다. 국립현대미술관은 25년이 지나도록 〈미인도〉에 대한 학술 논문 한 편 없이 왜곡된 소문과 권위적 주장으로 일관해왔다.

물론 왜곡된 소문들 때문에 〈미인도〉가 위작이라는 것은 아니다. 그것

은 별개의 문제지만, 천경자 회고전을 치르고 천경자 평전을 쓴 연구자로서 나의 기준에서 보면 〈미인도〉는 위작이다. 물론 안목 감정이 절대적일 수는 없지만, 이것은 어디까지나 내가 연구하고 파악한 천경자의 특이성에 근거한 것이다. 만약 다른 연구자가 천경자 작품의 특이성을 다르게 설정하고 그에 따라 진품임을 주장한다면, 또 그 주장이 타당성이 있다면 나는 얼마든지 그것을 수용할 용의가 있다.

그러한 논의는 천경자 연구뿐만 아니라 학술적 토론의 수준을 한 단계 높여줄 것이다. 나는 이 책을 통해 왜곡된 소문 대신 건전한 학술적 논의들이 활발해지고 천경자의 작품세계를 심도 있게 이해하고 보급하는 계기가 되기를 진심으로 기대한다. 그것만이 죽어서도 잊지 못할 〈미인도〉 사건에 대한 천경자의 한을 승화시켜주는 길이 될 것이기 때문이다.

천경자 연보

1924	11월 11일 전라남도 고흥군 고흥읍 서문리에서 태어났다. 아버지 천성욱은 군청에서 일했고, 어머니 박운아는 서예와 묵화에 뛰어났다. 1남 2녀 중 장녀로 태어난 천경자의 본명은 옥자玉子이며, 여동생 옥희, 남동생 규식과 함께 풍광이 아름다운 고흥에서 어린 시절을 보냈다.
1931 (만7세)	전남고흥공립보통학교(현 고흥초등학교)에 입학했다. 외조부로부터 천자문을 배웠고, 도화에 특별한 소질을 보였다.
1937 (13세)	광주공립여자보통학교(현 전남여자고등학교)에 입학, 미술교사 김임년의 지도를 받았다.
1941 (17세)	광주공립여자보통학교를 졸업하고 일본으로 건너가 동경여자미술전문학교(현 동경여자미술대학)에 입학했다. 이 무렵부터 경자鏡子라는 이름을 사용하기 시작했다.
1942 (18세)	일본 제전 무감사 화가였던 고바야가와 기요시小早川清의 지도를 받으며 인물화 단체인 청금회전에 입선하여 회원이 되었다.
1943 (19세)	제22회《조선미술전람회》에서 작품 〈조부〉가 입선했다.
1944 (20세)	제23회《조선미술전람회》에서 작품 〈노부〉가 입선했다. 동경여자미술전문학교를 졸업하고 잠시 미쓰코시 백화점에 취직했으나 가세가 기울자 귀국했다. 동경에서 만난 한국인 유학생 이철식과 결혼했다.
1945 (21세)	고흥에서 해방을 맞이했고, 후에 광주로 이사했다. 12월 장녀 혜선(남미)이 태어났다.
1946 (22세)	모교인 전남여고 미술교사가 되었고, 전남여고 강당에서 〈상사조〉 외 26점으로 첫 개인전을 열었다.
1948 (24세)	광주여중 강당에서 〈무등봉〉 외 28점으로 개인전을 열었고, 그 무렵 신문기자였던 김남중 씨를 만나게 된다.
1949 (25세)	광주사범학교로 직장을 옮겼다가 사직하고 조선대학교 미술학과에 출강했다.

장남 남훈(후닷닷)이 태어났다. 6월에는 동화백화점(현 신세계백화점) 화랑에서 〈조락〉 외 28점으로 개인전을 열고, 광주공보관에서 〈달기〉 외 30점으로 개인전을 열었다.

1950 (26세) 목포 R다방에서 〈리라〉 외 30점으로 개인전을 열었다. 한국전쟁 전후 광주역 근처의 뱀 집을 다니며 뱀 스케치에 열중했다.

1951 (27세) 폐결핵으로 투병하던 여동생 옥희가 홍익대학교 미술대학 입학을 앞두고 사망했다. 자신의 슬픔과 운명적 고뇌를 담은 역작 〈생태〉를 완성했다. 광주에서 화가 배동신, 시인 서정주, 김현승, 소설가 이효석과 교유했다.

1952 (28세) 부산 칠성다방에서 열린 《대한미협전》에 3점을 출품했으나 〈개구리〉, 〈닭〉만 걸리고 〈생태〉는 너무 괴기스럽다는 이유로 출품을 거부당했다. 부산 국제구락부에서 〈생태〉 외 28점으로 개인전을 열어 큰 호응을 얻었다. 이 무렵 김흥수, 김환기, 이마동, 정규, 윤효중, 김정숙, 권옥연 등과 교유했다.

1954 (30세) 홍익대학교 미술대학 동양화과 교수로 임명되어 서울 용산구 청파동으로 이사했다. 두 번째 남편 김남중과의 사이에서 둘째 딸 정희(미도파)가 태어났다.

1955 (31세) 《대한미협전》에서 작품 〈정靜〉이 대통령상을 수상했다. 첫 수필집 『여인 소묘』(정음사)를 출간했다. 《국전》에 〈칸나〉와 〈칠면조〉를 출품하여 특선했다. 청파동에서 사직동으로 이사했다가 집이 팔려 종로구 누상동으로 다시 이사했다.

1957 (33세) 서울 동화백화점 화랑에서 〈남국〉 외 30점으로 개인전을 열었다. 막내 종우(쫑쫑)가 태어났다. 백양회 창립회원으로 활동하다가 박고석, 이규상, 유영국, 한묵, 황염수, 정규, 김경, 문신 등이 소속한 모던아트협회로 옮겼다. 누상동에서 누하동으로 이사했다.

1959 (35세) 부산 소레유 다방에서 〈전설〉 외 30점으로 개인전을 열었다.

1960 (36세) 「한국일보」에 손소희의 연재소설 『사랑의 계절』의 삽화를 그렸다.

1961 (37세) 《국전》 추천작가가 되었다. 수필집 『유성이 가는 곳』(영문각)을 출간했다.

1962 (38세) 필리핀 초대전에 출품하고, 누하동에서 종로구 옥인동으로 이사했다.

1963 (39세) 신문회관에서 〈조준〉 외 30점으로 개인전을 열었다. 12월 동경 니시무라 화랑에서 〈꽃, 구름의 계절〉 외 34점으로 개인전을 열었다.

1964 (40세)	오월문예상 본상을 수상했다.
1965 (41세)	신문회관에서 〈초혼〉 외 22점으로 개인전을 열고, 12월에는 동경의 이또 화랑에서 〈광무〉 외 28점으로 개인전을 열었다.
1966 (42세)	수필집 『언덕 위의 양옥집』(신태양사)을 출간하고, 소설가 박경리, 한말숙, 손소희 등과 교유했다.
1969 (45세)	5월 신문회관에서 〈宿〉 외 28점으로 《도불기념 개인전》을 열고, 8월부터 8개월 동안 미국과 유럽, 남태평양으로 스케치 여행을 떠났다. 제10회 상파울로 비엔날레에 출품하고, 남태평양의 사모아, 타히티 등지로 스케치 여행을 떠났다. 여행지에서 그린 스케치와 에세이를 「중앙일보」와 『주간여성』에 연재했다.
1970 (46세)	파리 아카데미 고에쓰에서 수학하며 유화를 익혔다. 「중앙일보」에 「이태리 화신」과 「스페인 화신」을 연재했다. 여행에서 돌아와 9월 신문회관에서 《남태평양 풍물시리즈 스케치전》을 열었다. 옥인동에서 서교동으로 이사했다.
1971 (47세)	서울시 문화상(예술 부문)을 수상했다. 신촌에 '천경자 미술연구소'를 개설했다.
1972 (48세)	2월에 1969년 타히티에서 스페인에 이르는 여행에서 보고 느낀 것을 기록한 풍물기행집 『천경자, 남태평양에 가다』(서문당)를 발간했다. 6월, 월남전 종군화가단으로 선정되어 이마동, 박영선, 김원, 김기창, 장두건, 임직순, 박서보, 박광진, 이승우와 함께 월남에 파견되었다. 12월에 150호로 그린 대작 〈꽃과 병사와 포성〉과 〈정글 속에서〉를 국립현대미술관에서 열린 《월남기록화전》에 출품했다. 국무위원이 두 점을 모두 구입하여 〈꽃과 병사와 포성〉을 국방부에 기증했다.
1973 (49세)	8월 현대 화랑에서 〈이탈리아 기행〉 외 36점으로 개인전을 열었다.
1974 (50세)	3월부터 6개월 동안 인도네시아 발리와 아프리카의 에티오피아, 케냐, 우간다, 콩고, 세네갈, 모로코, 이집트 등을 거쳐 프랑스를 여행하면서 스케치했다. 4월부터 「조선일보」에 「천경자 아프리카 기행」을 연재했다. 가을 학기부터 홍익대학교 교수직을 사임하고 작품제작에만 전념했다. 9월에는 현대 화랑에서 《아프리카 풍물화전》을 열고, 아카데미 고에쓰에서 그린 유화 누드와 1백 50여 점의 스케치를 전시했다. 12월에는 기행문과 스케치를 엮어 단행본 『아프리카 기

행 화문집』(일지사)을 발간했다.

1975 (51세) 3·1문화상(예술 부문)을 수상했다.

1976 (52세) 1월부터『문학사상』에 자서전을 연재했다. 장녀 혜선이 25회《국전》에서 공예 작품〈옛 이야기〉로 대통령상을 수상했다.

1977 (53세) 《한국현대동양화 유럽 순회전》에 출품했다. 이 전시회는 스코틀랜드, 핀란드, 파리로 이어졌고,『르 피가로』에 뱀을 그린〈사군도〉가 호평을 받았다.『계간미술』여름호 특집 '평론가들이 뽑은 10대 화가'에 선정되고, 작품〈신기루〉가 표지에 실렸다. 수필집『恨』(샘터사)을 출간했다.

1978 (54세) 여류화가로는 처음으로 대한민국 예술원 정회원이 되었다. 9월, 현대 화랑에서〈내 슬픈 전설의 22페이지〉외 24점으로 개인전을 열어 호평을 받았다. 자서전『그림이 있는 나의 자서전: 내 슬픈 전설의 22페이지』(문학사상사)를 출간했다.

1979 (55세) 대한민국 예술원상을 수상했다. 2월부터 5개월 동안 인도, 멕시코, 페루, 아르헨티나, 브라질, 아마존 유역을 여행하고,「조선일보」에 기행 에세이를 연재했다. 수필집『쫑쫑』(홍진출판사)을 출간했다.

1980 (56세) 3월 현대 화랑에서《인도 중남미 풍물전》을 개최하여 여행에서 사생한 작품 60여 점을 출품했다. 10월부터 다음 해 2월까지 하와이, 영국 등을 여행했다. 화문집『꿈과 바람의 세계』(경미문화사)를 출간했다.

1981 (57세) 영국 기행문「폭풍의 언덕을 찾아서」를「경향신문」에 연재했다. 11월부터 다음 해 1월 중순까지 미국 스케치 여행을 다녀왔다. 수필집『캔 맥주 한 잔의 유희』(문화서적)를 출간했다.

1982 (58세) 미국의 뉴멕시코와 애리조나 주 기행화문을『여성중앙』에 연재했다. 서교동에서 압구정동 현대아파트로 이사했다.

1983 (59세) 대한민국 은관문화훈장을 받았다. 5월부터 7월까지 미국, 괌, 홋카이도 등으로 스케치 여행을 다녀온 후「동아일보」에「천경자 스케치 기행」을 연재했다.

1985 (61세) 인도네시아 발리와 자카르타를 여행했다. 수필집『情, 내 슬픈 전설의 빛깔』(자유시대사)을 출간했다.

1986 (62세) 모친이 별세하고, 압구정동 현대아파트에서 한양아파트로 이사했다. 그림 에세

이집『영혼을 울리는 바람을 향하여』(제삼기획)를 출간했다.

1988 (64세) 미국 중서부 지역으로 스케치 여행을 다녀왔다.

1989 (65세) 수필집『사랑이 깊으면 외로움도 깊어라』(자유문학사)를 출간했다.

1990 (66세) 아프리카 모로코로 스케치 여행을 다녀왔다.《윤중식, 권옥연, 변종하, 천경자 4인전》(이목화랑)에 출품했다.

1991 (67세) 국립현대미술관이 소장하고 있는〈미인도〉가 위작임을 주장했으나 국립현대 미술관과 한국화랑협회 감정에서 진품이라고 판정하여 큰 충격을 받고 절필까지 선언하는 등 시련을 겪었다.

1993 (69세) 카리브 해, 자메이카로 스케치 여행을 다녀왔다.

1994 (70세) 멕시코로 스케치 여행을 다녀왔다.

1995 (71세) 호암미술관(현 삼성미술관 리움)에서 1백여 점으로 그간의 작업들을 총결산하는 대규모 회고전을 열었다.『천경자 화집』(세종문고)과 수필집『탱고가 흐르는 황혼』(세종문고)을 출간했다.

1998 (74세) 9월 뉴욕의 따님 댁으로 이주했다. 11월에 일시 귀국하여 서울시립미술관에 그동안 자식처럼 소중히 간직해 온 작품 93점을 기증했다.

2002 (78세) 서울시립미술관 신축 개관 기념전으로《천경자의 혼》이 열렸고, 서울시립미술관에 상설전시실인 '천경자실'이 개관되었다.

2003 (79세) 뉴욕에서 뇌일혈로 쓰러져 투병 생활을 하였다.

2006 (82세) 갤러리 현대에서 미공개작과 대표작을 모아 개인전을 열었다. 자서전『내 슬픈 전설의 49페이지』(랜덤하우스코리아)와 그림 에세이집『꽃과 영혼의 화가 천경자』(랜덤하우스코리아)가 출간되었다. 천경자 평전『천경자의 환상여행』(정중헌, 나무와 숲)이 출간되었다.

2015 (91세) 8월 6일 뉴욕에서 영면했다. 사망 소식이 뒤늦게 알려져 10월 30일 서울시립미술관에서 추모식이 열렸다.〈미인도〉위작 논란이 다시 일었다.

2016 2월 14일〈미인도〉사건을 다룬 다큐멘터리 'SBS스페셜-소문과 거짓말'이 방영되었다. 6월 서울시립미술관에서 1주기 추모전이 열렸다. 천경자 평전『찬란한 고독, 한의 미학』(최광진, 미술문화)이 출간되었다.

도판 목록